彈音論樂

聆聽律動的音符

– 修訂版 –

張窈慈 —— 著

【推薦序一】
談音論樂

逢甲大學中國文學系　李時銘教授

　　「音樂文學」和「音樂與文學」可以視為兩個關係密切的學科領域，前者探討的對象主要是可以合樂歌唱的文學作品，包括了古代歌謠、《詩經》所錄的樂歌、楚辭、樂府、古近體詩、詞曲，乃至於明清以後的時調小曲；後者則以音樂與文學的關係為主，重在音樂中的文學與文學中的音樂問題。二者在材料、方法、理論及問題側重上互有同異，而詩歌無疑的是其間最大的交集。理論上，凡詩當可歌，「詩歌」這一合義複詞便貼切地顯示了其性質，《尚書·堯典》謂「詩言志，歌永言，聲依永，律和聲」，〈毛詩序〉也說：「言之不足，故嗟歎之；嗟嘆之不足，故永歌之」，發抒心志的詩，終究要到了被諸音律，才能溥暢其情思。然這只是就詩的一面而言，事實上，歌詞固然藉音樂以暢其情，音樂亦常藉歌詞以曉其意，二者相須為用，乃臻極境。

　　由於唐以前的曲譜罕有孑遺，故後人大多僅能論其辭情，而難及於聲情，對於唐宋諸多唱論，亦不易徵驗；唐宋

古譜雖間有留存，但除《白石道人歌曲》之旁譜外，主要為器樂曲，元以後則賴有《九宮大成》與琴譜，得窺大要。歌譜之難得，造成了認識與研究上的障礙。雖然亦有將《敦煌琵琶譜》與日本箏譜集《仁智要錄》所收樂曲配上同名唐詩者，但一則譯譜之定調、拍眼仍有異見，再則如何配詞亦未形成相關理論，是亦僅能得其髣髴而已，乃至如今《敦煌曲譜》、《春鶯囀》等古樂專輯，仍懸浮在學術與俗賞間的尷尬位置，這是研究中國傳統音樂的難處之一。另一方面，傳統音樂的基礎理論樂學與律學，長期以來，被蒙上太多神秘色彩，其玄虛與複雜，令人望而卻步；若能蕩滌這些迷障，只會留下單純而有規律的聲學現象。

即便如此，「音樂文學」和「音樂與文學」的研究，並不如想像中的困難。傳世與新出文獻的研究，包括音樂理論、樂譜解譯等，經許多音樂學者之長期鑽研，已經累積了大量的成果；文史學界的投入，相對地較為薄弱。但畢竟事涉「文學」，那些研究成果是否可以完全信從，並以之為進一步探討的基礎，還需多些思辨與論證。音樂如數學般，有較清晰的系統，學習有一定的理路可循，自然較容易掌握；而音樂根植於聲學之物理現象，而這些現象則源乎自然，故聲音之道，古今相通。善於運用當今的音樂知識，對於認識、理解古代樂理有一定的助益。因此，文學研究者接受音樂訓練，再加入這方面的研究，應不至於太困難。

窈慈在音樂方面立基甚早，也養成了相當的能力，在文學方面，又受過一定的訓練，從事「音樂文學」和「音樂與文學」的研究，自能事半功倍。《彈音論樂》是她對中西方音樂小品長期接觸、聆賞、研究的心得，又能在眾多資料中耙梳董理，發為流暢清晰的論述，展現了她在音樂與學術方面的根柢。尤其中國傳統樂曲方面，不但言之有據，且能回應該領域較新的研究成果；將嚴肅的學術研究從象牙塔中轉化成井水能歌、童子易解的通俗藝術，正是學為世用的體現。本書所述的樂曲，經作者的轉化，在論述可靠的前提下，有較強的資料性、可讀性，相信對於研究與玩賞都能有相當的提振作用。

如今，本書將要推出修訂版，這是很值得欣慰的事，一方面反應了市面上這一類著作仍有需求，一方面也顯現出窈慈在這些年內仍然勤耕不輟。從集中所增補的篇章與舊稿的修訂，不難看出她的體會更深刻，表達也更貼切。音樂書寫本有其相當的難度，因為音樂是貼著時間進行的藝術，稍縱即逝。在尚未有錄製保存的技術之前，書寫者依著他們的聆賞、感知、想像與體悟，以各種文字將所聞見的聲情身影書寫下來，這不但涉及文字的表達功力，也關乎個人的音樂素養，甚至音樂史學的認識；閱讀者則藉著他們的書寫，循著文字、語境及其營造的氛圍，回溯作者之所聞所見，同樣的也涉及個人對語文的敏感度與音樂的經驗。現在，多蒙科技之進展，影音的錄製流傳普及，幾乎隨處可得，隨時可聽，

大多數的樂曲，甚至還有許多不同的演奏版本可供選擇比較。這對於閱讀者而言，固然可以憑藉實際聽聞的音樂與作者所書交流印證，對於書寫者來說，又何嘗不是新的體驗與挑戰？但音樂書寫與音樂演奏畢竟各有其專業與顯重，我們期盼在這兩者間能迸發出更多絢爛的光彩。

【推薦序二】
高山流水有知音

國立中山大學中國文學系　蔡振念教授

　　動人情感者莫大於詩歌與樂舞，蓋情動於中而形於言，言之不足，故手舞之足蹈之，古人早已明言。我們回顧過往的點點滴滴，時過境移，往往想不起那時那刻，為什麼喜，為什麼哀，為什麼感動，為什麼惆悵，人類心靈要保持健康，遺忘是必要的，它讓我們忘了情緒的波峰，也忘了心情的谷底，忘記傷心的往事，忘記迷醉的喜樂，回到一個平常的靜定中，情緒安穩，生活可以如常下去。但總有那麼些時刻，過往的午夜夢迴般就又回到心頭，也許是不經意曾經讀過的一首詩，聽過的一首歌，勾起我們腦中海馬迴的殘骸，想起柔腸曾為之寸斷的一場離別，一段戀情，或心旌動搖，魂授色與的一次邂逅，一次人生的高峰。記憶模糊了，人事變遷了，滄海已為桑田，昔別君未婚，兒女忽成群，我們在時間的遷流中老去，但那首你讀過甚或寫過的詩，聽過的歌，堅持回來找你。所有過往的就都回到了眼前，有多少次，你以為你還是當年的你，時間其實不存在，時間是幻象，《金剛經》說的如夢幻泡影。

我在校園民歌初起的年代上大學，出國讀書，然後回國，前些年突然民歌三十年了，轉眼就又民歌四十年。校園民歌好像是我大學生活記憶的刻痕，一首〈秋蟬〉抑或〈搖搖民歌〉，不經意過耳，是詩也是歌，我就又回到大學生活，其間沒有時間的間隙，恍如昨日。想那青澀的年齡，惘惘的青春，美好的不堪的，無別的都到眼前。

詩歌動人情感，但情感以中和為貴，故中國人的詩歌之美在求樂音之中和。高山流水，自有知音者在。但詩樂之欣賞並非天生而然，往往還需要後天長期的學習浸染，詩樂都需要深厚的修養才能登堂入室，得其奧妙之後也才能金針度與人，把詩樂之美介紹給門外漢。

眼前張窈慈博士這一本《彈音論樂——聆聽律動的音符》就是度人的金針，張博士自幼學習西洋音樂，後來又在大學主修中文，進入中山大學後，跟我讀書，博士論文定題時，她接續碩士班時的研究課題，在文學研究領域中，不忘對音樂喜好的初衷，寫出了很有水準的《唐聲詩及其樂譜研究》，這本來是吃力不討好的題目，蓋何謂聲詩，幽渺難明，說聲詩，以任二北為發軔者，但我以為時代久遠，文獻不足徵，何況要研究其樂譜。唐代古樂譜，今多不存，今人詮譯之古樂譜，也多有爭議。張博士不畏艱難，居然把論文寫得有模有樣，完全是她勤快的成果。她的博論也很快就出版了。

博論之後，她又動筆寫了這本《彈音論樂——聆聽律

動的音符》，書中除了引介中西許多古典名曲之外，也不忘台灣民眾熟知的許多歌謠，這就看出了張博士對音樂的多方面知識了。在西方的名曲中，她詳細解說了每一首歌曲的寫作背景、風格、調性、彈奏技巧等，即使音樂的門外漢，也很容易從她的文字中感受到歌曲想要表達的情感，進而欣賞其中美好。更難能可貴的是，這本書是她在母職工作中，邊帶孩子邊完成的，因此書中我們時時可見她和雙胞胎女兒的互動，以音樂為幼教教材，再適合不過了。書在2015年出版之後，頗受好評，張博士於是踵事增華，這幾年間又增補與修改了許多篇章，論述更加密爾，作品繫年更加精確，許多中外雅俗共賞歌曲的收錄，如〈給愛麗絲〉、〈藍色多瑙河〉、〈大黃蜂的飛行〉、〈梁山伯與祝英台〉，使本書益顯親近音樂門外漢如我者。張博士在增修本書之後，為利益愛樂者，又尋得出版社梓行，吾喜其事，因在原序之上，再敘因緣，聊作數語，希望能有補壁之功。

　　本書中時時可見張博士的用功，她發揮了寫博士論文時的精神，找資料與考證功夫都十分到家，讓讀者對每一首歌不同的版本，甚至歷史傳承，都能清楚了然。全書知性感性兼俱，我只能借古人的話嘆賞，吾無間然矣。又序。

2022/01/25

【推薦序三】
文學與音樂的小精靈

國立屏東大學中國語文學系　李美燕教授

　　文學與音樂之間各有其個性，也有其共性，兩者之間的關聯不論在古今中外的作品中皆是重要的課題。文學其實是無聲樂，音樂則是有聲文學，音樂與文學之所以為人們喜愛不已，不只是兩者皆屬於時間的藝術，同時，在兩者交會的光景下，還可以營造出空間的藝術，讓人們在心靈中構畫出美善相樂的畫面。因此，在文學與音樂的世界中，可以讓人們獲得取之不盡、用之不竭的寶藏。

　　窈慈自幼學音樂，在小學與國中時代曾經就讀音樂班，主修大提琴，進入屏東教育大學語文教育學系讀碩士班時，即以《論趙元任結合新詩與音樂的理論與實踐——以《新詩歌集》的〈秋鐘〉、〈瓶花〉、〈也是微雲〉、〈上山〉為例》作為畢業論文。其對趙元任於1982年發表的〈新詩歌集〉結合詩樂作曲的音樂風格與特色寫出很好的研究成果。爾後，窈慈在中山大學攻讀中文博士班，依然本乎其對「文學與音樂」的愛好，繼續深入開拓此一課題，而以《唐聲詩及其樂譜研究》的課題取得博士學位。

【推薦序三】文學與音樂的小精靈　011

如今，樂見窈慈以《彈音論樂——聆聽律動的聲音》這本書將古今中西之文學與音樂的作品分享給愛好者，透過她深入淺出的介紹，導引讀者既能享有專業知識的認知，也能用愉悅的心情進入文學與音樂的殿堂。這本書就像是一位魔法小精靈帶領讀者跳躍穿梭於古今中外的時空中，讓讀者飽享文學與音樂結合的千姿百態。從西洋音樂小品、歌劇、中國音樂名曲、台灣歌謠、新詩合唱名曲到音樂評論，每一篇作品都為讀者開啟一扇門，開拓讀者的眼界，照亮讀者的心靈，本人特為讀者推薦此書，當您擁有這本書時，將徜徉在文學與音樂結合的美好饗宴中。

2022.02.22

出版緣起

張窈慈

　　「音樂與文學」一直是我生活中最熟悉的議題，然而市場上以「音樂與文學」為題所出版的書籍，卻少之又少。今筆者將中西方的音樂小品，它的出處、淵源、創作理念、樂曲的流傳和賞析後的心得等，寫出自己最期待、最美好的「音樂文學」創作，集結成冊。

　　內文分為六個部分，第一，西洋音樂小品；第二，西洋音樂歌劇；第三，中國音樂名曲；第四，台灣歌謠名曲；第五，新詩合唱名曲；第六，我的音樂論評。筆者將這六部分從曲式分析、歌辭賞析、音樂欣賞與音樂論評方面來深入咀嚼「音樂文學」的精髓與創新意義，這是一興趣與心靈分享的一場盛宴。

　　這本書融入了筆者的育兒生活記事，也加入了幼兒律動的豐富天地，西洋音樂小品的律動元素，使得年僅周歲的幼兒，也能感動且自然的隨著律動的音符，前後前後、左右左右地擺動他（她）們小小的身軀，聆聽著這多首經典的西洋音樂小品和西洋音樂歌劇。

　　而中國音樂名曲的部分，經筆者考究它的故實後，筆者

將其樂曲古今發展的脈絡，以及當今樂曲的創新內涵，重新賦予新的意義，使得舊曲不再只是封塵的古曲，它們是久經未被關注的經典，當重拾舊經典的菁華，再轉化為當今的新元素，將會是一脫胎換骨、煥然一新的嶄新面貌。

至於台灣歌謠名曲的部分，這數首台灣老歌曾經在街頭巷尾流傳數十多年，包含閩南語和客家語等；新詩合唱名曲的部分，亦是眾人耳熟能詳的詩作，再加上新編的合唱曲目，樂曲風格不但輕盈優美，而且歌唱者亦感受到詩歌新創的溫柔與奔放；我的音樂論評部分，〈我看〈長恨歌〉的新詮釋〉、〈新〈老鼠娶新娘〉音樂劇〉與〈童年的回憶、動畫、音樂〉三文，亦道出唐代樂府詩所改編的清唱劇、台灣新編的童話故事音樂劇，以及風靡世界各國動畫的童年回憶。

至今每當提及文創，仍聽聞得到它們的蹤跡。這數十首舊樂曲幾經數十年的洗淨鉛華後，而今仍有許多劇團、合唱或表演藝術單位，常常懷念著它們，讚頌著它們，或是紀念著它們，更有大型團體將其改編為歌舞劇，試圖為其承傳後世與傳播久遠。

目次

西洋音樂小品

搖籃曲

德國作曲家　布拉姆斯

　　〈搖籃曲〉又名〈催眠曲〉，是德國作曲家布拉姆斯（Johannes Brahms, 1833-1897）一八六八年的鋼琴小品。原為聲樂曲，歌詞為「安睡吧，在玫瑰花的蔭護下，在花叢中睡到天明，上帝來喚醒你的時候。安睡吧，在天使的守護下安睡吧。天使將在夢中給你美麗的聖誕樹。在夢中安詳的作天國之夢吧。」是為了要獻給法貝爾夫人。法貝爾夫人原是布拉姆斯（Johannes Brahms）在漢堡指揮的女聲合唱團成員之一，與作者關係密切。她喜歡唱一首亞歷山大・鮑曼（Alexander Baumann）所作的維也納圓舞曲。一八六八年她的次子誕生，布拉姆斯（Johannes Brahms）譜寫一首搖籃曲祝賀她獲喜麟兒。於是把她喜歡的那首圓舞曲略作更動後放在鋼琴伴奏聲部，同時配以搖籃曲的旋律。

　　〈搖籃曲〉是《歌曲五首》Op.49的第四首，後被改編為鋼琴、小提琴、長笛、吉他的獨奏曲以及合唱曲等。布拉姆斯（Johannes Brahms）的這首作品，曲風溫和樸實，是流行的樂曲之一。近現代作曲家李抱忱（1907-1979），為此曲填詞二段，曲調不變，歌詞為「快快睡啊，寶貝。窗外天

已黑，小鳥回巢去，太陽也休息。快快睡啊，寶貝。窗外天已黑，小鳥回巢去，太陽也休息。到天亮出太陽，又是鳥語花香。到天亮出太陽，又是鳥語花香。」

　　這首〈搖籃曲〉F大調，行板，3/4拍，第一段主題以弱起拍開始，曲調柔和平穩，旋律寧靜溫潤。左手以琶音與分解和弦伴奏，與右手的樂句交輝呼應，襯托出樂曲寧靜安詳的氛圍。第二主題仍以弱起拍開始，兩次上行八度的旋律，讓音樂變得豁然開朗，爾後音階經下行後，再往上行二次，充滿了祥和與沉靜的氣氛。懷抱中的小嬰兒，在母親胸前勤奮地吸吮吐吶，哇哇大哭，終於伴隨著睡意進入沉睡而消失無蹤。週歲大的小兒，還能模仿母親為她拍拍睡覺，對著自己的同胞姊妹，拍拍身體，拍拍胳臂，拍拍頭……，或是雙手合掌拍拍。

　　奧地利「歌曲之王」舒伯特（Franz Schubert, 1797-1828），也有一首〈搖籃曲〉Wiegenlied,op.98 n2.（D.498）。旋律抒情，鋼琴曲的右手主題旋律一再反覆，先以單音演奏，再以雙聲部呈現，後來又回到單音主旋律，最後單音主旋律和雙聲部穿插彈奏；左手伴奏以分

奧地利「歌曲之王」
舒伯特

解的三和弦或七和弦，二單音之間以下行的大二度、小三度、完全四度、完全五度、大六度彈奏，伴奏所產生的音響

效果，如同鐘聲般地搖擺和清脆。樂曲中間，有一段伴奏最特別，一拍四個上行的十六分音符和一拍兩個八分音符，與右手的主題旋律，彼此呼應。全曲聽來祥和安定。

另外，挪威作曲家葛利格（Edvard Hagerup Grieg, 1843-1907），也有〈搖籃曲〉一首，收錄在鋼琴曲集《抒情小品》第二集（Op.38）的第一曲，此曲作於一八八三年，是首鋼琴獨奏曲。葛利格（Edvard Hagerup Grieg）的〈搖籃曲〉，變化較布拉姆斯（Johannes Brahms, 1833-1897）的〈搖籃曲〉為多。樂曲三段曲式，第一主題，右手的旋律線和諧溫潤，樂句中偶穿插著三連音，左手以切分節奏詮釋搖籃晃動的情形，曲調聽來平靜舒暢。這時，週歲的小兒，頭和身體很自然地如鐘擺般地，前後前後地擺動著，煞似隨著節拍的律動，靜靜享受那寧靜的樂曲。緊接著，第二主題，旋律變得明快且富變化性，與前段和平安詳的氛圍，有著強烈的對比，彷彿落入了時光隧道來到了奇幻的童話世界一般，略帶懸疑與不和諧。最後，再現第一主題，曲調優美而空靈，旋律漸次遞進上行，無不是一場寧靜而美麗的盛宴啊！

月光

　　德國作曲家貝多芬（Ludwig van Beethoven, 1770-1827）的〈月光〉（Moonlight Sonata, Mon dscheinsonata〔德〕）Op.27 No.2，創作於一八〇一年，它是升c小調第十四號鋼琴奏鳴曲，又名「園亭奏鳴曲」（Laube Sonata）。[1]這名稱是由雷爾士塔（Heinrich Rellstab,A.D.1799-1860）所寫的評論而來，該文的第一樂章是幻想性慢板，被比喻作像一隻船在月下浮泛於流森胡（Lake Lucerne）之上。本曲主要為呈獻給朱麗葉塔·桂查蒂（Josephvon Sonnenfels）[2]。根據貝多芬（Ludwig van Beethoven）在一八〇二年所寫的遺書，提及：「這六年來我一直為不治的耳疾所困擾……」陳述了他二十六至二十七歲時，已患有耳疾的毛病。[3]

　　關於「月光」，古往今來，中國人常以它作為吟詠的對象。如三國魏曹操（155-220）〈短歌行〉：「月明星稀，烏鵲南飛。繞樹三匝，何處可依？」將「月」比喻為賢士

[1]　康謳：《大陸音樂辭典》（台北：大陸書店，2004年），頁754。
[2]　音樂之友社編，林勝儀編譯：《新編音樂辭典：人名》（台北：美樂出版社，2008年），頁71。
[3]　音樂之友社編，林勝儀編譯：《新編音樂辭典：樂語》（台北：美樂出版社，2008年），頁487。

三國　魏　曹操　　唐朝詩人　詩仙李白

像南飛的烏鵲，繞樹徘徊，還沒選定最後的歸宿，烏鵲就
要擇良木而棲了，這時人才應當選擇賢主依附才是。北宋
蘇軾（1037-1101）的〈水調歌頭〉，題作「丙辰中秋，歡
飲達旦，大醉，作此篇兼懷子由。」其詞為：「明月幾時
有，把酒問青天。不知天上宮闕，今夕是何年？」這裡是
以「明月」起「興」，言說自己對家人的思念與對人生的
感慨之情。

　　盛唐詩人李白（701-762）的〈把酒問月〉（原注：故
人賈淳令予問之）：「青天有月來幾時？我今停杯一問之。
人攀明月不可得，月行卻與人相隨。……今人不見古時月，
今月曾經照古人。古人今人若流水，共看明月皆如此。唯願
當歌對酒時，月光長照金樽裏。」開頭二句，語序顛倒。
「原注是作者自己加的，再來的第一句詩歌，表示時間短
暫。青天指整個天，意指什麼時候開始有月亮，我今夜把酒
對天問之，加此註釋是因為他人要求李白寫詩，言說出作

者的創作動機。後一段則呈現，現在的人無法見到過去的月亮，今日的明月卻曾映照古人，表現出天地是永恆的，人是天地間的有限之物，故追求永恆是不可能的。古人和今人，如同歷史長流一般，未曾間斷；今日的流水和昨日的流水不同，雖同是觀賞月亮，但每天都是不同的人，日日更新，代代更替。人應把握人生美好之時，唱出歡樂的心聲，每晚都是美好的。最末二句，提出了人生有明、有暗的感慨，月光還能映照在金樽裡，意指應當把握當下，即時行樂，不再追求那無謂的事情。

　　當今的流行音樂歌手王心凌（1982-）〈月光〉曲，歌詞：「彎彎月光下，我輕輕在歌唱。從今以後，不會再悲傷。閉上雙眼，感覺你在身旁。你是溫暖月光，你是幸福月光。」一段，這裡的「你」是指歌詞裡飄泊的「蒲公英」，「蒲公英」在月光的映照下，有著明確的指引和方向，正如飄泊的遊子，堅定而自信的尋找出自己所走的道路一般，既深刻又真切，至此營造出溫暖與幸福的氛圍來，樂曲旋律聽來甜美而溫馨。再者，歌手許靜美（1974-）〈城裡的月光〉曲，歌詞為：「世間萬千的變幻，愛把有情的人分兩端。心若知道靈犀的方向，哪怕不能夠朝夕相伴。城裡的月光把夢照亮，請溫暖他心房。看透了人間聚散，能不能多點快樂片段。城裡的月光把夢照亮，請守護它身旁，若有一天能重逢，讓幸福撒滿整個夜晚。」這是以「月光」起「興」的作品，言及有情人分隔兩地，月光守護彼此，人們當看盡

德國音樂家　貝多芬

了人間的聚散分合之後，希望能藉此散佈歡樂與散播愛，讓幸福的氛圍能處處充滿喜悅和溫暖，全首樂曲聽來有種豁然開朗的感覺。

貝多芬（Ludwig van Beethoven, 1770-1827）的〈月光〉（Moonlight Sonata, Mon dscheinsonata〔德〕）Opus.27 Nr.2，這首樂曲以三連音和多變的和聲貫穿全曲，除了完全八度音程的和聲外，還包含全音符、二分音符、四個四分音符的八度和聲，抑或屬七和弦的運用，使得左右手的旋律和伴奏，彼此相互應和。依據作者譜上的說明，這首應當以優美的旋律演奏，必要時還得加入踏板，進而營造出月光映照下的夜晚，是多麼的祥和、空靈與寂靜啊！夜裡，懷抱中的嬰兒煞是凝視著自己的母親，盼望被擁抱，盼望被母親的慈愛所薰染。襁褓中的她們，喝完奶，滿足而靜靜的抿著雙唇，緊閉雙眼，好似與貝多芬（Ludwig van Beethoven）的〈月光〉（Moonlight Sonata, Mon dscheinsonata〔德〕）有所呼應一般，再伴隨著滴滴答答的時鐘聲響，沉沉的入睡，直到天明，方才甦醒。

法國作曲家德布西（Claude Achille Debussy, 1862-1918）也有「月光」（Clair de lune）曲，收錄在《貝加馬斯克組曲》（Suite bergamasque）中。[4]此作品全曲9/8拍，

[4]　音樂之友社編，林勝儀編譯：《新編音樂辭典：樂語》，頁155。

樂曲的開頭，先以pp的聲量演奏單音與
和弦，音色呈現出空靈、寂靜的樣貌。
再來的左右手和弦，都以優美的旋律歌
唱著，尤其左手的圓滑奏，好似將分解
和弦以琶音的方式來詮釋一般，好讓樂
曲便於汨汨推進。爾後，左右手再逐
步往高音的音域彈奏，如歌一般的悠

法國印象派作曲家
德布西

揚。在歷經了Andante très expressif、Tempo rubato、Un poco
mosso、En animant、Calmato、Tempo I之後，樂曲最後以pp
和ppp的音響，低調的終結全曲。

　　此外，還有法國作曲家佛瑞（Gabriel Fauré, 1845-
1924）的〈月光〉Op.46 No.2，本是根據十九世紀法國象
徵派詩人魏崙（Paul Verlaine, 1844-1896）的詩所譜寫而
成。[5]關於魏崙（Paul Verlaine）的 "Moonlight" : "Your soul
is like a painter's landscape where. Charming masks in shepherd
mummeries. Are playing lutes and dancing with an air.Of being
sad in their fantastic guise. Even while they sing, all in a minor
key, Of love triumphant and life's careless boon, They seem in
doubt of their felicity. Their song melts in the calm light of the

[5]　蔡宜婷著：《佛瑞、德布西、與屈爾克採用魏崙詩作〈月光〉譜曲
　　之音樂分析與演唱詮釋》，輔仁大學音樂研究所碩士論文，2008
　　年。戴依倫著：《佛瑞與德布西創作魏崙《風流慶典集》之三首同
　　名法國藝術歌曲作品分析比較》，輔仁大學音樂研究所碩士論文，
　　2006年。

moon, The lovely melancholy light that sets, The little birds to dreaming in the tree. And among the statues makes the jets, Of slender fountains sob with ecstasy." 佛瑞（Gabriel Fauré, 1845-1924）便依據前述的詩歌，於一八八七年創作了同名曲，樂曲聽來別具陰影與朦朧的效果。

　　以上即是古往今來、國外國內，對於「月光」的詮釋。

小星星變奏曲

「一閃一閃亮晶晶，滿天都是小星星。掛在天空放光明，好像許多小眼睛。一閃一閃亮晶晶，滿天都是小星星。」英文版 "Twinkle twinkle, little star, How I wonder what you are. Up above the world so high, Like a diamond in the sky. Twinkle twinkle, little star, How I wonder what you are." 街頭上的兒童、牙牙學語的週歲兒，音樂教室裡的學生，無不熟悉這首知名的世界童謠。這首十二段〈小星星鋼琴變奏曲〉K.265（300e）原是莫札特（Wolfgang Amadeus Mozart, 1756-1791）一七七八年時，於法國巴黎的創作，他的數首變奏曲多半是為學生而作，這首變奏曲曾在一七八五年奧地利維也納發表。

家中的小兒每每聽聞這首「小星星」的旋律，十隻手指頭和手掌很自然的「開合開合」著，如歌詞般「一閃一閃」的擺動；或雙手指頭朝上，手心和手背「左右左右」的旋轉。這是十一個月大的寶寶，最愛的一首童謠。當音樂響起時，兩隻小手在胸前揮舞，煞是活潑逗趣；臉上的笑容，頓時如朵朵花兒般的綻放，這就是初生到人間，無與倫比的「燦爛」啊！

這首兒歌歷久不衰，莫札特（Wolfgang Amadeus

Mozart）的〈小星星鋼琴變奏曲〉，第一段主題旋律是以簡單的四分音符呈現，偶穿插裝飾音作變化；第二段的第一變奏，右手再以十六分音符的旋律與音階呈現，低音的節奏不複雜，僅以四分音符、二分音符、附拍的八分休止符與十六分音符來演奏；第三段的第二變奏，左手以十六分音符的迴旋音，與右手的單音、和聲主旋律相襯；第四段的第三變奏，右手再以三連音，偶穿插裝飾音、連音和跳音來彈奏；緊接著，第五段的第四變奏，主旋律仍由右手演奏，包含了單音、和聲、附拍子，三連音的旋律則換成左手的低聲部來詮釋，如此更豐富了「小星星」的變化旋律。第六段的第五變奏，左右手間或彈奏四分音符單音、八分音符單音或十六分音符連音，聽來既動感又輕盈。

　　第七段的第六變奏，左右手鄰近二度、三度音程的旋律，讓音樂如水流一般的汩汩推進，三和弦則於每小節的強拍處對稱演奏；第八段的第七變奏，旋律與前面數段，大有不同，此處右手的旋律就此開展，彷彿雨過天青般的豁然開朗，既沒有不和諧的陰鬱，也沒有任何的詭譎多變；第九段的第八變奏，此段轉為c小調，此段有三處右左手旋律以「卡農」的方式，接續承接，輪番演奏；第十段的第九變奏，以小星星的單音旋律為基礎，遞進開展和聲、三和弦與七和弦，氣勢開闊；第十一段的第十變奏，雙手交叉彈奏，左手八度音的和聲，使得樂曲更為圓渾而飽滿；第十二段的第十一變奏，速度慢板，是這首樂曲難度較高、表

情記號最為豐富的段落；第十三段的第十二變奏，快板，節拍由二拍子轉換為三拍子，左右手的十六分音符旋律，緊湊而綿密，此段的變奏，較各段鮮明且變化多樣，最後以八度的和聲結束。

　　「一閃一閃亮晶晶，滿天都是小星星。……」隨著樂聲和咿咿呀呀的童言童語，樂曲的最末，終留下令人歡欣而鼓舞的鮮明餘韻。

小狗圓舞曲

　　櫥櫃中的兩隻西施公仔，一隻是我買的，一隻是別人送的。第一隻公仔的出現，是我離家時，帶在身邊的家飾品。從小就聽說：「狗是人類忠實的夥伴。」原先以為，這句話是上一代童年的記憶。誰知二〇〇八那年恰逢全球金融風暴之際，有多少的犬隻流浪街頭啊！

　　據《動物星球》的報導，西施早年生活在中國朝廷裡，英國侵華年間，西施數量大幅減少，最後僅剩七隻母犬與七隻公犬，這十四隻西施犬，可視為今日同類犬種的祖先。簡言之，西施可算是稀有犬隻，與今日木柵動物園的小圓仔相比，還是西施的眼睛雪亮而生動。

　　波蘭音樂家蕭邦（Fryderyk Franciszek Chopin, 1810-1849）曾於一八四六年至一八四七年間譜寫降D大調〈小狗圓舞曲〉Op.64 Nr1（Valse No.6 "Petit chien"〔法〕）鋼琴曲一首，又名〈瞬間圓舞曲〉，因以極快速的節奏演奏附點二分音符＝140，故又名為〈一分鐘華爾滋〉（Minute-Walzer），後被改編為長笛曲和管弦樂曲。內容主要描寫蕭邦的情人，法國女作家喬治桑（1804-1876）豢養的一隻小狗，常喜歡飛快地旋轉著自己的尾巴，蕭邦（Fryderyk Franciszek Chopin）藉由動態的旋律，將小狗打轉的趣味

表現出來。[1]這樂聲的律動，又如家中的小兒，學步時以媽媽為圓心，圍繞著自己的母親，快步地轉呀——轉——轉呀——轉——，一圈圈地不停地轉——，直到累倒在地，不亦樂乎地哈哈大笑。

這首鋼琴曲採用三段曲式，先以顫音屬音（降A）開始，經四小節的引子後，加入左手的四分音符三拍子的伴奏。右手的旋律線輕巧而圓融，偶有連音出現，且不斷地反覆主題，音階再逐步地上行演奏，聽來彷彿小狗團團轉一般，這是圓舞曲的第一主題。再來，樂曲進入第二主題後，旋律變得抒情而閒散，仍持續地往前推進和蔓延著，間或顫音、四連音與裝飾音穿插其中，更豐富了樂曲的變化。最後，再以四小節的屬音（降A）顫音演奏，銜接到樂曲的最末，這段的旋律與第一主題相同，彼此前後呼應。整首篇幅不長，首尾一氣呵成。

一隻毛色極為罕見的黑白狗科獅子犬，兩眼如同貓熊般的純種西施，在父親友人的輾轉遞送下來到了我家。洗

澡後的牠，總愛甩甩身上的水滴，低頭鑽在浴巾裡磨蹭著臉上的溼氣，再如蕭邦（Fryderyk Franciszek Chopin）的〈小狗圓舞曲〉那般，不停地圍繞著自己

彈音論樂——聆聽律動的音符【修訂版】

[1] 羅傳開編：《世界名曲欣賞辭典》（台北：星光出版社，1993年），頁53。

的尾巴，轉呀──轉──轉呀──轉──。牠與人類一般，有著自己的性情，喜怒言表無遺；牠愛吃、愛玩，但仍盡職地守護一家人；偶爾以噴嚏或吱鳴的聲響訴說著牠的需求與委屈；最喜愛俯臥在夕陽斜照的沙發上，暖暖地享受那午後的日光浴。是的，牠是我的家人，與我們生活好幾年的光景了，情感上的相互倚賴，哪怕只是一個眼神或一個動作，默契絕佳。而今，愛犬不在身邊，我望著那微笑以對的公仔，輕輕地問候著：「現在的你，還好嗎？」

小步舞曲

〈小步舞曲〉（Minuet）（Menuett〔德〕Menuet
〔法〕Minuetto〔義〕）[1]，又稱〈梅呂哀舞曲〉[2]。它原是
一種三拍子的古典舞蹈與舞曲，它以中庸的速度、優雅的動
作和氣質為特色，是宮廷與貴族階級最喜愛的舞蹈之一。
此舞曲的起源，有兩種說法，其一，起源自法文表示細小
menu的語源，因舞步幅度細小得名；其二，源自十六世紀
法國流行的〈布朗舞曲〉（branle ā mener, amener）。

〈小步舞曲〉（Minuet）曾作為巴洛克舞蹈，舞步
（pas de menuet）是以樂譜上的二小節六拍為一組。在當時
的宮廷舞會中，舞者們非常重視地板上所繪的圖形來配合舞
步的流程，為此，舞蹈教師便設計出各種圖形的舞步譜。

[1]　音樂之友社編，林勝儀編譯：《新編音樂辭典：樂語》，提及〈小
步舞曲〉（Minuet）的流傳，〈小步舞曲〉（Minuet）在十七世紀中
期，被太陽王路易十四世的宮廷定為正式的宮廷舞蹈以來，便取代
以前的〈庫朗舞曲〉（courante）與〈巴望舞曲〉（pavane），迅速
擴及全歐，且到十八世紀時仍受到喜愛。〈小步舞曲〉（Minuet）並
非是舞蹈組曲中不可欠缺的舞曲，但若包含〈小步舞曲〉（Minuet）
在內，通常被擺在〈撒拉邦舞曲〉（Sarabande）與〈吉格舞曲〉
（Gigue）之間。在包含前期的古典風格中，附在交響樂和奏鳴曲終
樂章的附中段的〈小步舞曲〉（Minuet），也被標示成 "menuetto"
〔德義混合語〕。（台北：美樂出版社，2008年），頁477。
[2]　〈梅呂哀舞曲〉，法國鄉間舞曲，3/4拍子，中庸速度，源自於布
朗爾阿梅納（branle a mener）或〈阿梅納舞曲〉（amener）。

德國作曲家　巴哈

〈小步舞曲〉（Minuet）中，最受歡迎的就是男女一對在地板上畫出一個大Z字的圖形。[3]

巴哈（Johann Sebastian Bach, A. D.1685-1750）的《巴哈初步鋼琴曲集》（The First Lessons for the piano）上下集，收錄十一首〈小步舞曲〉（Minuet）。每首〈小步舞曲〉各有特色：第一首，3/4拍，G大調，稍快板，曲中好幾處在數個短樂句（一小節）後，緊接著彈奏跳音，樂句的旋律圓滑鮮明，有如歌唱一般的推進。起始以p的音量演奏，後段採mf彈奏，最末則轉為p的聲量，整體主要為「加強音與半拍準確合拍的練習」；第二首，同樣也是3/4拍，g小調，稍快板，每一小節的短樂句，以及每兩小節的長樂句，後面緊接著跳音的彈奏。聲量也與第一首相同，先從p的聲量起始，再轉為mf，最末才以p收尾。彈完這首樂曲後，可接著再彈奏前面的第一首樂曲，這首主要為練習「加強音與為獲得音的適當均衡」。

第三首，3/4拍，G大調，是首精神煥發、生氣勃勃的樂章，主要練習「普通和弦（密集位置）的琶音奏法」，也就是將分解和弦以琶音的方式，左右手輪番彈奏，聽來彷彿跨步往前的舞曲，樂句旋律鮮明。每當每小節樂句結束後，便

[3]　音樂之友社編，林勝儀編譯：《新編音樂辭典：樂語》，頁477。

緊接著彈奏跳音。樂曲分為兩部分，開頭以*f*演奏，後段則以*P*和*f*彈奏。第四首，3/4拍，G大調，稍快板，此樂章主要是「比較兩手間節奏形態的練習」，左右手多以四分音符和八分音符行進，尤其雙手遇八分音符的旋律時，則多以下行音階演奏，且雙手的四分音符和聲，多以上下行或下上行並行演奏。樂曲分為兩段，樂句稍長，旋律如歌般的演奏，起始先彈奏*mf*的聲量，後段由*p*再轉為*f*。

第五首，3/4拍，g小調，行板，這首樂章主要練習「細心地使音均勻而彈奏圓滑」，樂句與前一樂章相同，樂句稍長，雙手遇八分音符的旋律時，多以下行音階演奏，雙手的四分音符和聲，則多以上下行或下上行的方式演奏。樂曲分為兩段，前段聲量*p*，後段聲量由*mf*再轉為*p*。第六首，此樂章可與前首比較，本首主要是「音值的練習，使下聲部較上聲部稍為顯著」，開頭八小節的旋律，與最末倒數八小節的旋律一致。根據樂譜的註記，在練完第四、五、六首樂曲後，可將此三曲合併，而照第五、四、六的順序演奏。

家中小兒學步，恰能與上述的〈小步舞曲〉（Minuet）相應。Judy坐在學步車上，雙腳一次又一次的划步，好似穿著紅白相間的洋裝，走在大廳裡，一步又一步的踏出獨一無二的「小步舞曲」。累時，歇步停在外形如咖啡杯的旋轉坐椅旁，伸出稚嫩的單手，一次又一次的撥弄旋轉椅，開心又興奮的享受生活中的點點樂趣。經多日的練習後，Judy終能獨當一面，快步的行走在平滑的地磚上，那雀躍又飛揚的

心情，媽媽總對她說：「慢慢走就好，不要跑！」乍似減緩Judy那無盡且衝刺的快步節奏，踩踏出屬於自己的一首〈小步舞曲〉（Minuet）來。Judy還能開心的推著Tina的學步車，一會兒往東，一會兒再往西……

猶記，Judy剛送保姆那兒時，面對陌生的新環境，非常的害怕，她的雙胞妹妹Tina，跟在後頭，俯臥側身，伸出自己的小手，對著她「拍拍」！好似安撫哭泣不安的Judy：「惜惜！」這與生俱來的天賦，連大人們看了都不禁驚嘆，古聖先賢所說的：「惻隱之心，人皆有之！」正是如此啊！她們倆開心時，還讓媽媽偶瞥見，姊妹們彼此交換自己的奶嘴，將自己的奶嘴塞入對方的嘴裡，抑或毛利式的問候法頂著對方的鼻子，或Judy的左臉貼著Tina的右臉，Judy的右臉貼著Tina的左臉，好似說著無盡的悄悄話一般……這無關衛生，而是分享彼此，這是同齡姊妹雙方親暱的好默契……

第七首，3/4拍，d小調，以步行速度與樸實的演奏，這是首「區分樂句，圓滑奏觸鍵與使音均勻的練習」，節拍較前六首變化多，旋律亦多變化，既有圓滑奏、也有跳音、保持音和漸強漸弱的變化。第八首，3/4拍，c小調，甚緩而持續的演奏，此樂章主要練習「表情，分句與音色美」，再依次演奏飽滿的保持音、圓滑奏、顫音、三連音與半音階等，聽來規則有序，好似表達聲聲的語句般的清晰有力。第九首，3/4拍，F大調，持續性的行板，樂曲短小，主要是「分句與使音均勻的練習」，開頭三小節的主旋律，曲中旋律再

次接續，另加入「〰」的顫音作變化。整首樂章，最獨具特色的是，出現一次「𝄎」與三次「〰」的顫音與跳音。第十首，3/4拍，E大調，中板速度，是首「觸鍵均等與音色優美的練習」，此樂章最具特色的是右手的聲部，每小節以六個八分音符，三個四分音符的和聲演奏，左手則以後半拍的方式演出伴奏。此樂章旋律變化較前面的九首更為豐富，全曲聽來腳踏實地而不造作。第十一首，3/4拍，c小調，稍快板，是首「分句與音色的練習」，樂曲多以八分音符和四分音符的節拍演奏，旋律圓滑，如歌般的層層推進，曲中遇三拍長音時，演奏「〰」的裝飾音，更有長達六拍的「𝄎」裝飾音，出現其中。

　　Judy和Tina的學步，乍似巴洛克的〈小步舞曲〉（Minuet），每當姊妹倆走起路來，總讓人不禁想起那悠揚地樂聲⋯⋯

土耳其進行曲

奧地利作曲家「音樂神童」
莫札特

〈土耳其進行曲〉是奧地利作曲家莫札特（Wolfgang Amadeus Mozart, 1756-1791）一七七八年至一七八三年間的作品，此進行曲是A大調鋼琴奏鳴曲K331中的第三樂章，後被改編為管弦樂曲與吉他二重奏曲等。樂曲原標題是 "Alla Turca"，意為「土耳其風格」，音樂是指「模仿土耳其軍樂的樂曲」。土耳其軍樂原為土耳其禁衛軍所用的一種儀仗音樂，始於十五世紀，十八世紀在歐洲廣泛流行。主要樂器是土耳其嗩吶（或稱祖爾納管），波魯小號，土耳其大鼓、吉爾鈸與三叉鈴等。演奏時，樂長和三叉鈴演奏者穿著紅帽、紅衣褲和黃鞋子，其他隊員則穿著綠帽、綠衣、紅褲和黃鞋子。[1]

莫札特（Wolfgang Amadeus Mozart）的〈土耳其進行曲〉，「主題A」是a小調，小快板，旋律鮮明，樂句中的單音，既有重音、突強，也有跳音和倚音的變化，這樣豐富多變的演奏，聽來輕快活潑，動感十足，加上一鬆一緊的節

[1] 羅傳開編：《世界名曲欣賞辭典》（台北：星光出版社，1993年），頁17-18。

奏，彷彿行進中的樂隊，邊吹奏樂器，邊整齊劃一的踏步前進。就連小兒坐在她們專屬的推車上，雙手也緊握前車扶手，頭和上半身挺身向前，與樂拍的重音或突強音相呼應，緊接著，雙腳再一齊抬腿踢踢，形成「往前（頭和身體）——踢踢（雙腳踢二次）——往前（頭和身體）——踢踢（雙腳踢二次）——」的畫面。此處旋律和節奏的原型，源自於土耳其軍樂吹奏高音區的土耳其嗩吶。

再來，樂曲轉為C大調，呈現八小節的「主題B」，這裡有右手的三度跳音和四個十六分音符的圓滑奏，再加上每間隔一小節的第一強拍「重音」；左手則是簡單的八度音跳音，整體聽來躍動而輕盈。爾後，再現一次「主題A」，方進入第二段八小節的A大調「插部主題」，右手八度和聲跳音的主旋律，採以音階式的上下行，隨著旋律的前進，右手偶順勢在第一強拍出現「重音」，整段頗有仿擬小號音色頓挫分明的特點；左手伴奏的部分，每小節各有四個相同八分音符的跳音，左手的第一拍還另加上了分解的大三和弦倚音，模仿了軍樂鼓聲的敲擊，更增強了進行曲的行進特色。

樂曲中，接續出現二十四小節十六分音符，上下起伏旋律的長樂句，左手則以圓滑奏和三度跳音演出，雙手彼此應和。緊接著，樂曲再現「插部主題」和「主題A」後，再一段「插部主題」，這裡的右手是以十六分音符的來回八度音演奏，與之前的八度和聲略有些不同，左手伴奏仍維持仿擬

鼓聲敲擊的音型奏出。此後，就進入樂曲最末的「尾聲」。

「尾聲」有三十一小節，右手的三和弦和七和弦，皆以琶音和強音彈奏，有如號角般的引吭高歌。左手聲部接續著「插部主題」的伴奏方式，每小節第一強拍同樣以倚音詮釋軍樂隊的鼓聲，偶穿插十六分音符的分解三和弦伴奏。小兒們，這時口中加強聲勢的發出「啊（長音一拍）！——啊（半拍）！啊（長音一拍）——啊（半拍）！」好似就要舞動全身，往前推動車子行進，使勁全力的吶喊著「爸爸、媽媽，我要往前——還要往前——繼續往前！」全曲到最後，一直維持著雄壯威武、氣勢恢弘、昂首闊步、高聲疾呼的進行曲啊！

另外，德國作曲家貝多芬（Ludwig van Beethoven, 1770-1827）於一八一一年創作〈土耳其進行曲〉，原是管弦樂曲。德國劇作家科策布（1761-1819）的劇本《雅典的廢墟》所作配樂Op.113的片段，全部配樂由序曲和八段樂曲組成，本曲為其中的第四段，後取其中第四段改編成鋼琴曲。劇情為「智慧的女神密涅瓦，因觸犯主神宙斯被罰長眠兩千年。她醒來時突然發現，雅典已在土耳其的蹂躪下變為廢墟。藝術和科學中心已轉移到佩斯。在佩斯剛落成的新劇場裡，萊辛（1729-1781）、席勒（1759-1805）、歌德（1749-1832）等德國作家劇作中的人物陸續到達。最後密涅瓦親自為弗蘭茨國王的胸像戴上桂冠，以表彰他保護藝術

的功績。」[2]

這裡賞析「鋼琴曲」降B大調，2/4拍的樂曲。全曲有兩個主題，開頭右手旋律每小節兩拍，每拍兩個八分音符或四個十六分音符的圓滑奏、跳音和倚音演出，而且每小節的第一、第二強拍皆以重音彈奏；左手的聲部，採完全五度、完全八度、三和弦、七和弦跳音，或分解的七和弦琶音詮釋，無論高聲部或低聲部，貝多芬（Ludwig van Beethoven）樂曲的演奏手法，與莫札特（Wolfgang Amadeus Mozart）的同名曲相近。彷彿陣步嚴明的軍隊，很有秩序的行進著，故而音樂幾乎是以聲量強的強度，貫穿全曲，為刻劃士兵雄糾糾、氣昂昂的形象，烘托出精神抖擻，氣宇軒昂的樣貌。全曲結構為A＋B＋A＋B＋A＋尾聲，兩個主題交替出現，直到尾聲，樂曲方逐漸減弱音量，全曲結束。

[2]　羅傳開編：《世界名曲欣賞辭典》，頁18-19。

黑娃娃步態曲

德布西（Claude Achille Debussy,
1862-1918）是法國印象派作曲
家，音樂史上極具創造性的作家。他的〈黑娃娃步態舞〉
"Golliwog's Cake Walk"，出自鋼琴曲集《兒童世界》（又名
《小孩子的天地 "Children's Corner"》）（1906-1908），原
是曲集中的第六首。曲集共有六首樂曲，是德布西（Claude
Achille Debussy）為愛女Emma的小品集創作，還被卡普列
（A.Caplet）編成管弦樂曲。[1]他的曲子多半為鋼琴而作，管
弦樂曲也很傑出，歌劇作品無論在形式上、樂器或人聲的運
用上，也有創新的突破。

德布西（Claude Achille Debussy）曾因L'Enfant
prodigue' 得獎，待在羅馬三年，後回巴黎後，常與詩人及
印象派畫家聯絡，期待能從中尋找新靈感。[2]〈黑娃娃步態
舞〉"Golliwog's Cake Walk"，剛開始是以降E大調快板演
奏，曲中切分拍的重音、跳音、漸強、弱與踏板的運用，使
得樂曲開頭的數小節，便凸顯作曲者個人的獨特風格。

[1] 音樂之友社編，林勝儀編譯：《新編音樂辭典：樂語》（台北：美
樂出版社，2008年7月），頁137。
[2] 康謳主編：《大陸音樂辭典》（台北：大陸書店，2006年1月），
頁306。

全曲的旋律大量的使用了黑鍵和全音階，嘗試分別從高低聲部演奏對位和弦，或使用不和諧的音程處理七和弦和九和弦，加上豐富的表情記號，包含 *sff*、*mf*、*f*、*ff*、〉、*molto*、*p*、*pp*、漸強、漸弱、踩踏板、不踩踏板等。他的旋律沒有抒情的長句，也未出現反覆和發展的小動機，而是旋律片段的組合，有著allegro giusto、très net et très sec、un peu moins vite、avec une grande émotion、toujours retenu、tempo等各段落，彷彿詮釋著小孩子望著機械娃娃一般，既好奇又逗趣。這是十九世紀德布西（Claude Achille Debussy）以分明的節奏和斷奏、豐富的表情記號、清晰的圓滑奏，以及誇大強烈的力度，鮮明對比的段落，模擬法國幼兒們欣賞機械娃娃的趣味。

四月收涎之前，Tina口水早已提前流個不停，她的嘴邊總掛著小水泡，呼嚕—— 呼嚕——地，往——外——推——。四個月大的小孩，眼明耳快，眼見熟悉的奶瓶，與母親繫上腰帶餵奶，便能收起噲咻聲，暢快飲盡。與她一句又一句的對話，既能開心的微笑，還能笑眯眯的回應。尤其聽兒歌時，亦能發出延長又響亮的歌聲來，煞是讓人驚嘆！Judy則仰躺在汽車座椅上，邊賞樂，雙腳邊輕鬆自在的和著樂聲，五隻腳趾頭也跟著打起節拍來，大人們望著那出神入化的模樣，好似活靈活現的娃娃。這與生俱來的天賦，真讓爸爸、媽媽連連驚喜吶！

樂曲自降E大調開始後，再轉為近系調，最後方才回到降

E大調。當今的拼布娃娃、絨毛娃娃、手掌布偶，抑或街道上的機械夾娃娃，與西方的「黑娃娃步態舞」 "Golliwog's Cake Walk" 本不相同。這首〈黑娃娃步態舞〉 "Golliwog's Cake Walk" 配合著自由的節奏和樂風，和弦與一般的和聲大不相同，樂聲至此呈現出獨特的風格與特色呀！

第一號華麗曲

　　德步西（Claude Achille Debussy, 1862-1918）是法國印象派作曲家，他的第一號華麗曲（1$^{\text{ère}}$ Arabesque），原文 "Arabesque" 可譯為「阿拉伯型的」，是指摩爾人的各種曲線交織的線條美。在音樂上，以華麗的曲線化曲調為特徵。

　　樂曲的開頭，E大調，以「*Andantino con moto*」流暢的行板彈奏，左右手分別交替演奏三連音的圓滑奏，旋律如一隻手演奏三連音一般，旋律清晰分明。第五小節「*rit*」漸慢後，第六小節再「*a tempo*」回到原速，聲量「*pp*」演奏，左手每小節四拍八個八分音符與右手的三連音，相互對應，踏板每小節也踩放一至二次，形成一圓滑又朦朧的色彩。再經四小節的主題後，第十小節出現了「*poco a poco cresc*」音量逐步的漸強，使得旋律逐漸上行且持續的往前推進，直到第十三小節出現「*stringendo*」催促、趕緊、加快，「*sempre cresc*」一直漸強，旋律繼續再前進，到了第十六小節「*rit*」漸慢，樂句終告一段落，第十七小節旋律再銜接至「*p*」的音量。樂曲的第一部分是第一

法國印象派作曲家　德布西

小節至第三十八小節，就在「*rit*」漸慢、「*a tempo*」回到原速、「*cresc.*」音量逐漸加強、「*poco mosso*」稍快一點之間，做彈性調整。第二十六小節至第三十八小節，旋律逐步往上行音階推進，直到從三十九小節起，變成彈性速度（*Tempo rubato*），進入樂曲的第二樂段。

樂曲的第二段旋律，升f小調，「*Tempo rubato (un peu moins vite)*」彈性速度，但節奏不可因此鬆弛無規律，反而要更為清楚明快。第四十二小節的「*sf*」，由於整首曲子以「*p*」的聲量構成，故而不可太過唐突，還要講究均衡才是。第四十七小節開始，右手的三連音，以「*mosso*」滾動而快的音色，「*cresc.*」漸強演奏，直到第五十五小節才回到「*p*」弱的音量，「*a tempo*」速度原速。第四十七小節至第五十四小節，旋律先採一弱一強的對比，同樣的旋律，重覆演奏兩次。到了第五十九小節旋律漸次下行演奏，第六十三小節進入「*risoluto*」斷然而有力的彈奏和弦後，第六十七小節「*rit*」速度漸慢、「*dim.*」音量逐漸減輕、「*molto*」非常地，第六十九、第七十小節，「*piū*」格外更加地「*dim.*」音量減輕。前面二段樂曲，從屢屢出現的「*rit*」、「*a tempo*」、「*stringendo*」等表情記號看來，可見是一種自由形態的樂曲，因此整首曲子不可呆板，務必要柔和流暢。

樂曲的第三段旋律，第七十一小節，再回到「*tempo I*」第一主題的速度，表情記號也多以「*rit*」漸慢，「*a*

tempo」回到原速,「*stringendo*」催促、趕緊、加快,「*dim.*」音量逐漸減輕,「*piū*」格外更加地、「*dim.*」音量減輕為主,另加入「*una corda*」柔音踏板等音樂術語,穿插於第三段樂曲中。此樂段中,再現第一段的主題旋律,另加了些變奏,使得旋律到了第八十九小節之後,進入另一個高潮,有如昂首高聲歌唱般的,唱出美好的六小節旋律,曲調樂句彈奏下行的旋律,銜接至第九十五小節之後的四小節三連音,這裡的踏板,每一至兩小節踩踏一次,為鋼琴演奏的樂調營造出朦朧美,但旋律保持流暢而不模糊,富有華美的色彩。最後,樂曲逐漸從「*p*」弱的音量轉向「*pp*」極弱,直到樂曲結束。

給愛麗絲

　　〈給愛麗絲〉（Für Elise）是首a小調迴旋曲，此曲貝多
芬（Ludwig van Beethoven, 1770-1827）生前未公開發表。
一般認為，真正的曲名是〈致泰麗絲〉（Therese），由於
筆跡潦草而被誤解為〈給愛麗絲〉（For Elise）。推測可能
有幾種可能性，第一，應是一八一〇年四月二十七日，貝
多芬（Ludwig van Beethoven）向聰慧可愛的泰麗絲‧瑪爾
法蒂（Therese Malfatti）求婚前的作品。泰麗絲‧瑪爾法蒂
（Therese Malfatti）是貝多芬（Ludwig van Beethoven）中
年時，在維也納指導鋼琴的一位貴族少女，由於身分與年
齡的懸殊，讓這段感情無法有所結果。第二，可能是貝多
芬（Ludwig van Beethoven）自己的筆誤。第三，也可能是
出版商L‧諾爾在拿到親筆樂譜時，一時錯讀，將〈給泰麗
絲〉看成〈給愛麗絲〉，而以訛誤之名〈給愛麗絲〉公諸
於世。這份鋼琴手稿是貝多芬（Ludwig van Beethoven）去
世後，一位為貝多芬（Ludwig van Beethoven）寫傳記的德
國音樂家在泰麗絲‧瑪爾法蒂（Therese Malfatti）的書中發
現的。[1]

[1] 李紫蓉、游紫玲編：《畢夏普《甜蜜的家庭》》（台北：上人文化
　　事業股份有限公司，2006年3月），頁4。

〈給愛麗絲〉是3/8拍子的小快板，曲式是A-B-A-C-A的小迴旋曲，A段主題便是大家耳熟能詳的主旋律，這段主旋律優美抒情、輕快柔美，而且此後不斷在曲中反覆出現，似乎代表愛麗絲在貝多芬（Ludwig van Beethoven）心中深刻鮮明的印象。B段主題氣氛逐漸高升，以明朗的F大調呈現，如歌似的旋律就像少女哼著輕鬆的曲調漫步在林間小徑，歡愉的心情躍然其中。B段過後主旋律再現，但緊跟其後的C段旋律，以強勁的力度和前兩個主題做對比，湧現出一股緊張不安的氣氛，彷彿天空無預警的下起大雨，憂慮的氛圍與B段形成強烈的對比，幸好雨勢來得急去得快，太陽一下子又露臉了，曲子終了之際，又回到甜美的A段主旋律，餘音繚繞，十分討喜。[2]

2　許汝紘編：《愛上經典名曲101》（台北：信實文化行銷有限公司，2009年3月），頁36-37。

藍色多瑙河

　　此首樂曲全名《在美麗的藍色多瑙河畔》（An der schönen, blauen Donau op. 314〔德〕），奧地利作曲家小約翰・史特勞斯（Johan Strauss, 1825-1899），一八六七年所寫的作品，當時他四十二歲。一八六六年，奧地利那時因「普奧戰爭」（七星期戰爭）失敗，維也納瞬間籠罩在愁雲慘霧之中，市民們皆陷入意志消沉的狀態中，為了要激勵民心，作者受維也納男聲合唱團協會領導人赫貝克（1831-1877）的委託寫作象徵維也納生命活力的圓舞曲。

　　曲名和創作動機，起源於德國詩人卡爾・貝克（Karl Bech, 1817-1879）題獻給愛人的一首詩〈美麗的藍色多瑙河〉，詩句為「在多瑙河邊，在那美麗的、藍色的多瑙河邊。」根據這首詩的靈感，揮筆作成這首風靡全世界的圓舞曲。起初，為合唱曲，但因作者對聲樂創作信心不足，故先作曲，後由合唱協會成員約瑟夫・魏爾（1821-1895）填詞，歌詞平庸。一九六七年二月十五日在維也納男聲合唱協會舉行的音樂會首次演出時，反應一般，沒有獲得預期的效果。同年三月十日，在小約翰・史特勞斯（Johan Strauss）的管弦樂團星期日的演奏會上，以及同年七月三十日在巴黎萬國博覽會上，作者親自指揮了不帶合唱的管弦樂演奏，

本曲才被人們接受，並獲得很大的成功。被譽為奧地利的
「第二國歌」，後來合唱曲也開始流行，歌詞由詩人格爾納
特（Franz Elder von Gernerth, 1981-1900）重新創作。[1]實際
上，多瑙河的水不是藍色的，而是淺綠和銀灰相間的色彩。
但是，詩人卻從戀人的藍眸反映中，看到了晶瑩，深藍色的
河水……。當這首圓舞曲發表後，立刻使維也納的人們，對
重建家園產生了無比的信心。

　　本曲是屬於「維也納圓舞曲」的形式，這個曲式是小約
翰‧史特勞斯（Johan Strauss）及其同時代的作曲家藍內所
作，速度極快，每分鐘進行五、六十小節，每一節可以數成
普通的一拍子，且可旋轉舞蹈。這首旋律優美，活潑生動，
節奏特殊的華爾滋舞曲，是由獨立的五段圓舞曲所組成，每
段前後均加有序奏和結尾，其中各段圓舞曲都以二段式或三
段式作成。演奏此曲時，要注意把握三拍子的節奏感和每小
節算成一拍的特色。[2]

　　樂曲按照維也納曲形式，由序奏、五首小圓舞曲和結尾
組成。實際演奏時，常和作者的其他維也納圓舞曲一樣，被
略去某些段落。序奏分為兩大段落，一開始由小提琴以碎弓
演奏輕而弱的震音，營造出薄霧繚繞、萬籟俱寂的多瑙河清

[1]　羅傳開編：《世界名曲欣賞辭典》（台北：星光出版社，1993
　　年），頁801。
[2]　蔡辰男：《學習音樂百科全書‧實用音樂辭典》（台北：百科文化
　　事業公司，1981年1月），頁167

晨。在這樣的背景下，法國號用主和弦的分解和弦形式，演奏出全曲的主要音調。其主要音調是柔和的上行音型，多瑙河好像剛從沉睡中甦醒，樂曲漸漸的增強力度，有如東方晨曦曙光，天色逐漸照亮。這優美的旋律不禁讓人想到詩情畫意的河邊風景。序奏的第二段落，樂曲速度加快，加入了圓舞曲節奏，象徵著多瑙河在早晨陽光的壟罩下展開了新的一天。此時樂曲氛圍越來越活躍，依次引出了五個小圓舞曲。每個小圓舞曲都含有兩個互相對比的主題旋律。

　　第一小圓舞曲採用單二段曲式，一開始出現的主題A，由序奏的主要音調組成。第一小圓舞曲主題A，是一抒情明朗的上行旋律，輕鬆活潑的三拍子和主旋律相呼應的頓音，使得樂曲充滿無限的生機，有如多瑙河上瀰漫著春暖花開的氣息。這一主題讓德國作曲家布拉姆斯（Johannes Brahms, 1833-1897）讚嘆不已，是全曲的靈魂，明顯的反映了奧地利樂觀積極的精神。至於第一小圓舞曲主題B，前半句由八分音符的頓音和八分休止符交織而成，歡愉跳躍，活潑閒適。

　　第一小圓舞曲主題B，採用單三段曲式，主題A的旋律，先抑後揚，使樂曲有著鮮明的迴旋感，好像高低起伏的海浪，層層推進。緊接著，樂曲又從D大調轉為降B大調，在平緩而快意的節奏上，呈現出對比性的第二小圓舞曲主題B，這一轉調使得樂曲隨之顯得溫柔而委婉。

　　第三小圓舞曲採用單二段曲式，主題A連續不斷的三度

音程和華麗的旋律使樂曲具有優美典雅、端莊穩重的特點。第三小圓舞曲主題A，經反覆後，主題B以快速和每個樂句開頭部分的八分音符的連奏，使樂曲富於流動性，舒暢而快意，呈現出狂歡的舞蹈場面。第三小圓舞曲主題B，經過簡短的過門後，樂曲從G大調轉入F大調，引導出下一個小圓舞曲。

第四小圓舞曲採用單二段曲式AB，主題A以分解和弦的上行旋律線開始。樂曲呈現出嫵媚清麗、優美動人的特點。主題B則強調舞蹈節奏，興奮活潑，熱烈奔放，與主題A形成相應的對比。

第五小圓舞曲亦採用單二段曲式。在一小段帶有形象意義的間奏之後，出現輕弱的主題A，再採用大跳的音程，回盪起伏，華美而溫柔。與其對比性的主題B，則使用跌宕跳躍的節奏型，歡騰強烈，促成全曲的高潮。

結束部有包含兩種情況，一為帶有合唱的、結尾較簡短的；二為不帶合唱的，規模較大，再依次再現變化的第三小圓舞曲主題A，以及第二小圓舞曲主題A，然後從D大調轉入F大調，再現第四圓舞曲主題A。爾後，在D大調上再現樂曲序奏部的主要旋律，最後在歡愉的氣氛中結束。帶合唱的演奏時間約略八分鐘，不帶合唱的演奏時間約略十二分鐘。[3]

[3]　羅傳開編：《世界名曲欣賞辭典》，頁802-805。

彼得與狼

　　彼得與狼（Peter and Wolf）是由俄國作曲家浦羅高菲夫
（S.S. Prokofiev, 1891-1953）為兒童所做的一齣管弦樂童話
故事，作品67號，一九三六年完成[1]；應莫斯科中央兒童劇
場的邀請而創作，以朗讀和音樂進行童話故事的演出，同年
五月二日在莫斯科為兒童的音樂會中舉行初演，作者親自指
揮[2]；再由小型管弦樂團及一位敘述者演出，敘述者述說一
名男孩藉著許多友善動物的幫忙而捕獲一隻龐大凶惡的狼
的故事。每種角色，貓、鴨子、彼得等，用一種特別的樂
器及旋律樂句來代表，將管弦樂很精彩的介紹給年輕的孩
子們。[3]

　　樂曲圍繞富有童話色彩的故事情節展開，作者為故事撰
寫了生動活潑的朗誦詞：「親愛的孩子們，在即將發生的故
事中，不同的樂器將代表不同的角色和特殊的音響：長笛代
表小鳥，雙簧管代表鴨子，單簧管低音區的頓音代表貓，大
管代表爺爺，三支法國號代表猴，弦樂四重奏代表彼得，獵

[1]　音樂之友社編，林勝儀編譯：《新編音樂辭典：樂語》（台北：美
　　樂出版社，2008年），頁597。
[2]　羅傳開編：《世界名曲欣賞辭典》（台北：星光出版社，1993
　　年），頁338。
[3]　康謳：《大陸音樂辭典》（台北：大陸書店，2004年），頁941。

人的射擊聲則由定音鼓和大鼓表現。親愛的孩子們，在故事的演出中，你們將能夠分辨出這幾種樂器的聲響。」[4]

　　樂曲採用朗誦和音樂交替進行的方式，一開始，樂隊呈現各種樂器所演奏的七個主要主題。第一，先由「長笛」演奏「小鳥」主題，長笛的旋律聲響輕巧而清澈，頓音吹奏的C大調4/4拍，節奏分明，有如枝頭上躍動的鳥兒愉悅的歌唱一般；第二，「雙簧管」在中音區演奏「鴨子」主題，降A大調3/4拍，樂句稍長，帶些變化的裝飾音吹奏下行旋律，模仿鴨子踩著鴨蹼踏步向前的形象；第三，「單簧管」演奏低音區的「小貓」主題，音色較雙簧管飽滿，G大調4/4拍，由跳進音程的旋律組成，中速，頓音、重音和連音交錯出現，旋律活潑，乍似表現小貓頑皮機靈的特徵。

　　第四，「巴松管」詮釋「爺爺」主題，B大調4/4拍，行板，由於巴松音色低沉，易模擬男性長輩的步履和話語，故而呈現緩慢低沉且富有表情的曲調；第五，「法國號三支」吹奏「大灰狼」主題，G大調4/4拍，行板，此段旋律略帶玄疑和陰冷的氛圍，法國號的重音彷彿刻劃出，大灰狼隱伏在天冷的寒冬那種凶殘貪婪的形象；第六，「定音鼓」吹奏「獵人開槍」的主題，A大調4/4拍，定音鼓以滾奏模仿獵人陣陣的槍響聲；第七，「弦樂合奏」「彼得」主題，C大調4/4拍，行板，旋律鮮明活潑，樂曲按情節發展展開，數種

[4]　羅傳開編：《世界名曲欣賞辭典》，頁338-339。

器樂輪番上陣，第一小提琴奏出活潑的彼得主題，爾後第二
小提琴再重複一遍。

　　再來，還有「牧草地」主題，「池塘」動機，「鴨子
急叫」的音調，「鴨子發脾氣」的音調，「鴨子奔逃」的
動機，「掙扎」的動機與「勒緊繩索」的動機，「獵人」主
題等。[5]上述作者以多樣器樂的特色編寫兒童劇，增添了多
樣而豐富的音樂演出，無論是音色仿擬的唯肖唯妙，還是旋
律的敘事情節，抑或速度緩急所營造的故事氛圍。浦羅高菲
夫（S.S. Prokofiev）無不承繼了「以具體素材寫作歌劇、神
劇，且將簡單明瞭的音樂傳達給民眾」的社會寫實主義路
線，創作了很多的大眾歌曲和吹奏音樂，為兒童寫下了這首
交響故事。[6]

　　劇情中的「大野狼」，也曾在《伊索寓言》〈狼來了〉
（"The Boy Who Cried Wolf"〔古希臘〕）出現過，〈狼來
了〉中的放羊的男孩，喊了一次又一次的「狼來了」之後，
村民終於說：「若你以後需要人們『幫忙』，請別再找我們
了！我們再也不相信了。」終於有一天，狼真的來了，男孩
再次大喊：「救命啊！救命啊！我可憐的羊兒被狼吃掉了，
快來人啊！」村民們以為男孩又要騙他們了，大家這次都當
做沒聽到。所以，男孩果真被狼吃掉了。此外，德國的《格

[5]　羅傳開編：《世界名曲欣賞辭典》，頁338-346。

[6]　音樂之友社編，林勝儀編譯：《新編音樂辭典：人名》（台北：美
　　樂出版社，2008年），頁625。

林童話》〈狼與七隻小山羊〉（"Der Wolf und die sieben jungen Geißlein〔德〕"），敘述了羊媽媽要出去找食物時，告誡自己的孩子警惕狼的來襲。狼兩次拜訪小羊，未得逞，直到狼第三次去找小羊，小羊開了門，東躲西藏，狼把他們吞下去後，只剩下藏在鐘裡的小羊沒被發現，得以倖存。

羊媽媽回到家裡，偕同小羊一起到外面找狼和哥哥姊姊們，他們發現狼正在睡覺，肚子裡面卻有東西在掙扎。羊媽媽靈機一動，把狼的肚子剪開，再把石頭放回狼的肚子裡，六隻羊兒們又快樂且活蹦亂跳的跑了回家。當狼醒來時，走到井邊喝水，笨重的石頭讓他掉進井裡，再也爬不上地面來，狼終於被淹死了。「狼」或「大野狼」的形象，常常是凶殘貪婪的形象，也常欺侮弱小動物。浦羅高菲夫（S.S. Prokofiev, 1891-1953）的兒童音樂裡，或是《伊索寓言‧狼來了》與《格林童話‧狼與七隻小山羊》，「狼」一再的被提及，它既是動物界肉弱強食的象徵，也是古今中外孩童們清晰而深刻，警惕自我的表徵。

鱒魚五重奏

〈鱒魚五重奏〉（The Trout Quintet〔英〕Forellenquintett〔德〕）是舒伯特‧法蘭茲‧彼得（Schubert, Franz Peter, 1797-1828）A大調D667，Op.114的俗稱。一八一九年作曲，由一把小提琴、一把中提琴、一把大提琴、一把低音大提琴和一臺鋼琴演奏，分為五個樂章，第四樂章使用D550，Op.32的歌曲作為變奏主題，俗稱〈鱒魚〉。創作此曲的緣由有二種說法，第一種說法，這首樂曲是受奧地利贊助商兼業餘大提琴家Sylvester Paumgartne委託而作。〈鱒魚〉原是十八世紀德國詩人舒巴特（Schubart, 1739-1791）所作的詩歌，舒巴特（Schubart）因政治遭囚禁，牢獄中的他對自由非常渴望，於是作了〈鱒魚〉這首詩。舒伯特（Schubert）還將這首詩譜成〈鱒魚〉歌曲，後來再將〈鱒魚〉加入變奏譜，寫成五重奏的第四樂章，全數五個樂章，便成了今日流傳的版本。[1]第二種說法是，這首樂曲是作者在奧地利北部山區旅行時所寫的作品，主要描寫山谷溪流中動作敏捷的鱒魚，以及對釣魚人的憤怒。

[1] 康謳主編：《大陸音樂辭典》（台北：大陸書店，2004年），頁136。

舒伯特（Schubert）是奧地利維也納音樂家，被譽為「歌曲之王」，浪漫樂派創始人之一。這首〈鱒魚五重奏〉（The Trout Quintet）音樂先從小提琴演奏主題旋律開始，音色清新，速度中板，樂句有如歌唱一般的演奏，中提琴、大提琴則為小提琴伴奏。再來是鋼琴主奏，鋼琴以同樣的主題旋律加入，其他弦樂器採分解和弦的方式伴奏。緊接著，中提琴演奏主旋律，鋼琴與中提琴旋律相互應和，小提琴另演奏高音聲部，營造另一伴奏和聲的呈現。爾後，低音聲部的大提琴演奏第一主題，同時，鋼琴演奏第二主題，速度加快，聽來簡潔、有力、活潑、輕快。再來，各聲部輪番演奏主題，氣勢磅礴、流暢，有如魚兒水中悠游一般，逍遙自適，或是各聲部採以前後呼應的方式呈現。最後，樂曲速度回到原速，由低聲部的大提琴做主奏，音色渾厚，其他弦樂器伴奏，旋律鮮明，層層推進後，再回到樂曲最初的小提琴演奏主題旋律，速度中板，其他器樂和鋼琴則以上行音階模擬魚兒悠游的姿態伴奏，結束整首樂曲。筆者以為，作者將各器樂仿擬鱒魚悠游的旋律變化，形成數個聲部，頗維肖維妙。

歷時已久的世界童謠〈魚兒魚兒水中游〉歌詞為：「魚兒魚兒水中游，游來游去樂悠悠。倦了臥水草，餓了覓小蟲。樂悠悠，樂悠悠，水晶世界真自由。」這是首以「魚兒」為描述對象的兒歌，歌唱來自在逍遙，活潑生動。還有，另一首童謠，〈快樂的小魚〉：「我家住在綠水中，游

來游去樂融融，綠水茫茫無邊際，住在水中真有趣。蝦兵蟹將好朋友，隨波逐流趣味濃，但願漁翁不來擾，自由自在樂無窮。」無不描寫人們歌頌魚兒悠游戲水的姿態，故而忠實的唱出水池裡魚兒生活的情景。這二首童謠，曲調響亮，悠游自在，朝氣蓬勃，恰與舒伯特（Schubert）的「鱒魚五重奏」有著異曲同工之妙。

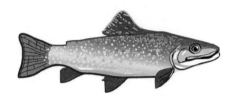

藍色狂想曲

〈藍色狂想曲〉（Rhapsody in Blue）是美國作曲家、鋼琴家蓋希文（George Gershwin, 1898-1937）的作品。「狂想曲」，起先是希臘史詩〈伊利亞特〉（Iliad）等敘事詩的一部分，或是被隨意混成語連貫唱出。音樂家曾將其用在許多不同的意義上，主要是史詩、英雄詩，或愛國人物的自由幻想。它是十九至二十世紀的曲種名稱，這類自由「狂想」的成分，曾在蓋希文的〈藍色狂想曲〉（Rhapsody in Blue）中被強調。[1]

〈藍色狂想曲〉（Rhapsody in Blue）是鋼琴和管弦樂的作品，一九二四年應保羅・懷特曼（Paul Whiteman, 1890-1967）委託而作，當時離音樂會只剩一個月的時間，他從一月七日到二十五日寫出草稿，並接受弟弟艾拉的建議，定名為〈藍色狂想曲〉（Rhapsody in Blue）。關於這首樂曲的構思和創作過程，據作者的回憶：當時他正趕往波士頓參加他的音樂喜劇〈甜蜜的小戴維〉首演，這首樂曲就是在火車上醞釀而成的。再經由懷特曼樂團的美國作曲家、鋼琴家葛羅非（Ferde Grofé, 1892-1972），在十日內快速加入管弦

[1] 康謳：《大陸音樂辭典》（台北：大陸書店，2004年），頁1051-1052。

樂,五天的練習後,同年二月十二日就在紐約埃奧利安大廳首次公開演出,作者親自彈奏鋼琴。此樂曲融合爵士音樂與匈牙利作曲家李斯特(Franz Liszt(Ferenc),1811-1886)、俄羅斯作曲家柴可夫斯基(Tchaikovsky Peter Ilyitch, 1840-1893)的風格,獲得極大的成功,也可說是爵士鋼琴協奏曲的交響爵士樂代表作品。[2]當天許多知名的音樂家都到場,安排在音樂會的最後一個節目,獨特的風格使聽眾大為興奮,全體起立鼓掌,成為美國音樂界轟動一時的新聞。[3]後來曾被改編為鋼琴曲、管樂合奏曲等。

樂曲中的旋律、節奏和和聲,多源自於美國黑人民間音樂的爵士樂。鋼琴和管弦樂團的演出,最先由單簧管從低音吹出顫音,再一向上的滑奏,衝出兩個八度,直到高音區,上行旋律的主題貫穿了全首樂曲。這樣的表現方式和調式,是以降三級音和降七級音的布魯斯調式為主,強而有力的切分拍,以及全音、半音間或交錯的下行旋律,帶有美國爵士樂的鄉村味道。緊接著,各種主題依序湧出,使得樂曲充滿了熱鬧的氛圍。再來,管樂器再演奏含有降三級音,節奏性很強,且多次重覆下屬音和屬音,讓旋律聽來時帶俏皮、時帶玄疑,又時帶些幽默感。

鋼琴在第一主題的前後,演奏華彩段落,以及節奏、

[2] 康謳:《大陸音樂辭典》,頁462。
[3] 羅傳開編:《世界名曲欣賞辭典》(台北:星光出版社,1993年),頁799。

節拍和樂句的多變詮釋下，使得樂曲聽來自由且伸縮、張力十足，好似舞台上的小丑，極力誇張的演出令人發笑而誇大的表情動作一般。鋼琴加上如花腔式的走句，以及打擊樂器的活潑節奏襯托下，這時小號插進了一段多以重音、頓音演出的旋律，偶又穿插裝飾音演奏，無不豐富了樂曲的變化性。再其次，樂曲再呈現爵士樂的音調，管樂器加入一些弱音器，產生獨特的音效，作為樂曲的素材之一，凸顯樂曲幽默逗趣的一面。樂曲轉到小行板的速度後，方由小提琴演奏出柔和而憂傷的主題旋律。法國號使用二度音程上上下下的具有特定節奏型的音調與這旋律彼此呼應，當樂曲加快速度後，前後再出現過的主題一一再現，最末終於出現開頭的兩個主題，結束全曲。[4]

這是一首不同於文藝復興時期、巴洛克時期、古典樂派、浪漫時期和國民樂派時期的樂章，鋼琴協奏曲的豐富性，無不讓人驚心動魄，為之一亮。

[4] 羅傳開編：《世界名曲欣賞辭典》，頁800-801。

西洋音樂歌劇

大黃蜂的飛行

〈大黃蜂飛行〉（Flight of the Bumblebee），又稱為〈大黃蜂進行曲〉，〈大黃蜂的飛行〉這首知名的短曲，取自尼古拉・林姆斯基・高沙可夫的歌劇《薩丹王的故事》（Tale of Tsar Saltan: Suite, Opus 57）。

俄羅斯作曲家林姆斯基・高沙可夫（Rimsky Korsakov, 1844-1908），生於一八四四年三月十八日，誕生在諾夫哥羅德州。他出生在一個富裕的家庭，血緣中含有農人的基因，他的祖母是農人，或許是這個原因，使他繼承了喜愛民間音樂的遺傳。而他的另一位祖先是牧師的女兒，影響了他對宗教音樂的熱愛。他生長在音樂環境的家庭裡，林姆斯基・高沙可夫（Rimsky Korsakov）在小的時候便耳濡目染，也因而具有音樂的才能。

根據歌劇《薩丹王的故事》（Tale of Tsar Saltan: Suite, Opus 57）的腳本，它本是取材於俄國詩人亞歷山大・普希金（Aleksandr Pushkin, 1799-1837）的同名童話詩。整部歌劇描寫薩丹王娶了某富商的三女兒為妻後，引起兩位姊姊的嫉妒，而聯合陷害這名已貴為王后的妹妹。在一次薩丹王出外征戰時，王后生下了王子，這兩位姊姊隨即指控王后不貞，並宣稱王后生下的孩子是怪物，薩丹不明就理的聽信讒

言，憤而將妻和子丟入大海，未料母子未死，而是漂流到一處小島，並在小島展開生活。

　　王后與王子漂流至荒島後，王子從老鷹爪下救出公主變成的天鵝，原來老鷹是巫師的化身。公主為了報答王子，依照王子的心願幫助他化身為大黃蜂回去報仇。大黃蜂終於無情的螫刺當年嫉妒妹妹的兩位姊姊，以及昏庸的薩丹。後來薩丹終於覺悟，找回了王后與王子，而公主與王子便結為連理。

　　〈大黃蜂的飛行〉（Flight of the Bumblebee），就是黃蜂正要襲擊時的音樂。長笛與裝有弱音器的小提琴所演奏的下行十六音符半音階，模仿大黃蜂振翅呼嘯時嗡嗡嗡的情景，緊接著不斷的上行、不斷的下行，詮釋著大黃蜂高速盤旋的模樣，嗡嗡拍翅膀的聲音由遠而近不斷地反覆迴旋，真如同一群蜜蜂不斷的在身旁盤旋，極富趣味。緊湊的主旋律攀升到高音階後，再經過數次的來回飛舞，下降的撥奏和弦終於暗示大黃蜂的離開，此時音量大與小的變化，大黃蜂漸行漸遠，終於消失眼前。

　　依據生物學的觀點來看，所有的飛行動物都應該要有輕盈的身體，以及一雙有力的翅膀，但大黃蜂卻恰恰相反，它笨重的身軀、短小的翅膀卻顯得特別的脆弱輕薄。再從物理學的流體力學來看，大黃蜂的身體與翅膀如此不成比例，是不可能飛得起來。但事實上，所有的大黃蜂沒有一隻飛不起來，牠們飛行的速度也讓人刮目相看。

全曲僅有兩分鐘之長，但緊湊的樂句、活潑的節拍、不斷高漲的力度，彷彿催促著人「快！快！起來運動！還坐在椅子上幹嘛？你看你肚皮上的游泳圈，還有疊著一層脂肪的大腿，再不運動就要抬不起來啦！」這動感的旋律，原取自於歌劇《薩丹王的故事》（Tale of Tsar Saltan: Suite, Opus 57）。現今這首通俗的音樂，常被拿來作為獨自演出，亦被改編給不同樂器獨奏。[1]

[1] 許汝紘編：《愛上經典名曲101》（台北：信實文化行銷有限公司，2009年3月），頁200-202。

四季

〈四季〉（The Four Seasons）是義大利韋瓦第（Antonio Vivaldi, 1675-1741）最著名的小提琴協奏曲，於一七二五年創作，共分為春（Spring）、夏（Summer）、秋（Autumn）、冬（Winter）四段，在波西米亞首演。他以非常傳統的快板、慢板、快板，作為各段樂章的安排，並用各種弦樂器來表現風聲、鳥鳴、落葉、狗吠、滑冰等，富有各類不同大自然的景致，栩栩如生，彷彿身歷其境，可說是「標題音樂」的先驅。每一首還附有十四行詩來描寫威尼斯田野四季之景，詩與音樂互為印證，是一種音樂、藝術與大自然完美的融合。

有人說，〈四季〉的標題是為了創作歌劇而產生，這是來自於韋瓦第（Antonio Vivaldi）從一七一三年即身兼作曲家和歌劇製作人二職，當時，他構想著該如何將交響化的管弦樂曲，運用到有劇情的舞台上，如此將管弦樂劇情化，以致產生了「標題音樂」。在〈四季〉出版前，韋瓦第（Antonio Vivaldi）已安排「春」的管弦樂曲，作為烘托歌劇〈朱斯提諾〉的氣氛。

第一段春季，E大調，演奏時間約十分鐘。

【詩歌】滿懷喜悅的春天來了，鳥兒們用快樂的歌聲來歡迎，小溪在和風中，帶著甜蜜的呢喃輕快的移動著。

第一樂章，快板，採先獨奏後全體奏的方式，主題宣告春天來了，聽眾便可以感受到春到人間，樹梢枝頭的鳥鳴、山泉潺潺和輕柔的春風，甚至樹葉的顫動。一會兒，天空突然烏雲密布，接著雷聲大作。幸好，很快雨過天青，又聽見小鳥的枝頭叫聲，第五次獨奏後，春天的第一樂章結束。

第二樂章，慢板，c小調，3/4拍，簡單的歌曲式。韋瓦第（Antonio Vivaldi）用一小段小提琴獨奏來表現沉睡中的羊群，第一、第二小提琴以快速的十六分音符代表樹葉顫動的沙沙聲，另外，還有盡忠職守的狗兒們見到陌生人走近所發出警告的吠聲。

第三樂章，快板，D大調，12/8拍，標題「牧羊人之舞」，獨奏和全體奏混合形式。主題第一至十二小節表現出在蘆笛輕鬆活潑的樂聲中，牧羊人和仙女們為慶祝春天的來到，而欣然翩翩起舞。隨後，有三次獨奏和全體合奏。

第二段夏季，g小調，春天過去之後，韋瓦第（Antonio Vivaldi）以慢板表現夏天的悶熱，陷入情網的牧羊人、蜜蜂昆蟲嗡嗡的鳴叫聲，貼切的描寫夏天即景，這一段結束之前的雷陣雨，更是神來之筆。演奏時間，約略十分鐘。

【詩歌】夏日艷陽燒焦了這個粗糙的季節，人們與走獸

都憔悴了，連松樹也凋萎了，杜鵑鳥提著嗓子輕唱著，緊接著，斑鳩和雀鳥也加入歌唱的行列。

第一樂章，g小調，從容的快板，3/8拍，獨奏和全體奏混合形式。主題第一至三十小節，主要表現燥熱之後的昏沉氣氛。第一次獨奏中出現布穀鳥的叫聲，後來變為全體合奏；第二次獨奏中出現斑鳩和金絲雀的歌聲，接著全體合奏描寫菩提樹被風吹動和北風增強的情景；第三次獨奏表現村民和牧羊人因害怕即將來臨的暴風雨會帶來傷害而紛紛抱怨，一段全體合奏之後，第一樂章結束。

第二樂章，g小調，慢板，4/4拍，簡單的歌謠形式。主題第一至九小節，表現人們畏懼閃電雷鳴，到處飛舞的牛蠅和蒼蠅更製造不安的氣氛，一小段間奏後，以主題再現作為第二樂章的結束。

第三樂章，g小調，急板，3/4拍，獨奏和全體合奏混合形式。主題第一至四十小節「夏天午後的雷陣雨」。人們所害怕的終成事實，現在，雷電交加。主題之後，五次獨奏和全體奏，再進一步描繪發揮。

第三段秋季，F大調，秋天是豐收的季節，也是打獵最合適的時機，為了慶祝豐盛的收穫，免不了舉行聚會吃喝唱跳一番，因此，在這一部分，特別表現得和諧溫暖，有一段還有一股微醺的朦朧氣氛，令人會心一笑，演奏時間約略十分鐘。

【詩歌】秋天溫柔、宜人的帶來了喜樂，使大家漸漸的停止跳舞和歌唱，是啊！就是這樣的一個季節，邀請每一個人到那可愛甜蜜的夢鄉。

第一樂章，快板，F大調，4/4拍，獨奏和全體合奏混合形式，標題「村人的歌唱和舞蹈」。描述村人慶豐收而引吭高歌和聞樂起舞的歡樂情景。第二次獨奏，形容村民喝得醉醺醺的模樣。第四次獨奏，眾人則紛紛入睡，結束了當天的豐年慶。

第二樂章，慢板，是全曲中最短的一部分，僅四十五小節，描述酒醉後的村民呼呼欲睡的情況。

第三樂章，快板，F大調，獨奏和全體合奏混合形式，標題「狩獵」。主題形容一大清早，獵人們背上號角、獵槍和獵狗出發上路打獵去。第三次獨奏，森林裡的野生動物被獵人的槍聲和獵狗咆嘯嚇得驚慌失措，獵人們分頭尋求獵物的蹤跡。第五次獨奏，經過大半天的逃亡和驚恐，動物們逐漸精力耗盡不支，最後終於成為獵人們的戰利品。

第四段冬季，f小調，這是最精彩的一段，秋去冬來，現在進行到全曲中最深刻有力的部分，凜冽的寒風令人顫抖，甚至牙齒不停的上下打顫，還有溜冰鞋滑過結冰湖面的聲音⋯⋯，在這段，韋瓦第（Antonio Vivaldi）加入一段標題為「雨」的樂章，但從它輕柔的小提琴撥奏部分，我們可

以想像成「雪花緩緩飄落」的情景。[1]

　　【詩歌】人們在冰冷的風雪中戰慄著，刺人的寒風無情的吹進了牙縫，就算終日不停的踩腳取暖，卻仍然凍得牙齒大打哆嗦，開始為暴風雨及他的命運憂心起來。

　　第一樂章，大地一片雪白，人們在寒風中顫抖，不斷的踩腳取暖，牙齒也頻頻打顫。

　　第二樂章，第一與第二小提琴模仿屋外雨聲淅瀝淅瀝下個不停，但屋中有小提琴獨奏唱出溫暖的曲調，熊熊爐火讓冬夜分外靜謐。第三樂章，一個趕路的夜歸人提心吊膽的走在冰凍的路上，突然一陣強奏代表謹慎的夜歸人不小心滑個四腳朝天。凜冽的冬天並沒有滯留很久，樂曲的最後隱約有南風吹拂的節奏。最後一段獨奏是南風和北風的爭鬥，小提琴猛烈的快速句與動力十足的合奏，讓人十分痛快。[2]

[1] 張筱雲著：《樂迷賞樂——歐洲古典到近代音樂》（台北：三民書局，2002年1月），頁78-80。

[2] 許汝紘著：《愛上經典名曲101》（台北：信實文化行銷有限公司，2009年3月），頁285-290。

阿伊達

　　歌劇阿伊達（Aida〔英〕，Antonio Ghislanzoni〔義〕），作於一八七○年，於一八七一年十二月二十四日埃及初演，為紀念蘇伊士運河開通，在開羅建起新歌劇院。以埃及為題材的此齣歌劇，就是為此歌劇院落成演出而寫的作品。

　　義大利作曲家威爾第（Giuseppe Fortunio Francesco Verdi, 1813-1901）在這部歌劇中，採用新的和聲與對位法，旋律優美，管弦樂較為複雜，尤其劇情扣人心弦，場景規模宏偉壯觀，充滿了凱旋行列、合唱隊和舞蹈，至今仍不斷在全世界各歌劇院上演。這齣戲，發揮了義大利歌劇以歌曲和旋律為重心的特色，捨棄了舊式的短歌獨唱曲（set arias）和各種器樂的合奏。同時，在情感表達方面，顯示他獨特的主題表現法，以大量音樂描述劇情，主題（themes）與德國的華格納（Wilhelm Richard Wagner, 1813-1883）的主導動機（Leitmotifs）相近，例如，在管弦樂上，採取更複雜的和聲及對位法，使得音色沉鬱，且加重豎琴、長笛、號角的份量，使用半音階的旋律線營造具有地方特色的音樂風格。劇情中，除了數首優美的詠嘆調之外，燦爛的進行曲、凱旋行列、合唱隊與舞蹈音樂都令人嘆為觀止，捨棄了舊式短歌獨

唱曲和各種樂器的合奏，可說是威爾第（Giuseppe Fortunio Francesco Verdi）個人創作的新境界，也是西洋歌劇經典中，上演率很高的作品之一。

　　阿伊達（Aida〔英〕，Antonio Ghislanzoni〔義〕）是屬於「大歌劇」傳統的作品，它所顯示的風格有明顯的改變，這些變革，使得奧泰羅與法斯塔夫裡有所發揮：較好的腳本，演出的連續，一種較有彈性的節奏，更富變化的和聲，聲樂與器樂成分間均等的密切接近──儘管還是保持清晰，戲劇部分的簡單，及對獨唱聲部（solo voice）的表現，都可能深刻的詮釋著這些古典義大利歌劇的特質。[1]

　　至於，時間和地點，是發生在埃及的法老時代，孟菲斯神殿。人物包含男低音的埃及國王，女中音Amneris的埃及公主安樂莉絲，女高音Aida被降為女奴的衣索匹亞公主阿伊達，男高音Radames的埃及將軍拉達梅斯，男低音Ramphis的大祭司朗費斯，男中音Amonasro的阿伊達父親衣索匹亞國王阿孟那斯陸，以及男高音的使者，女高音的女尼。

第一幕　三十四分鐘
第一場　曼非斯的皇宮大廳，第二場　曼非斯的神殿
　　故事發生在古代埃及，期待被選為埃及軍統帥的拉達梅斯，唱出詠嘆調「天上的阿伊達」。埃及公主安奈莉絲，一

[1]　康謳編：《大陸音樂辭典》（台北：大陸書店，2006年1月），頁842、1395。

心想吸引拉達梅斯的注意，卻始終未獲得回應。原是衣索匹亞公主的阿伊達，隱藏身世，如今以被捕女奴的身分出現，拉達梅斯對她無比傾心，安奈莉絲一直懷疑他們的關係。埃及國王終於任命拉達梅斯為統帥，率軍討伐阿摩納斯羅國王率領的衣索匹亞軍隊。眾人高喊「勝利歸來」後退場。獨自留下的阿伊達，夾在祖國與拉達梅斯的愛情之間而苦惱萬分，唱出詠嘆調「勝利歸來」。女巫與祭司長蘭費斯將一把聖劍交給拉達梅斯，然後再向神明禱告。

◎舞台情境描述：

苦力們正加緊趕工建造金字塔，管弦樂前奏之後，將軍拉達梅斯和大祭司蘭費斯登台，兩人對唱，歌詞中大祭司向大將軍透露鄰國要攻打埃及的消息。神給他啟示，該派誰領軍作戰，但暫時保密，它必須先向國王報告。大祭司離開舞台後，拉達梅斯獨唱浪漫曲：〈真希望我不是被選中必須出征的戰士〉。接著，公主登場想試探拉達梅斯是否心中另有其人，和他對唱：〈多麼不尋常的喜悅〉。之後，女主角阿伊達加入三重唱：〈來吧！我心愛的〉，內容透露公主至深的懷疑和拉達梅斯害怕與阿伊達戀情被發現的恐懼；這時大祭司隨同國王及其他侍衛登場，合唱：〈一個重要的理由〉，任命拉達梅斯率軍出征。大隊人馬退場後，阿伊達充滿矛盾地獨唱浪漫曲：〈希望他凱旋歸來〉；第一幕結束時，在神殿舉行授劍儀式，由合唱團、大祭司、女祭司唱：〈全能、無上的埃及守護神〉。

第二幕　四十分鐘

第一場　安奈莉絲的閨房，第二場　底比斯城門前

　　焦急等待拉達梅斯凱旋歸來的安奈莉絲，向阿伊達謊稱拉達梅斯已戰死沙場，企圖試探阿伊達的內心。安奈莉絲斥責暴露真情的阿伊達不過是個奴隸，使阿伊達十分傷心。隨後傳來讚頌神明與祖國的雄壯合唱，拉達梅斯在歡呼中凱旋歸來，俘虜被一一押解出來，阿伊達看到父王阿摩納斯羅也在其中，不禁大叫出來。阿摩納斯羅希望女兒不要洩漏他的身分，然後請求埃及國王寬容。蘭費斯與祭司們反對，要求將所有的俘虜處決。拉達梅斯出面幹旋，最後只留下阿摩納斯羅一人當作人質，其他俘虜全被釋放。埃及國王褒獎拉達梅斯，當眾宣布把女兒安奈莉絲與王位賞給拉達梅斯。群眾高聲歡呼，拉達梅斯與阿伊達卻困惑絕望，一旁的阿摩納斯羅則發誓報仇。

　　◎舞台情境描述：

　　戰場上，傳來拉達梅斯的好消息，公主和女奴們分別唱：〈誰讚美歌聲中飄蕩？〉接著，阿伊達登台，公主用計引誘她說出心上人的名字，二重唱曲：〈命運的武器〉；之後，大軍凱旋歸來，管弦樂演奏雄壯輕快的凱旋進行曲，是全劇最精彩的部分。

　　第三幕　三十二分鐘

　　尼羅河畔

安奈莉絲在蘭費斯的陪同下走向伊西絲神殿。阿伊達唱出思念祖國的詠嘆調「啊，我的故鄉」。阿摩納斯羅出現後，逼迫女兒從拉達梅斯那裡打聽出埃及軍情，被阿伊達所拒。阿摩納斯羅立即斥罵說，妳已不是我的女兒，只是法老王的奴隸罷了。阿伊達心痛欲碎，只好答應父親的請求。阿摩納斯羅躲到暗處後，拉達梅斯出現，阿伊達懇求他一起逃亡，拉達梅斯猶豫不決，阿伊達毫不容情逼他「既然如此，你就回到安奈莉絲身邊」，拉達梅斯迫不得已答應後，阿伊達詢問他「從哪一條路逃走最安全？」拉達梅斯不經意溜口說出「從納巴塔山谷」。偷聽到的阿摩納斯羅跑出來，表明自己就是衣索匹亞國王。拉達梅斯目瞪口呆，阿伊達居中調解。這時安奈莉絲與蘭費斯出現，大罵「叛國賊」，拉達梅斯阻擋住想襲擊安奈莉絲的阿摩納斯羅，束手就擒，阿摩納斯羅父女趁機逃走。

◎舞台情境描述：

這是一個月圓的夜晚，婚禮前夕，公主安樂莉絲在大祭司陪同下前往神廟祈求神賜給她幸福的婚姻。失去了祖國和心上人的阿伊達也在尼羅河畔徘徊，正有意尋死解脫。這時，她父親突然出現，兩人二重唱；〈天啊！我的父親〉。第三幕結束曲，由拉達梅斯、阿伊達、阿伊達的父親、大祭司和公主分別對口二重、三重唱。

第四幕　四十二分鐘

第一場　曼非斯的皇宮大廳，第二場　上層是神殿，下層是地牢

安奈莉絲對拉達梅斯苦苦相勸說，只要你忘記阿伊達，我願救你一命。拉達梅斯表示叛國是事實，自己不願蒙羞苟生。蘭費斯與祭司們開始審問拉達梅斯，拉達梅斯卻一言不發，安奈莉絲見狀非常著急。最後宣判拉達梅斯處以活埋之刑。安奈莉絲大聲抗議，祭司們不予理會，只是說「叛國者該死」。

阿伊達為了與情人共生死，趁機潛入地牢，與被關在牢裡的拉達梅斯雙雙唱出永恆不變的愛情。地牢上層的神殿中，安奈莉絲穿著喪服，安詳的為她所愛的拉達梅斯祈求冥福。[2]

◎舞台情境描述：

監獄門口出現公主和拉達梅斯，她願有條件的為拉達梅斯作最後脫罪的努力被拒，兩人對唱：〈這可恨的競爭者〉（指阿伊達）。接著，祭司們出現，最後審判時刻來臨，宣布拉達梅斯為叛國者，將被活活封死在金字塔中，公主、祭司、合唱團：〈真不幸！我傷心欲絕〉。之後，舞台全暗，所有演員退下，只剩拉達梅斯在無盡的黑暗中等死，這時他朝思暮想的阿伊達突然出現，最後一幕是兩人的對唱：〈再

[2] 音樂之友社編，林勝儀譯：《古典名曲欣賞導聆7.歌劇》（台北：美樂出版社，2002年4月），頁208-210。

見吧！人間世〉，期盼在另一個世界重逢……

　　另一幕：安樂莉絲出現在神殿，他為拉達梅斯祈求安息。全劇無聲終了。[3]

[3]　張筱雲著：《樂迷賞樂──歐洲古典到近代音樂》（台北：三民書局，2002年1月），頁184-188。

中國音樂名曲

渭城曲

　　王維（692-761）七絕〈渭城曲〉，一作〈送元二使安西〉，因為詩中有「渭城」（今陝西省咸陽市東北）與「陽關」（今甘肅省敦煌西南），同是我國古代出塞必經之地，因在玉門之南，所以又名〈渭城曲〉、〈陽關曲〉，而安西即唐代安西都護府的治所（今新疆庫車縣境內）。

　　現存的明清《陽關三疊》琴譜中，可分為兩類：一類是「多疊」的，此譜最初為明代弘治四年（1491）《浙音釋字琴譜》所刊印，名《大陽關》；一類是「三疊」的《陽關三疊》，稱《陽關三疊》者則以《發明琴譜》（1530）為最早。從這兩類《陽關三疊》的曲調與歌辭關係來看，兩類《陽關三疊》均有獨特的藝術特色。所以，《陽關》不一定要拘泥於「三疊」。實際上，「三疊」與「多疊」始終貫穿在《陽關三疊》一曲的發展之中。從唐代至明清，「疊」這種樂曲演奏或演唱形式，不僅在唐代有，在宋代以後依然應用廣泛。

　　關於唐、宋、元三代歌辭所流傳的疊唱方式，如下：唐時，《陽關》歌辭第一種：「客舍青青柳色新，勸君更盡一杯酒，勸君更盡一杯酒，西出陽關無故人，西出陽關無故人。渭城朝雨浥輕塵，客舍青青柳色新。」唐時，《陽關》

歌辭第二種：「渭城朝雨浥輕塵，客舍青青柳色新。渭城朝雨浥輕塵，客舍青青柳色新。勸君更盡一杯酒，西出陽關無故人。」北宋蘇軾《東坡題跋》，提及：「渭城朝雨浥輕塵，渭城朝雨浥輕塵。客舍青青柳色新，客舍青青柳色新。勸君更盡一杯酒，勸君更盡一杯酒。西出陽關無故人，西出陽關無故人。」元代李冶《敬齋古今黈》：「渭城朝雨浥輕塵，客舍青青柳色新，客舍青青柳色新，勸君更盡一杯酒，勸君更盡一杯酒，西出陽關無故人，西出陽關無故人。」[1]

至於，宋人歌唐〈渭城曲〉，《全宋詞》中有〈渭城〉或〈陽關〉曲名出現的詞，約有一百三十多闋。宋人歌唱，既有歌唐〈渭城〉曲，也套用〈渭城曲〉唱自己的詩。宋人曾創作「渭城體」的固定格律形式，而這一形式與詩人的入樂歌唱相關。〈渭城曲〉在宋代發展的重點有三：第一，「歌曲名」，從宋人歌吟來看，〈渭城曲〉在宋代又被稱為〈渭城歌〉、〈陽關曲〉、〈陽關詞〉、〈陽關三疊〉，或簡稱〈渭城〉、〈陽關〉。這些名稱的變化，大體北宋前中期人們多稱〈渭城〉，此後則多稱〈陽關〉。宋人詩中歌吟多以〈渭城〉稱之，而在詞中大量採用〈陽關〉之稱，且多描述它的歌唱方式，如「三疊」、「緩唱」、「聲巧」、

[1] 張窈慈著：〈從《敦煌曲譜》論唐代大曲之摘遍和樂譜——以〈慢曲子伊州〉、〈伊州〉為例〉（《國立臺南大學藝術研究學報》，3卷2期，2010年10月）。又出自《唐聲詩及其樂譜研究》編入「古典詩歌研究匯刊」第十二輯第二冊（台北：花木蘭文化出版社，2012年9月）。

「三奏」、「吹徹」、「促拍」等。第二，「歌唱者」，《全宋詩》所錄，詩及注釋中明確記述歌唱〈渭城曲〉姓名者，有江休復、杜植、蔡嬌。無明確姓名者，有售餅鄰人、陸君、何市歌者、侍女、二八佳人、柔姬。從歌唱者的身分和生活階層來看，這支歌曲傳播較廣，尤其深受文人士大夫重視。第三，「歌唱聲情」，詞中多細膩描繪聲情，主要表達高亢淒清的聲音，和悲愴感傷之情。宋人詩詞，多以「淒咽」、「泣」、「聲斷」、「不堪聽」等形容。第四，「別調聲」，北宋的歌唱，不分階層，歌唱者也無身分、性別的區分，文人士大夫的歌唱以男聲為多。在宋徽宗時，出現了像李師師以歌〈陽關〉而知名的人，她就是解唱〈陽關〉別調聲。《全宋詞》中的詞調裡，除了〈陽關曲〉外，還有〈陽關引〉、〈古陽關〉、〈陽關三疊〉。無論新聲別調，如何變化，都未脫離「別離送遠」的主題。但從名稱來看，它歌唱方法已有多種形式。[2]

　　近人說法，如下：《三續百川學海叢書・陽關三疊》歌辭第一種：「渭城朝雨，渭城朝雨浥輕塵，浥輕塵。客舍青青，客舍青青柳色新，柳色新。勸君更盡，勸君更盡一杯酒，一杯酒。西出陽關，西出陽關無故人，無故人。」《三續百川學海叢書・陽關三疊》歌辭第二種：「渭城，渭城朝雨，渭城朝雨浥輕塵。客舍，客舍青青，客舍青青柳色新。

[2] 楊曉靄著：《宋代聲詩研究》（北京：中華書局，2008年），頁63-83。

勸君，勸君更盡，勸君更盡一杯酒。西出，西出陽關，西
出陽關無故人。」葉棟《唐樂古譜譯讀》：「渭城朝雨浥輕
塵，客舍青青柳色新。渭城朝雨浥輕塵，客舍青青柳色新。
渭城朝雨浥輕塵，客舍青青柳色新。勸君更盡一杯酒，西出
陽關無故人。」[3]

　　以上即是唐代以後，宋、元、明、清，詮釋〈渭城曲〉
的歌辭與歌唱情形。

陽關烽火台遺址

[3]　張窈慈著：〈從《敦煌曲譜》論唐代大曲之摘遍和樂譜——以〈慢
曲子伊州〉、〈伊州〉為例〉，《國立臺南大學藝術研究學報》，
第3卷第2期（2010年10月），頁1-22。又出自《唐聲詩及其樂譜研
究》，編入「古典詩歌研究匯刊」第十二輯第二冊第二章〈從《敦
煌曲譜》論唐代大曲之摘遍和樂譜——以〈慢曲子伊州〉、〈伊
州〉為例〉（台北：花木蘭文化出版社，2012年9月）。

高山流水

　　戰國時期呂不韋（B.C.292-235）《呂氏春秋‧孝行覽‧本味》提及：「伯牙鼓琴，鍾子期聽之。方鼓琴而志在太山，鍾子期曰：『善哉乎鼓琴！巍巍乎若泰山。』少選之間，而志在流水，鍾子期又曰：『善哉乎鼓琴，湯湯乎若流水。』」[1]這段話是在說琴家伯牙遇到知音鍾子期，伯牙彈琴，心裡想要以琴聲表現高山，被鍾子期聽出來；當伯牙想表現流水時，也被鍾子期聽出來。這是成語「高山流水」和琴曲〈高山流水〉的典故，與後代的嵇康（224-263）〈琴賦〉：「鍾期聽聲。」與白居易（772-846）〈郡中夜聽李山人彈三樂〉：「難怪鍾期耳，唯聽水與山。」前後一致。這故事主要闡釋《呂氏春秋‧季夏紀‧音初》：「凡音者產乎人心者也，感於心則蕩乎音，音成於外，而化乎內。」[2]必須遇到知音才能感同身受。

　　關於此，早在荀子（B.C.316-237,235）後世所集結成書的《荀子‧樂論》已提及：「夫樂者，樂也，人情之所必不免也。故人不能無樂，樂則必發於聲音，形於動靜；而人之

[1]　呂不韋著，林品石註譯：《呂氏春秋今註今譯（上）》二版（台北：台灣商務印書館，2008年），頁411。

[2]　呂不韋著，林品石註譯：《呂氏春秋今註今譯（上）》二版，頁175。

道，聲音動靜，性術之變盡是矣。」[3]這段說明，音樂是人們表現喜、怒、哀、樂的一門藝術，人們為了滿足內心所需而不能沒有音樂。人不會沒有喜、怒、哀、樂，而喜、怒、哀、樂的情緒主要表現在聲音和動靜上。因此，人們生活中的任何想法與感情變化，一定得用聲音和形體彰顯出來。筆者認為，就是透過「音樂」來傳達人們的思想感情。

再者，《呂氏春秋‧孝行覽‧遇合》言及：「凡能聽音者，必達於五聲，人之能知五聲者寡。」[4]這是說凡是懂音樂的人，必能通達樂律，但今日能懂樂律的人，少之又少。《呂氏春秋‧孝行覽‧本味》提到：「鍾子期死，伯牙破琴絕弦，終身不復鼓琴，以為世無足復為鼓琴者。」[5]鍾子期死後，伯牙破琴絕弦，一生不再彈琴，這世上已沒有知音的人了。此外，鍾子期和伯牙還有另一則小故事《呂氏春秋‧季秋紀‧精通》：「鍾子期夜聲擊磬者而悲，使人召而問之

3 李滌生著：《荀子集釋》增訂六版（台北：台灣學生書局，1991年10月），頁455。

4 呂不韋著，林品石註譯：《呂氏春秋今註今譯（上）》二版，頁447。

5 呂不韋著，林品石註譯：《呂氏春秋今註今譯（上）》二版，頁411。

曰：『子何擊磬之悲也？』答曰⋯⋯」[6]這段是說明鍾子期在夜裡，聽到有人敲擊石磬的樂聲很悲哀，向那位擊磬的人問樂聲為何如此悲傷，此人便言說了內心的痛苦。緊接著，鍾子期嗟歎曰：「悲夫，悲夫！心非臂也，臂非椎非石也。悲存乎心，而木石應之。故君子誠乎此而應乎彼，感乎己而發乎人，豈必彊說乎哉！」這是感慨的說出悲哀存在人的內心，木椎敲擊石磬呈現了悲哀的心。所以，人的內心活動可以透過音樂呈現心理狀態，自己的心想感染別人，難道還必須勉強用語言說出來嗎？

　　現存〈高山流水〉樂曲，是以古箏器樂演奏。旋律鮮明，音色響亮，多有不同的演奏技巧穿插曲中。整體來看，樂曲可分為「高山」和「流水」兩部分，但實際彈奏則為三部分，五個樂章。第一到第三樂章「高山」，第四樂章「流水」，第五章「尾聲」。第一樂章，速度慢，運用許多抓弦套同度按弦，同度按弦不是單純的單音，而是具有上滑音的效果。尤其，跨八度的抓弦，凸顯出古箏低音渾厚的色彩，以及力度的音響特質，表現了高山雄偉的氣勢。此樂段中的顫弦，頗有彈性和張力，呈現高品質的顫音，彷彿山谷中若隱若現的雲霧就圍繞在人的身邊。裝飾音帶過，好似重歸自然，享受那仙樂飄飄，撤除世俗煩惱，來到了仙境一般的逍遙自在。第二樂章，速度轉變為快些，旋律性強，整體好像

6　呂不韋著，林品石註譯：《呂氏春秋今註今譯（上）》二版，頁269。

白描出山峰山谷的景色。起初兩小節旋律相同，音高相差一個八度。音高的對比，好似回聲，在山谷間回蕩，彷彿身歷其境。其次，下滑弦和上滑弦的接連演奏，圓滑自然。再來，顫弦要明顯，力度必須恰到好處。再其次，裝飾音由慢漸快，由弱到強，花音和前後音的銜接要嚴密一體，聽來清脆響亮，連貫流暢，優美自然。

第三樂章，由「高山」再帶入「水」的意象，從雄偉的氣勢中漸漸融入細膩柔順的特色。演奏上，在搖弦中加入了滑弦技巧，好像山間岩縫中的清泉川流，清新自然，不帶任何矯飾，是令人振奮的。再者，同旋律在不同高度反覆，形成對比，好似從不同的角度欣賞美景一般。另外，定時滑弦的彈奏，是圓滑柔和，紮實飽滿，且節奏分明的。最後，再描寫「流水」，過渡到第四樂章，此處音樂飽滿圓滑，細膩穩當，呈現出水的意象。後面的裝飾音，還要以柔而綿長的音色為主。第四樂章，主要演奏刮奏和同度按弦，兼具寫意與白描寫實的特色。此樂段採用同度按弦及連續刮奏的彈奏技法，描繪流水的景象，其旋律與前面的樂章，彼此呼應，深化了樂曲主題。中間部分，漸強漸弱的對比，有如身歷其境，漸強部分，描繪了川流匯集，瀑布飛洩，洶湧澎湃的景象；漸弱部分，好似流水小溪，又像岩間水滴一般，潺潺流水的音樂，至此「高山」和「流水」的意境就彼此結合在了一起了。

第五樂章，尾聲。這一樂段短小，僅九小節。前面五小

節為右抓左刮的方式演奏，後面四小節則採用泛弦技法彈奏。右手抓弦的部分，表現出「高山」，尤其低音區域更展現了「高山」的雄偉和壯闊，音色渾厚有力，節奏鮮明，八度和聲凸顯立體真實的效果；左手刮奏要連續，不能間斷，刮弦音要清晰明亮，且刮奏代表「流水」，連綿不斷、柔弱無骨卻又無比的剛毅。「高山」和「流水」的主題，融合在一起便形成「仁者樂山，智者樂水」的風貌。最後，泛音的旋律，感覺清高，具有超凡脫俗的意象，彷彿將「高山流水」昇華為對人生的態度，以及認識宇宙世界一般的博大深遠。

梁山伯與祝英台

　　梁祝傳說，生成於東晉時期。最早的文字記載見於初唐梁載言《十四道番志》：「義婦祝英台與梁山伯同冢，即其事也。」晚唐張讀《宣室記》又有進一步描述。宋代李茂誠《義忠王廟記》，清代《梁山伯寶卷》，以及其間眾多通俗文學的加工創作，使得整個故事臻於成熟。二〇一三年，最新的研究，提及宋代《咸淳毗陵志》是最早對「梁祝」進行考證的史志。其中，「梁祝」條稱：「然考《寺記》，謂齊武帝贖英台舊產建，意必有人第。」《寺記》即《善卷寺記》，是我國現存可考最早的「梁祝」文字。

　　梁祝傳說的基本情節，敘述中國古代東晉時，浙江上虞祝家有一女祝英台，女扮男裝到杭州遊學，途中遇到會稽來的同學梁山伯，兩人便相偕同行。同窗三年，感情深厚，但梁山伯始終不知祝英台是女兒身。後來祝英台中斷學業返回家鄉。梁山伯到上虞拜訪祝英台時，才知道三年同窗的好友竟是女紅妝，欲向祝家提親，此時祝英台已許配給馬文才。之後梁山伯在鄞當縣令時，因過

度鬱悶而過世。祝英台出嫁時，經過梁山伯的墳墓，突然狂風大起，阻礙迎親隊伍的前進，祝英台下花轎到梁山伯的墓前祭拜，梁山伯的墳墓塌陷裂開，祝英台投入墳中，其後墳中冒出一對彩蝶，雙雙飛去。

　　至於梁祝籍貫的說法，梁祝是傳說中人，籍貫本來不十分重要，但對於故事產生的文化背景，以及故事在流傳過程中所發生的種種變化，是有意義的。說法一，梁山伯，會稽人，祝英台，上虞人；說法二，祝英台，宜興人；說法三，梁祝為河間府人；說法四，祝英台為山東嘉祥縣人；說法五，祝英台為江蘇揚州人；說法六，祝英台為甘肅清水縣人；說法七，祝英台為安徽舒城縣人。以上七說，加上張增全先生提出的山東鄒縣說，起碼有八說了。但各說的影響有大有小，也是顯而易見的。另有，梁祝的讀書處，有兩種說法，說法一，在杭州；說法二，在宜興。

　　關於梁祝各段情節的由來，第一，「女扮男裝」，是取自北朝流傳的木蘭故事，木蘭代父從軍，轉戰南北，立功立名。第二，「韓憑夫婦的故事」，晉干寶《搜神記》對韓妻之死寫得詳盡。這是一對恩愛夫妻反抗暴君、以死殉情的愛情悲劇。韓憑是宋康王的舍人，妻子何氏很美麗，被宋康王奪去，因此幽怨自殺。何氏也趁和康王登台之際投台而死。康王很生氣，故意教他們墳墓相望不相即。沒想過不久，果然有大梓木生長在墳墓的兩頭，十天後就有雙手合抱那麼粗，兩棵梓木居然「屈體相就，根交於下，枝錯於上。」同

時又有一對鴛鴦，常棲止樹上，早晚交頸悲鳴，聲音很感人。宋國人很哀悼他們夫婦，就把塚上的樹木稱作「相思樹」，據說鴛鴦鳥是他們夫婦變成的。

第三，「《樂府詩集》所引《古今樂錄》〈華山畿〉二十五首」。〈華山畿〉是南朝的一種樂曲。樂曲的本事：宋少帝時，南徐有位讀書人，路過華山到雲陽去，碰到旅店中一位十八九歲的少女，非常喜歡她，卻無從親近，於是相思成疾。他的母親去拜訪那少女，少女脫下她的圍裙說把它偷偷的放在他睡的蓆子下面，病就會好轉。後來有些起色，可是有一天不意之間他掀開了蓆子，看到圍裙就緊緊的抱住，然後往肚裡吞食。當他快氣絕時，囑咐他母親，出殯時路過華山。而當柩車到達少女門口時，那頭強壯的牛卻怎麼拖也拖不動柩車。這時少女沐浴梳洗完畢，出門向靈柩唱道：「華山畿，君既為儂死，獨生為誰施？歡若見憐時，棺木為儂開！」棺木果然應聲而開，少女隨即進入。她的家人拼命拍打，也沒辦法救她，結果將他們合葬，稱為「神女塚」。舊題梁任昉《述異記》也載有海鹽陸東美和其妻朱氏的「比肩墓」，墓上雙梓和棲止的雙鴻，都和韓憑夫婦很近似。

第四，「梁祝化蝶的說法」，唐以前有類似的故事，最早是東漢末〈孔雀東南飛〉中的焦仲卿和劉蘭芝，他們非常恩愛，但蘭芝不得婆婆的心，仲卿又懦弱無為。後來蘭芝再嫁之日，雙雙殉情自殺。從韓憑夫婦化蝶的傳說演變而

來，至遲宋代已如此。到元代，已成為習用的典故。明人提及梁祝化蝶傳說的，有彭大翼《山堂肆考》、朱秉器《浣水續談》、馮夢龍《情史》卷十《情靈類》「祝英台」條、馮夢龍《古今小說》的《李秀卿義結黃貞女》。以上可見，梁祝故事流行越來越廣，流行的情節也更是豐富動人。第五，「關於合墓的情節」，可能是南朝樂府《華山畿》給予的影響最大，主要描述愛情悲劇裡，士子的一往情深，女子的殉情勇氣，都令人難忘。[1]

　　當今的小提琴協奏曲、雙鋼琴、舞台劇、流行歌曲、音樂劇、崑曲，常以它作為題材，一再的成為舞台螢幕上，眾所矚目的焦點。一九五八年何占豪、陳剛的「梁祝小提琴協奏曲」，已流傳久遠，後來二〇一三年陳剛再改編成「雙鋼琴梁祝」，其旋律深植人心，歷久彌新，動人心弦。小提琴協奏曲和雙鋼琴，全曲以三段劇情作為樂曲的發展情節：第一，相愛；第二，抗婚；第三，化蝶。樂曲的結構，第一部分：呈示部，引子：寫景；主部：單三部曲式，愛情主題、草橋結拜、主題再現（A＋B＋A）；連接部：自由華彩；副部：迴旋曲式，共玩共讀（A＋B＋A＋C＋A）；結束部：十八相送、長亭惜別。第二部分：開展部，抗婚、樓臺會、哭靈、控訴、投墳。第三部分：再現部，省略副部，化成蝴蝶。

[1] 路曉農著：《「梁祝」的起源與流變》（南京：東南大學出版社，2014年3月）。

而今，許多文人作品常以「化蝶」來吟詠梁山伯與祝英台所流傳的淒美故事，二〇〇五年粵語〈化蝶〉是何韻詩（1977-）舞台劇《梁祝下世傳奇》的主題曲，同名專輯《梁祝下世傳奇》內的歌曲，由何氏主唱、作曲，黃偉文填詞〈化蝶〉，歌詞內容為：「墳前沒有花，容我撥開沙土，用眼淚種些吧！長埋是你嗎？何以未講一聲就撇下我，回答吧！」這是祝英台「祭墳」的呼喚；「上次匆匆一別，還約了，結伴去共你遇上那道橋。」敘述著「草橋結拜」的經過；「記憶可以，幻作一對蝴蝶飛舞在時光深處。」「長眠沒有起，時間若推不翻，就化蝶去遊故地。」「記憶可以，幻作一對蝴蝶飛舞在雲海深處。」陳述二人「化蝶」的悲劇；「樓臺又架起，含笑洞悉生死，越過另有天地。」這是描寫「樓臺相會」的情景；「六呎荒土之下，還有你，約定了下世共我更傳奇。」「最後那一口氣吐出，我當時未講的一句，愛你！頓覺遍體輕如會飛。」此段敘述「弔笑哭靈」的內容；「荼蘼紅過都變枯枝，血肉之軀會沒法保持，唯獨春天可以給記住。」「荼蘼紅過都變枯枝，血肉之軀已沒有意思，靈魂也可共處。」這二段是用比喻的方式，寫出二人感情深厚、「書館談心」的好情誼。

　　至於，與「蝶」相關的「莊周夢蝶」典故，出自《莊子・齊物論》：「昔者莊周夢為胡蝶，栩栩然胡蝶也，自喻適志與，不知周也。俄然覺，則蘧蘧然周也。不知周之夢為胡蝶與，胡蝶之夢為周與？周與胡蝶則必有分矣，此之謂

物化。」[2]意為莊子在夢中幻化蝴蝶，忘記自己原來是人，清醒後才發覺自己還是莊子。於是他不知道究竟是莊子夢中變為蝴蝶？還是蝴蝶夢中變為莊子？難以分辨。一般人以為，醒時的所見所聞才是真實，夢境是幻覺，不真實的。但是，莊子卻以為不然，他將人轉化為蝴蝶，但他卻藉蝴蝶來比喻人類「自適其志」，蝴蝶的翩翩起舞，四處翱翔，不受空間限制，恰象徵著人生如蝴蝶般的悠遊自在。再者，莊子將我視為非形體，軀體只是經驗的存在，遑論軀體幻化為任何事物，自我皆可獲得滿足，因為軀體屬於外在世界的全部經驗。

此外，還有二〇一二年的「崑劇梁祝」，魏春榮、溫宇航所主演的新編崑劇。根據二〇〇一年聯合國教科文組織的決議，將崑劇納入「人類口述及非物質文化遺產」的保存對象，且崑劇在首次公佈的十九項文化遺產中名列第一。

歷來梁祝作品，表現的形式相當多元，包括歌仔戲、越劇、川劇、黃梅戲、舞台劇、電視劇、電影、動畫，梁山伯、祝英台故事本是一個美麗動人的民間傳說，其流傳時間很長，流傳地域則南方、北方均有，其中以江南為背景的一支，故事情節最為生動完整，因此影響也最為深遠。

[2] 莊子著，水渭松注譯：《新譯莊子本義・齊物論第二》（台北市：三民出版社，2007年4月），頁40。

廣陵散

　　〈廣陵散〉相傳是東漢末年流行於廣陵（今江蘇揚州）
的民間樂曲，當時採用琴、箏、笙等樂器演奏。漢代的應璩
與劉孔才的信，曾說：「聽廣陵之清散」。〈廣陵散〉描寫
了戰國時代鑄劍工匠之子聶政為報答嚴仲子知遇之恩，刺死
韓相俠累，然後自殺的故事，因此常被認為是〈聶政刺韓
相〉的別名。到了三國時候，嵇康（224-263）於景元三年
（262）時，因得罪魏國的權臣大將軍司馬昭的寵臣鍾會，
被蒙冤處死，被押赴洛陽東市，態度從容自若，神氣坦然，
席地而坐，向他哥哥要琴，就在刑場彈奏〈廣陵散〉，曲終
言道：「袁孝尼嘗請學此散，吾靳固不與，〈廣陵散〉於今
絕矣！」意即袁孝尼曾要求向我學習此曲，我堅持不教他，
可惜〈廣陵散〉今後絕響了。說罷就刑，死時年僅四十歲。
古書記載嵇康彈奏〈廣陵散〉「聲調絕倫」，是當時第一流
的演奏家，直到他被害之前，在刑場上還要盡情的彈奏一曲
方才瞑目。[1]
　　事實上，〈廣陵散〉並沒有絕響，這首長達四十五段的
大曲，至今仍流傳著，現在最普遍的版本，是古琴家管平湖

[1]　楊蔭瀏著：《中國古代音樂史稿（上冊）》（台北：大鴻圖書有限
　　公司，1997年），頁191-192。

從明代《神奇秘譜》修訂而來。全曲結構恢弘，共有四十五段。據《琴府》中，唐健垣先生和王世襄先生的研究，〈廣陵散〉保留了唐代大曲的特色，推判最遲應在晚唐時期已經成曲。唐朝李良輔《廣陵止息譜》有二十三段樂曲，明朝朱權《神奇秘譜》（1425），曾注此曲「世有二譜，今予所取者，隋宮中所收之譜，隋亡而入於唐，唐亡流落於民間者有年，至宋高宗建炎間，復入於御府，經九百三十七年矣。」意謂明時所流傳的樂譜，本由隋朝宮中所收，隋亡之後又流落於唐，唐之後又流傳到民間來，宋高宗建炎年間時，幾番輾轉後，又回到官府中，而這期間已歷經了九百三十七年之久。至於譜中所記載的「取韓」、「衝冠」、「發怒」、「投劍」等內容的分段小標題，古來琴家就把〈廣陵散〉與〈聶政刺韓相〉看作是異曲同名。[2]

　　嵇康（224-263）演奏〈廣陵散〉，抒發胸中之激憤，堅守志向，不屈不撓，樂曲的旋律，與其他樂曲頗為不同。樂聲常有慷慨激進、急奏簇擁的演奏，可能是嵇康為表達反對封建名教，爭取人性解放所表現的琴音，是「越名教而任自然」的典型。魯迅曾說：「嵇康是相信禮教，當作寶貝」，反對禮教只是表面的態度，但事實恐怕不是如此，只能說嵇康不能完全擺脫時代、階級的侷限，反名教的思想無法徹底實踐，有些言論與名教無法劃清界線，但又不能說他

[2] 劉藍著：《中國音樂美學》（台北：文津出版社，2006年7月），頁194-195。

既反禮教又信禮教，更不能說他相信禮教當作寶貝。他是主張「越名教而任自然」，一生無不實踐「越名教而任自然」的。[3]

[3] 蔡仲德著：〈關於嵇康及其〈聲無哀樂論〉〉，《中國古代音樂史》（上海：上海音樂學院出版社，2009年4月），頁67。

碣石調·幽蘭

　　《碣石調·幽蘭》由南朝梁代琴師丘明（494-590）傳
譜，《經籍訪古志》云：「審是唐人真跡。」傳譜者丘明，
序稱：「會稽人也；梁末隱於九疑山，妙絕楚調，於〈幽蘭〉
一曲，尤特精絕；⋯⋯隋開皇十年（590），於丹徒縣卒，時
年九十七。」丘公所傳是他以前的調子，然從他的調譜中間，
可以看出，七弦十三徽上，都用泛音。泛音和弦長的比例有
關，不能自由移位。調譜中有七弦十三徽，便可斷定當時的弦
數和徽位，在音律上，已與現代的古琴一般。[1]此曲譜經初唐
整理錄寫，流傳至今已有一千多年的歷史，原件珍藏於日本東
京國立博物館，是我國最古老的文字譜，現存最早的古琴譜。

　　〈碣石調〉原是〈隴西行〉的曲調，流傳於隴西（今甘
肅境內）地區的一首民歌。後來用這個曲調歌唱曹操的著名
詩篇，開頭兩句歌辭是「東臨碣石，以觀滄海」，於是改稱
為〈碣石調〉。〈碣石調〉的曲調可填入不同的歌辭，其樂
曲形式也有相應的變化，〈碣石〉共有四個樂段（四解），
四個樂段都以「幸甚至哉，歌以詠志」結束，這樣的尾聲
（送聲）都不是詩中的辭句，而是樂工根據音樂發展的需

[1] 楊蔭瀏著：《中國音樂史綱》（台北：樂韻出版社，2004年10
　　月），頁167。

要，即興填唱出來的。

〈碣石調〉是當時的相合大曲，其中已包含舞蹈的成分，又稱作〈碣石舞〉。《南齊書·樂志》提及：「〈碣石辭〉，魏武帝辭，晉以為〈碣石舞〉，歌詩四章。」[2]這裡的「四章」是指大曲中的四個樂段（四解），其基本結構沒有變化。傳到江南地區之後，可能受當地民間歌舞風格影響，於是後人誤以為屬於「吳舞」。如《晉書·樂志》：「拂舞出自江左，舊云吳舞也。晉曲五篇：一曰〈白鳩〉，二曰〈濟濟〉，三曰〈獨祿〉，四曰〈碣石〉，五曰〈淮南王〉。」[3]把〈碣石〉五篇都說成是「出自江左」的「吳舞」，並不合實際情況。其實，〈隴西行〉經多次改名，先是將舊辭改名為〈碣石篇〉，稱〈碣石舞〉，又再改填〈幽蘭〉歌辭，後來再因曲名而更名為《碣石調·幽蘭》。

現存的琴曲歌辭〈幽蘭〉有三種說法，第一，傳為孔子所寫；第二，傳為韓愈所寫；第三，傳為鮑照所寫。傳為孔子和韓愈所寫的說法，較不可信，因為孔子的時代不會有曹

[2] （宋）郭茂倩編：《樂府詩集》卷五十四（北京：中華書局，2007年6月），頁790。蕭子顯撰：《仁壽本二十六史·南齊書》，〈志第三〉，頁7793。

[3] （宋）郭茂倩編：《樂府詩集》卷五十四（北京：中華書局，2007年6月），頁788-789。（唐）房喬撰，王雲五主編：《百衲本二十四史·晉書（上）》卷二十三〈樂下·志第十三〉：「拂舞出自江左，舊云吳舞。」（台北：台灣商務印書館，2010年6月），頁05-178。吳士鑑、劉承幹同注：《仁壽本二十六史·晉書斠注》卷二十三〈樂下·志第十三〉：「拂舞出自江左舊云：『吳舞檢其歌，非吳辭也。』」（台北：成文出版社有限公司，1971年10月），頁4722。

操的〈碣石篇〉，而且比韓愈早二百多年的丘明已經在演奏此曲了。所以，只有劉宋時的鮑照，正是〈碣石調〉最為流行的時候，他寫過大量的樂府民歌，也寫過一些琴曲歌辭。鮑照著名的〈蕪城賦〉，曾以「抽琴命操」結束，在〈幽蘭〉中借題發揮，以「華落知不終，空愁坐相誤」感慨自己在門閥制度壓抑下，鬱鬱不得志的境遇，他的心情恰與《碣石調‧幽蘭》的曲調吻合。漢代末年蔡邕的〈琴操〉記載：孔子周遊列國，沒有一國肯重用他。在歸途中見到幽谷中盛開的蘭花，於是感慨的提及，蘭花本是香花之王，如今卻與野草叢生在一起，正像賢德的人生不逢時一樣，於是彈了〈幽蘭〉一曲。因此，無論是鮑照，抑或蔡邕的記載，〈幽蘭〉都是描述抑鬱不得志的曲調。

　　現存《碣石調‧幽蘭》一曲，共四拍，延用了晉代〈碣石舞〉中的「其歌四章」結構，每拍結束前，有一個深深嘆息的樂句，宣洩滿腔愁悶，表現出對現實的無力，以及身不由己的滿腔愁緒。再者，《碣石調‧幽蘭》保存了減字譜以

《碣石調‧幽蘭》序

前，用文字記寫指法、弦位的譜式，它的曲式，除了末段為
了形成高潮，略有發展外，基本保持大曲中四個樂段（四
解），舞曲中四章的體裁。它的曲調、調式、用音都別具一
格，與傳統漢族音樂明顯不同，推測保有古代西北地區的民
族風格，是一很有歷史價值的音樂史料。[4]

[4] 許健著：〈相和歌與琴曲〉，《中國古代音樂史》（上海：上海音
樂學院出版社，2009年4月），頁222-224。

酒狂

〈酒狂〉是首古琴曲，曹魏末期，在司馬氏的恐怖統治下，名人學士很難保全自己。阮籍嘆：「道之不行，與時不合。故忘世慮於形骸之外，托興於酣酒，以樂終身之志。其趣也若是，豈真嗜於酒耶？有道存焉，妙在於其中，故不為俗子道，達者得之。」他「託興於酒」，借以來掩飾自己，以免遭到當局的迫害。傳說此曲是他的創作。樂曲由醉酒的神態，抒發內心煩悶不安的情緒。

《晉書·阮籍傳》：「本有濟世志，屬魏晉之際，天下多故，名士少有全者，籍由是不與世事，遂酣飲為常。」[1]又因為目睹了摯友嵇康的遇害，在〈詠懷詩〉裡有言：「天網彌四野，六翮掩不舒」的黑暗現實中，終致「顏色改平常，精神自損消」，「終日履薄冰，誰知我心焦」的狀態，做了八十二首《詠懷詩》，「夜中不能寐，起坐彈鳴琴」，以琴聲來抒發憂思。

〈酒狂〉為阮籍所作，傳世樂譜約有六種。現今流傳最廣的版本，是一九五七年上海琴家姚丙炎根據明代朱權的《神奇秘譜》為母本，再參照《西麓堂琴統》打譜。樂曲

[1] （唐）房喬撰，王雲五主編：《百衲本二十四史·晉書（上）》卷四十九〈阮籍傳·列傳第十九〉，頁05-358。

素材精練，結構嚴謹，節奏先揚後抑，狂放不羈中透出一絲的抑鬱。此曲基本上使用一個主題音調，在不同的高度上稍加變化、重覆而成，重覆的各個段落中間有些過渡性的連接材料。全曲以三拍子彈奏，主題旋律出現在第二拍上，產生沉重的低音或長音，形成一種頭重腳輕、站立不穩的藝術效果，第一、第三拍上則出現低音，產生一種搖晃醉酒的感覺，刻劃出主人公醉酒後迷離恍惚、步履蹣跚的神態。樂曲的尾句，反覆改用羽音開始，使音調具有嘆息性質，表現出這種縱酒佯狂者內心深處的孤獨與苦悶。樂曲結束前，標著有「仙人吐酒氣」，用「拂」與「長瑣」的指法，反覆演奏出一長串同音，模擬汩汩的酒聲，傾瀉著滿腹的怨憤不平之氣。這首琴曲形式短小而寓意無限，是中國古琴小品中的精品。[2]

[2] 黃敏學著：《中國音樂文化史》（北京：中國人民大學出版社，2013年1月），頁83。

梅花三弄

〈梅花三弄〉又名〈梅花引〉、〈梅花曲〉、〈玉妃引〉，根據《太音補遺》和《蕉庵琴譜》所載，相傳是晉朝桓伊所作的一首笛曲，現今流傳的琴曲是唐代顏師古改編的，存譜初刊於明代《神奇秘譜》，因同一主題在不同段落中重覆出現三次，故稱「三弄」。此曲與江南絲竹的〈梅花三弄〉，又名〈三六〉異曲同名，因樂曲第三段標題為「三疊落梅」，故又稱〈三落〉，〈三六〉可能是上海話〈三落〉的諧音。根據《中國音樂辭典》所言，〈三六〉，絲竹樂曲，前面有散板的引子，主體由三個曲調組成。各個曲調之間，由一個「合頭」連接起來，「合頭」在樂曲中出現四次，佔有較突出的地位，曲調流暢，給人清新活潑的感受。演奏時，速度有層次的加快，是一首流傳年代較久，流傳地域較廣的民間樂曲。整體言之，全首樂曲活潑跳動，明朗歡快，表現出積極向上富於生機的情趣，常用於民間喜慶的場合。

全曲結構上，以循環體結構為基礎，交織變奏結構。B段為循環段落，原樣反覆出現五次，C段旋律以變奏形式先後出現三次，除了各次變奏的結構上有所改變外，其對比因素主要表現在調式上，C、C1、C2都出現了向上五度移

宮的調式交替色彩。D段是全曲唯一一段從調式上轉向上四度方面的段落，清角音的出現，旋律清新，在全曲中具有新的意義。結尾的部分，〈春光好〉，節拍變換，速度、力度的加強，使全曲在熱烈的氛圍中結束。[1]

曲式上，為單二部曲式，前一部分用循環再現的手法呈現「三弄」的主題，曲譜音符上的小圓圈表示用手指輕輕觸弦奏出的泛音，音色清澈而透明。這段曲調優美平緩，用清澈明淨的泛音奏出，描寫梅花端莊恬靜的靜態倩影。後一部分曲調急促，勾畫出梅花動態搖曳及傲雪凌霜的身姿，結尾處復歸於平靜。兩部分動靜相應，以對比的手法完成對梅花整體形象的刻畫和對其高潔品格的讚頌，抒發魏晉文人超凡脫俗、孤芳自賞的胸臆。整個樂曲的許多段落以相同的曲調結束，從而形成了變化中的統一，即「合尾」，這也是傳統音樂創作中常見的技法。[2]

此外，王建中在一九七三年，曾將此曲改編為鋼琴曲〈梅花三弄〉，其音調基本上取自古琴曲〈梅花三弄〉，全

[1] 袁靜芳編：《民族器樂》（北京：人民音樂出版社，2001年），頁292-297。

[2] 黃敏學著：《中國音樂文化史》（北京：中國人民大學出版社，2013年1月），頁87-88。

曲大致保持了古琴曲的十段結構布局。作曲家以傳統古琴的
主題音調為基礎，運用創造性的音樂，發揮鋼琴的表現力。
這首鋼琴改編曲，以借物詠懷為主，保留了原古琴曲的主調
和循環體曲式、雙主體、四插部、引子、尾聲等段式結構。
運用了鋼琴的各種表現手法，深化、開展音樂形象的塑造，
讚美梅花高尚品德的象徵意義。

胡笳十八拍

　　蔡琰（文姬）（約177-？），漢末著名古琴家，她出生於官僚家庭，父親蔡邕是漢末著名學者和古琴音樂家，曹操的摯友。她十六歲時，嫁給了河東衛仲道，不久丈夫夭折，無所依託，寄居娘家。此時，父親遭誣陷被殺害，她也在漢末的一次大動亂中，在一九六年被匈奴掠去做了匈奴左賢王的妻子，生了兩個孩子，滯留匈奴達十二年之久，約二〇八年，被曹操派人贖回，再嫁陳留董祀。

　　蔡琰博學多才，自幼喜好音樂，造詣頗深。她在胡地時終日思念漢室，日夜期盼早日回到自己的祖國。回漢後她參考胡人聲調，約二〇八年，再參見胡笳的聲音而寫的琴曲，創作了哀怨惆悵、落淚斷腸的琴曲〈胡笳十八拍〉。唐人李頎〈聽董大彈胡笳聲兼寄語弄房給事〉詩開篇處寫道：「蔡女昔造胡笳聲，一彈一十有八拍。胡人落淚向邊草，漢使斷腸對歸客。」〈胡笳十八拍〉是根據二〇八年以前蔡琰自己的遭遇所創作的。

　　〈胡笳十八拍〉作於蔡琰回來的路上或回來之後。此曲原來是否有歌詞，現存的〈胡笳十八拍〉歌詞是否真是出於蔡琰之手，目前不能確定。但我們參考這首歌詞，藉以推測這一琴曲可能涉及的思想內容，是有所幫助的。這首歌詞

用蔡琰的語氣，敘述自己不幸而處於亂世，被別的民族所擄獲，她想念家鄉，不習慣於匈奴地區的生活。後來講到生了兩個小孩之後，她疼愛他們，當知道有回來的希望的時候，她一方面高興，一方面又捨不得離開她所愛的孩子，後來又提到她回來之後，思念他們，在夢中見到他們。最後，說明了她把胡笳的聲調翻進了古琴曲調，表達那宇宙容不了的浩大怨氣。

現存琴譜主要有兩種，一是收集在明代《琴適》中與歌詞搭配，一是清初《澄鑒堂琴譜》及其後各譜所載的獨奏譜。後者在琴界流傳較為廣泛，尤其以《王知齋琴譜》中的記譜最有代表性。在琴曲裡，蔡琰移情於聲，借用胡笳善於表現思鄉、哀怨情感的樂聲，融入古琴的聲調中，表達出天地難容的浩大怨氣。全曲十八段，運用宮、徵、羽三種調式，音樂的對比與發展層次分明，表現蔡琰思念故土和惜別稚子的痛苦心情。曲調淒切哀婉，催人淚下。音樂史上，〈胡笳十八拍〉的琴譜形式多種多樣，既有琴曲的形式，也有琴歌。琴歌〈胡笳十八拍〉中，「干戈日尋兮道路危，民卒流亡兮共哀悲。」這句詞所表達的情感在某種程度上可以說是對琴樂〈胡笳十八拍〉藝術魅力的高度概括。內容上，這曲體現了不同民族間母子的感情。在藝術形式上，體現了匈奴族遊牧生活中所用管樂器胡笳和漢族古典彈弦樂器古琴，兩種樂器和與之相關的樂曲表達形式極不尋常的結合。[1]

[1]　張援著：《中國古代的樂舞》（台北：文津出版社，2001年），頁74-75。

蔡琰的〈胡笳十八拍〉，是她少數民族中的生活實踐，
除了和少數民族有著夫妻和母子的愛情關係之外，她是少數
民族音樂的愛好者。不同民族的不同音樂文化，藉由這樣
一位既有生活體驗又有藝術修養的女性作者，在具體的作
品中融合為一體。這樣的經驗，在古琴音樂中，是值得重
視的。[2]

2　楊蔭瀏著：《中國古代音樂史稿》上冊（台北：大鴻出版社，1997
　年），頁123-124。

泛龍舟

屈原

　　「端午」，這天民間傳言屈原投汨羅江，還有驅五毒，包粽子，泛龍舟，懸菖蒲、艾草，佩香包，雄黃酒，驅瘟神、瘟疫等，都是自古以來盛行的習俗。後來，甚至有〈泛龍舟〉曲調流傳後世。

　　根據《隋書·音樂志》龜茲樂列有〈汎龍舟〉（即為〈泛龍舟〉，以下文章以〈泛龍舟〉一詞來說明）一調[1]：「煬帝……大製豔篇，辭極淫綺。……令樂正白明達造新聲，……創萬歲樂……汎龍舟、還舊宮、長樂花及十二時等曲。」[2]《舊唐書·音樂志》言及：「清樂者，南朝舊樂

[1]　任半塘著：《敦煌曲初探》提及龜茲樂「而《隋書·音樂志》龜茲樂內，有〈鬭百草〉、〈泛龍舟〉二調，鄭樵《通志》遵之，遂列為龜茲曲，其誤甚矣。近人夏敬觀《詞調溯源》更因其調產生於鄭譯得龜茲樂之後，遂亦斷為龜茲樂。不知龜茲樂於鄭譯時，方初初傳入中國，一時何至即有莫大力量，足以禁止中國原有之一切音樂，皆限令赴日肅清，不許存在，更不許其自作新聲？乃謂當時所有新聲，必皆以龜茲樂為限，不容更有例外，可乎？類此不中事情之假想，雖在盛唐之世，胡樂之盛已達於極點，亦未能必其實現，何況早在隋季乎？此曲日本入水調，其為清商曲，乃益明顯。好在彼邦歌譜尚存，究屬清商樂系，抑龜茲樂系，應不難辨明。」（上海：上海文藝聯合出版社，1954年11月）頁48。

[2]　（唐）魏徵著、楊家駱主編：《新校本隋書》卷十五〈志第十·音樂下〉（台北：鼎文書局，2006年），頁378-379。

也……泛龍舟等三十二曲。」[3]《新唐書‧音樂志》：「泛龍舟，隋煬帝作也。」[4]《舊唐書‧音樂志》提及：「〈泛龍舟〉，隋煬帝江都宮作。」[5]由此可見，《隋書‧音樂志》龜茲樂內雖列〈泛龍舟〉，唐代史書則一致將此曲列在由隋入唐之清曲三十二調中，這其實不是《隋書‧音樂志》記載有誤，而為同名異曲的情況。[6]又任半塘於《敦煌曲初探》曾提及：「煬帝遊江而後，民間於端陽競渡之際，始泛龍舟，乃中國風俗，本於中國故事，非乞寒潑水等之胡俗可比。」[7]便言述了〈泛龍舟〉格調的背景。[8]

〈泛龍舟〉為隋煬帝時人所作，此樂調的使用情況，宋代王溥《唐會要》提及：「太常梨園別教院，教法曲樂

[3] （後晉）劉昫著，楊家駱主編：《新校本舊唐書附索引》卷二十九〈志第九‧音樂二〉（台北：鼎文書局，2000年），頁1062-1063。

[4] （宋）歐陽修、宋祈著，楊家駱主編：《新校本新唐書附索引》卷二十二〈志第十二‧禮樂十二〉（台北：鼎文書局，1998年），頁474。

[5] （後晉）劉昫著，楊家駱主編：《新校本舊唐書附索引》卷二十九〈志第九‧音樂二〉，頁1067。

[6] 任半塘著：《敦煌曲初探》，頁46。

[7] 任半塘著：《敦煌曲初探》，頁48。

[8] 參見張窈慈著：〈從《仁智要錄》箏譜論唐代大曲之摘遍和樂譜——以〈涼州辭〉、〈劍器渾脫〉、〈還京樂〉、〈泛龍舟〉、〈蘇莫遮〉為例〉，《藝術評論》，第20期（2010年12月），頁29-64。又見《唐聲詩及其樂譜研究》，編入「古典詩歌研究匯刊」第十二輯第二冊第四章〈從《仁智要錄》、《三五要錄》與《博雅笛譜》論唐代大曲之摘遍和樂譜——以〈想夫憐〉、〈劍器渾脫〉、〈泛龍舟〉為例〉（台北：花木蘭文化出版社，2012年9月）。

章等，〈王昭君〉一章，〈思歸樂〉一章，〈傾杯樂〉一章，〈破陣樂〉一章，〈聖明樂〉一章，〈五更轉樂〉一章，〈玉樹後庭花樂〉一章，〈泛龍舟樂〉一章，〈萬歲長生樂〉一章，〈飲酒樂〉一章，〈鬥百草樂〉一章，〈雲韶樂〉一章，十二章。」[9]任半塘於《敦煌曲初探》尚提及：「此調在唐，亦列太常梨園別教院所教法曲樂章之中，屬林鐘商，宜為沿用隋之清商樂。故自杜佑《通典》起，如新舊《唐書》、《唐會要》等，無不將〈泛龍舟〉列於由隋入唐之清曲三十二調中。」[10]根據上述所言，太常梨園別教院所教授的樂章，亦包含〈泛龍舟樂〉的部分，樂調屬於林鐘商，為隋入唐的清商樂。

　　任半塘《敦煌歌辭總編》有言：「敦煌寫本曲辭之流傳今日者有千餘首，皆唐五代作；其中可指為隋作者，碩果僅存，惟此一首而已。」[11]任氏《敦煌曲初探》亦列其為隋曲[12]。以下即為出自《敦煌歌辭總編》的〈泛龍舟〉詩作：

[9]　（宋）王溥著：《唐會要》卷三十三〈諸樂〉（上海：上海古籍出版社，2006年12月），頁717。
[10]　任半塘著：《敦煌曲初探》，頁47-48。
[11]　任半塘編著：《敦煌歌辭總編》卷二（上海：上海古籍出版社，2006年7月），頁379-380。又任氏書中曾提及：「一九六八年法國戴密微編譯〈敦煌曲〉，曾於書之封面標誌曰：『八世紀至十世紀曲辭。』……既產生於隋，顯出戴編時限之外，吾人對於敦煌曲之時代觀念，宜有所改進。」頁379-380。由此可見，任氏與法國戴密微編譯所主張的時間，並不相同。
[12]　任半塘著：《敦煌曲初探》，頁46。

春風細雨霑衣濕，何時恍惚憶揚州。

南至柳城新造口，北對蘭陵孤驛樓。

回望東西二湖水，復見長江萬里流。

白鷺雙飛出谿壑，無數江鷗水上遊。

泛龍舟，遊江樂。[13]

〈泛龍舟〉屬大曲，是七言八句帶和聲的聲詩，《教坊記箋
訂》「曲名」與「大曲名」內，亦列有〈泛龍舟〉。任氏提
及，六朝以來，歌辭之後或中間見和聲辭者為常態，此詩也
是如此。而一般詩歌選本多出自文人之手，大抵主文而不主
聲，對作品原有和聲辭者往往刪略，不予保存。[14]此詩日本
亦有傳辭，體製相同。[15]又如《樂府詩集》「清商曲辭」之
「吳聲歌曲」內，尚載隋煬帝之〈泛龍舟〉辭：

舳艫千里泛歸舟，言旋舊鎮下揚州。

借問揚州在何處，淮南江北海西頭。

六轡聊停禦百丈，暫罷開山歌棹謳。

[13] 任半塘編著：《敦煌歌辭總編》卷二，頁379。任半塘校著：《敦
煌曲校錄》第一，載有「春風細雨霑衣濕，何時脫忽憶揚州。南至
柳城新造里，北對蘭陵孤驛樓。迴望東西二湖水，復見長江萬里
流。白鶴雙飛出谿壑，無數江鷗水上遊。泛龍舟，遊江樂。」一詩
（上海：上海文藝聯合出版社，1955年5月），頁85。由此可見，
二書所載略有不同。
[14] 任半塘編著：《敦煌歌辭總編》卷七，頁382-383。
[15] 任半塘著：《敦煌曲初探》，頁46。

詎似江東掌間地，獨自稱言鑒裏遊。[16]

　　《教坊記箋訂》於「曲名」與「大曲名」內，均列此詞。[17]
任半塘《敦煌曲初探》提及，既為大曲，可能不只一遍。因
此，敦煌此辭，或有佚文；所列一首，實大曲歌辭。[18]上述
詩歌字數上，亦為七言八句；文字內容則與敦煌辭相近；其
平仄，亦二者大半相同。由此可見，自隋入唐，此調沒有
太大變化。況且，敦煌歌辭八句之後，尚綴「泛龍舟，遊江
樂」六字和聲，隋煬帝的〈泛龍舟〉辭則沒有。根據《敦煌
曲初探》所言，亦提及這和聲是隋代歌辭所沒有的。即使隋
代歌辭原有，但《樂府詩集》〈泛龍舟〉所記載的，早已被
刪除。[19]

　　其次，〈泛龍舟〉的樂曲，葉氏填配有歌辭二首，其詩
歌與音樂[20]，如下：

[16] （宋）郭茂倩著：《樂府詩集》卷四十九（北京：中華書局，2007
　　年6月），頁682。
[17] （唐）崔令欽著、任半塘箋訂：《教坊記箋訂》（台北：宏業書
　　局，1973年），頁71、155。
[18] 任半塘著：《敦煌曲初探》，頁46。
[19] 任半塘著：《敦煌曲初探》，頁47。
[20] 葉棟著：《唐樂古譜譯讀》（上海：上海音樂出版社，2001年5
　　月），頁322。任半塘編著：《敦煌歌辭總編》卷三，頁1033。
　　二書提及，妖魅敦煌歌辭為二十字的雜音短調，句法為「六三三
　　三五」，五句、三平韻，屬早期的聲制（指全諧平韻）。任氏的
　　《敦煌歌辭總編》，此項大樂大曲的觀念、格調的觀念及「依調
　　著詞」（即趙宋後所謂「倚聲填詞」）的觀念，凡著錄敦煌曲者
　　不容不備。

春風細雨霑衣濕，何時恍惚憶揚州。

南至柳城新造口，北對蘭陵孤驛樓。

回望東西二湖水，復見長江萬里流。

白鷺雙飛出谿壑，無數江鷗水上遊。

泛龍舟，遊江樂。[21]

舳艫千里泛歸舟，言旋舊鎮下揚州。

借問揚州在何處，淮南江北海西頭。

六轡聊停禦百丈，暫罷開山歌棹謳。

詎似江東掌間地，獨自稱言鑑裏遊。[22]

（隋煬帝〈泛龍舟〉）

　　樂曲屬為水調，主音南呂商，十三弦弦位為「ae#fab#
c¹e¹#f¹a¹b¹#c²e²#f²」。從敦煌歌辭聲詩與樂譜的搭配來看，首
句旋律採以上行的音階演奏，到了「沾」字之後，方以下行
音階承接到「何時」一句。首句十三弦箏的演奏，採以八度
和弦音為聲詩旋律伴奏。此首樂曲的節奏並不複雜，全曲穿
插使用八分音符與十六分音符彈奏。聲詩旋律進行到最後
時，樂曲再回到開頭第二句的旋律之處，反覆演唱歌辭。尚
且，樂曲旋律之間多出現大二度與小三度的音程，小七度與
完全五度則間或使用於前述二個音程之間。樂曲每兩小節即

[21] 任半塘編著：《敦煌歌辭總編》卷二，頁379。

[22] （宋）郭茂倩著：《樂府詩集》卷四十九，頁682。

填配一句聲詩，合為一樂句，曲調的前段四句，旋律著重重複；後段五句的旋律則較有變化，但末尾的兩句則旋律相似。此首詩歌所欲表達的意境，主要呈現出春天細雨之際，柳城與蘭陵之地附近的景致，以及湖水上白鷺與江鷗於水上悠遊的樂趣。隋煬帝〈泛龍舟〉亦可填入此曲演唱，整首明確點出泛龍舟的地點與泛舟之聲勢及閒適之情。

再者，《博雅笛譜》亦有〈泛龍舟〉一首，此樂譜為水調，主音林鐘商，第二、三小節，第四、五小節與第六、七小節，旋律相似，節奏相同。再來的第三、四行，各小節或每兩小節多呈現上行音階又緊接著下行音階的旋律。最後四小節，節奏上，除了八分音符、十六分音符外，又包括了三十二分音符、附點四分音符與八分音符的節奏於其中，以作變化。

另外，《三五要錄》琵琶譜亦有〈泛龍舟〉一首，此琵琶譜較橫笛譜的節奏，更為複雜些，整首樂曲主要有「♫」、「♫」與「♫」三種音型，音域橫跨「a」至「d^2」十一度，較橫笛譜的音域「e^1」至「e^2」八度為寬。《博雅笛譜》與《仁智要錄》皆僅為器樂譜，葉氏未填配聲詩。

秦王破陣樂

關於〈秦王破陣樂〉,《唐會要》與《新唐書·禮樂志》曾說明〈秦王破陣樂〉,內容是陳述臨陣破敵的威武,主要闡釋發揚蹈厲,功業丕顯的局勢。其舞蹈的結構分為三部分,每部分四次陣勢的變化,共十二個戰陣隊形,呈現左圓右方的型態,前有戰車(偏),後有步隊(伍),「魚麗」為如櫛比鱗次的平面陣勢,「鵝」是首尾垂直的直行隊伍,「鸛」是曲折盤旋的曲線行列,各種陣勢「交錯屈伸,首尾回互。」在「三變」、「四陣」的冗長變換中,舞者移動舞位,配合著音樂的節奏,表演出「來往疾徐擊刺」的舞姿,其戰刺動作與進退節奏便在樂曲的節奏配合下進行。[1]

據李石根〈唐代大曲第一部——秦王破陣樂〉與孫繼南、周柱銓所主編的《中國音樂通史簡編》所言,〈秦王破陣樂〉最初僅是一結構簡單,較為粗獷,具有民間色彩的小型歌舞或歌曲,但卻表現了士卒們親身經歷的事實,以此讚揚李世民的戰略思想及武功。但是,最初只有在軍營內才被普遍傳唱,且直到貞觀(627-649)之後,經加工整理,才

[1] 參見張窈慈著:《唐聲詩及其樂譜研究》,編入「古典詩歌研究匯刊」第十二輯第二冊第六章〈從《五弦琵琶譜》論唐代法曲和樂譜——以〈聖明樂〉、〈秦王破陣樂〉、〈飲酒樂〉與〈書卿堂堂〉為例〉(台北:花木蘭文化出版社,2012年9月)。

被拿到宮廷宴會上演奏、歌唱。貞觀七年（634）後，又經過重大改編，重新填詞、製舞、配曲，成為一部結構龐大且完整而壯觀的曲舞。武則天時期（684-705），日本遣唐執節使栗田真人將〈秦王破陣樂〉帶回日本。[2]

　　至於〈秦王破陣樂〉歌辭的部分。《舊唐書‧音樂志》與《新唐書‧音樂志》說明了太宗所造之樂，曾命呂才協音律，再由李百藥、虞世南、褚亮、魏徵等製歌辭，稱其為〈七德舞〉。且舞蹈由一百二十人所組成，分別披甲持戟，用銀來裝飾它。所製樂曲為發揚蹈厲，氣勢宏偉，聲韻慷慨，宴饗餘興。歌者還以「秦王破陣樂」五字為「和聲」，伴隨著「擊刺」的動作，反覆應和。《教坊記箋訂》則稱〈秦王破陣樂〉為唐代的第一樂曲，猶如近世國家的國歌，傳於國外，曾遠至吐蕃、日本、印度等地方。此外，日本另有〈皇帝破陣樂〉、〈秦王破陣樂〉，因其舞入〈太平樂〉，所以又有〈武德太平樂〉、〈安樂太平樂〉之別稱，又另有〈散手破陣樂〉。[3]

　　李石根於〈唐代大曲第一部——秦王破陣樂〉文中提及：「在日本一些音樂史著述中，公認確係唐傳的，只有〈秦王破陣樂〉一部，而〈皇帝破陣樂〉等，則說法不

[2] 李石根著：〈唐代大曲第一部——秦王破陣樂〉，《交響——西安音樂學院學報（季刊）》（1997年1期），頁4。孫繼南、周柱銓主編：《中國音樂通史簡編》（濟南：山東教育出版社，2006年9月），頁82。
[3] （唐）崔令欽著，任半塘箋訂：《教坊記箋訂》，頁68-69。

一。……傳至日本的〈秦王破陣樂〉，從其音調、樂器、舞蹈諸方面，與唐代原傳已有極大變化，完全日本化了，這也是一種必然。」[4]就《教坊記箋訂》中的記載為太宗創始，高宗、玄宗與文宗曾三次改訂。其辭有五言四句、六言八句、及七言四句三種詩體。[5]沈冬《唐代樂舞新論》則以為，也許可以推論此一〈破陣樂〉當與玄宗時坐部伎〈小破陣樂〉有關。[6]王昆吾《隋唐五代燕樂雜言歌辭研究》提到，此曲調載有「六六六六五」雙迭體和「六五七七五，六六七七五」體。〈破陣樂〉初起於民間，後世流傳者，應有一部分直接承繼民歌之曲。[7]

關於樂的部分，沈氏以為，史籍所撰不多，此曲原是傳

4　李石根著：〈唐代大曲第一部——秦王破陣樂〉，《交響——西安音樂學院學報（季刊）》，頁5。

5　（唐）崔令欽著，任半塘箋訂：《教坊記箋訂》，頁68-69。

6　沈冬著：《唐代樂舞新論》提及「列名十七的〈破陣樂〉，前後二曲分別為〈夜半樂〉、〈還京樂〉，三曲相連，……也許可以推論此一〈破陣樂〉當與玄宗時坐部伎〈小破陣樂〉有關。北宋柳永倚聲填詞，以『露花倒影，煙蕪蘸碧……』寫汴京風物，所倚詞調〈破陣樂〉，可能就是此一教坊曲。至於〈破陣子〉，即是後來李煜所倚詞調『四十年來家國，三千里地山河……』此二曲都是由歌兒舞女啟朱唇，發皓齒，手揮歌扇，拍按香檀，在酒筵歌席之間輕歌漫唱，脫離了燕樂的儀式性，成為純粹的音樂賞美、怡情悅耳之用，與原來〈破陣樂〉必有極大差異。另外，值得注意的是，《教坊記》大曲四十六，〈破陣樂〉並不在其列，這不代表太宗的燕樂大曲〈破陣樂〉已經不傳，那首『先偏後伍，魚麗鵝鸛』的燕樂大曲雖然不是盛唐教坊的表演曲目，而是由太常寺立部伎所負責的。」（北京：北京大學出版社，2005年1月），頁62-63。

7　王昆吾著：《隋唐五代燕樂雜言歌辭研究》（北京：中華書局，1996年），頁145。

唱軍旅的徒歌，旋律可能偏於豪放樸質，貞觀元年（627）有了器樂的伴奏，理論上，樂曲也須增為三個樂章，即所謂「三成」，可以見得，編曲者必然借重的作曲手法就是樂段的反覆。[8]因此，如此的整編，沈氏稱〈破陣樂〉為歌、舞、樂合一的大曲。[9]〈秦王破陣樂〉又名〈神功破陣樂〉、〈破齊陣〉、〈小破陣樂〉。此本創始於唐代舞曲，為貞觀初年所作，太宗曾親自製作舞圖。內容是撰寫臨陣破敵的威武，傳辭為五絕詩；其次，傳辭六言律詩的〈秦王破陣樂〉，創始於玄宗開元年間；又傳辭七言絕句的〈秦王破陣樂〉，亦為唐代的教坊舞曲，曾為開天間人所作。[10]沈氏《唐代樂舞新論》提及其流傳演變的各階段說明時，又提出〈秦王破陣樂〉的其他不同名稱，尚有〈神功破陣樂〉、〈皇帝破陣樂〉、〈七德舞〉、〈破陣樂舞〉等。[11]王昆吾《隋唐五代燕樂雜言歌辭研究》提到，〈秦王破陣樂〉傳入日本後，有〈天策上將樂〉、〈齊正破陣樂〉、〈大定破陣樂〉、〈皇帝破陣樂〉、〈散手破陣樂〉與〈秦王破陣樂〉等諸名。[12]

　　《唐會要》云，貞觀初，作〈破陣樂〉，舞有發揚蹈礪

[8]　沈冬著：《唐代樂舞新論》（北京：北京大學出版社，2005年），頁71-72。

[9]　沈冬著：《唐代樂舞新論》，頁71。

[10]　任半塘著：《唐聲詩》（下編）（上海：上海古籍出版社，2006年6月），頁1、263、454。

[11]　沈冬著：《唐代樂舞新論》，頁53。

[12]　王昆吾著：《隋唐五代燕樂雜言歌辭研究》，頁145。

之容，歌有和易嘽發之音，以表興王之盛烈。[13]佚名〈破陣
樂〉與張說〈破陣樂〉二首，如下：

秋風四面足風沙，塞外征人暫別家。
千里不辭行路遠，時光早晚到天涯。
（佚名〈破陣樂〉）

漢兵出頓金微，照日明光鐵衣。
百里火幡焰焰，千行雲騎騑騑。
蹙踏遼河自竭，鼓噪燕山可飛。
正屬四方朝賀，端知萬舞皇威。
（張說〈破陣樂〉之一）

少年膽氣凌雲，共許驍雄出群。
匹馬城南挑戰，單刀薊北從軍。
一鼓鮮卑送款，五餌單于解紛。
誓欲成名報國，羞將開口論勳。
（張說〈破陣樂〉之二）[14]

13　（宋）王溥著：《唐會要》卷三十二〈雅樂上〉，頁697。
14　（宋）郭茂倩著：《樂府詩集》卷八十〈破陣樂〉三首，頁1127。
（清）彭定求等編：《全唐詩》（增訂本）卷二十七（北京：中華
書局，2008年2月），頁385。《全唐詩》卷五百一十一，第一首
「秋風四面足風沙」以張怙為作者，頁5892。王昆吾、任半塘編
著：《隋唐五代燕樂雜言歌辭集》（下）為三首詩加註說明，「第
一首：無作者名氏，《全唐詩》卷五百五十一屬張祜。《萬人唐人

《全唐詩》卷二十七於題名後，曾為詩歌作以下註解，這三首詩歌本為商調舞曲，太宗所造。三首歌辭，第一首失撰人名，後二首張說所作，張氏的二首詩作就是平起、一韻到底，六言八句律詩的體式。第一首先描述秋天塞外征人暫離家鄉，千里不辭行路之遠，儘管時光飛逝但終會走到盡頭；第二首則論述漢兵在外征戍，衣著魁梧，戰地火幡焰焰，騎兵馬不停蹄的踏遍遼河與燕山之地，此時四方各國朝賀，即呈現出萬舞皇威之景；第三首則提及少年氣壯梟雄的一面，單刀從軍抵禦外敵，立誓從軍報國，不論功勳的雄心氣概。《樂府詩集》卷二十《唐凱樂歌辭》下列有〈破陣樂〉、〈應聖期〉、〈賀聖歡〉與〈君臣同慶樂〉四首，其中〈破陣樂〉一首，如下：

　　　　受律辭元首，相將討叛臣。

　　　　咸歌破陣樂，共賞太平人。[15]

　　　　（佚名〈破陣樂〉）

　　這首詩歌的背景是描寫唐時命將出征，慶賀將軍立大功、獻俘馘的詩歌。《樂府詩集》此題下記載：「太宗平東

　　絕句》屬蓋嘉運『編入樂府詞十四首』」；其餘二首為校勘說明，頁1561、1393。

[15] （宋）郭茂倩著：《樂府詩集》卷二十，頁302。

都，破宋金剛，其後蘇定方執賀魯，李勣平高麗，皆備軍容凱樂以入。」[16]而且，以當時樂制的形式，採以凱樂鐃吹二部，樂器有笛、篳篥、簫、笳、鐃、鼓，歌七種來演奏。此外，敦煌歌辭另有哥舒翰（？-757）的〈破陣樂〉詩，如下：

> 西戎最沐恩深，犬羊違背生心。
> 神將驅兵出塞，橫行海畔生擒。
> 石堡巖高萬丈，鵰窠霞外千尋。
> 一唱盡屬唐國，將知應合天心。
> （哥舒翰〈破陣樂〉）[17]

《新唐書・哥舒翰列傳》有言，哥氏為突騎之後，其人勤習武、讀漢書，為唐將領所用。其中「吐蕃盜邊，哥氏於苦拔海持半段槍迎擊」的論述，更是展現他英勇的一面。詩中的「石堡」是指「石堡城」，此地由於形勢險要，正為吐蕃與唐二國兵家必爭之重地。《舊唐書》曾記載「石堡城」戰役：「十七年二月……甲寅，禮部尚書、信安王禕帥眾攻拔吐蕃石堡城。」[18]「六月……隴右節度使哥舒翰攻吐蕃石堡城，拔之。」[19]前為開元十七年（729）時，後一次則為

中國音樂名曲

147

[16] （宋）郭茂倩著：《樂府詩集》卷二十，頁301-302。
[17] 任半塘編著：《敦煌歌辭總編》卷二，頁432。
[18] （後晉）劉昫著，楊家駱主編：《新校本舊唐書附索引》卷八〈本紀第八・玄宗上・開元十七年〉，頁193。
[19] （後晉）劉昫著，楊家駱主編：《新校本舊唐書附索引》卷九〈本

天寶六年（747）由哥舒翰領軍突襲之。整首詩氣勢磅礡，主要闡釋驅兵勇猛作戰，期待天下歸心的局面。

〈秦王破陣樂〉是天寶十三載（754）時的曲名，此曲分入太簇商（時號大食調）、林鐘商（時號小食調）、黃鐘商（時號越調）、中呂商（時號雙調）、南呂商（時號水調）。[20]其音調是在漢族清樂的基礎上，加入龜茲樂的音樂元素組合而成的。[21]譯譜除有葉棟之外，何昌林亦曾根據唐代宗大曆八年（733）唐朝樂工石大娘傳譜的《五弦譜》中，七首曲譜之一的〈秦王破陣樂〉和唐高祖武德三年（620）的歌詞譯成詞曲組合稿。孫繼南、周柱銓所主編的《中國音樂通史簡編》便稱何氏的譯譜為「一首在漢族音調基礎上，又『雜有龜茲之聲』的著名作品」。[22]至今在日本有九種傳譜，包括《五弦琵琶譜·秦王破陣樂》、《三五要錄·秦王破陣樂》琵琶譜、《仁智要錄·秦王破陣樂》箏譜、《三五要錄·皇帝破陣樂》、《三五要錄·散手破陣樂》、《鳳笙譜呂卷·秦王破陣樂》笙譜、《中原蘆聲抄·秦王（皇）》篳篥譜、《龍笛要錄·秦王破陣樂》笛譜與《三五中錄·秦王破陣樂》琵琶譜。[23]王昆吾著《隋唐五代

　　紀第九·玄宗下·天寶八年〉，頁223。
[20]　（宋）王溥著：《唐會要》卷三十三〈諸樂〉，頁718-720。
[21]　黃敏學編著：《中國音樂文化與作品賞析》（合肥：合肥工業大學出版社，2007年9月），頁117。
[22]　孫繼南、周柱銓主編：《中國音樂通史簡編》，頁82-84。
[23]　陳四海著：〈從《秦王破陣樂》談音樂的傳播與傳承〉，《中國音樂》3期（2000年），頁30。

燕樂雜言歌辭研究》提及：「日本《陽明文庫》並存有〈秦王破陣樂〉五弦譜，143字，有反覆記號，有『第二換頭』記號，實為《破陣樂》的一個摘遍曲。」[24]

今葉棟的譯譜，第一行為五弦琵琶譜，第二行為人聲演唱，除了第十二小節的「平人」，第十五小節的「破」，第十六小節的「樂」，第二十小節的「相」，第三十一小節的「樂」，器樂演奏與人聲演唱略有節奏或和弦的變化外，二者旋律皆呈現完全一度與完全八度行進，為「支音複聲」的表現。全首節拍以2/4拍演奏，樂調屬為大食調，《羯鼓錄》列為太簇商[25]。歌辭以四絕詩「受律辭元首，相將討叛臣。咸歌破陣樂，共賞太平人。太平人。秦王破陣樂，受律辭元首，相將討叛臣。咸歌破陣樂，共賞太平人。太平人。秦王破陣樂，受律辭元首，相將討叛臣。咸歌破陣樂，共賞太平人。太平人。秦王破陣樂，受律辭元首，相將討叛臣。咸歌破陣樂，共賞太平人。太平人。秦王破陣樂。」演唱，歌辭中詩歌末句的「太平人」，以三拍的節奏「太平人」反覆演唱作「和聲」，且加上「秦王破陣樂」的「和聲」，進而銜接二次的「受律辭元首」四絕。從樂曲來看，整首曲調反覆一次，樂曲若不反覆，它的整首旋律看來，並無明顯的重覆性，而且，樂曲各小節的每個節拍節奏鮮明而有力，因

[24] 王昆吾著：《隋唐五代燕樂雜言歌辭研究》，頁146。
[25] （宋）南卓著：《羯鼓錄》卷三十三〈諸宮曲〉（北京：中華書局，1974年），頁23。

此，歌辭即使重覆，旋律與節奏的表現則不相同。

　　從歌辭來看，四絕詩則全首重覆四次，內容主要呈現破陣樂的恢宏氣勢，以及慷慨激昂的魄力。樂曲與歌辭二者結合後，所欲傳達的也是戰士兵將的威武與氣魄，其鮮明的節奏就彷彿是軍隊的陣勢排列，明朗的旋律又是表現兵將們威武而恢宏的氣概，歌辭的和聲則是堅定的回應，歌辭的反覆是軍隊列隊歌唱齊一的呈現。葉棟〈唐代音樂與古譜譯讀〉亦提及：「《五弦琴譜》中的這首琵琶曲調，雖難說能再現當年歌舞的氣勢，但音樂仍具有堅定昂揚的氣質。又，若填入唐佚名的五言四句二十字及其和聲五字的同名詩，則整首詩疊唱，並將末句之末三字『太平人』疊唱後接五字和聲『秦王破陣樂』，在音樂上形成前後兩段，十個樂句的旋律各不相同，相當於曲式學中的無再現的兩段體。」[26]

[26] 葉棟著：〈唐代音樂與古譜譯讀〉，《唐樂古譜譯讀》，頁70。

霓裳羽衣曲

〈霓裳羽衣曲〉是首唐代的樂曲，此曲與〈婆羅門〉相關，其淵源與詩歌內容[1]，詳述如下：

一、〈婆羅門〉與〈霓裳羽衣〉的關係

關於〈婆羅門〉[2]與〈霓裳羽衣〉之間的關係。《唐會

1　參見張窈慈著：《唐聲詩及其樂譜研究》，編入「古典詩歌研究匯刊」第十二輯第二冊第七章〈從《仁智要錄》與《五弦琵琶譜》論唐代法曲和樂譜──以〈王昭君〉與〈婆羅門〉為例〉（台北：花木蘭文化出版社，2012年9月）。

2　關於「婆羅門」，各典籍對其詞義各有不同的解釋，唐玄奘《大唐西域記》卷二，提及：「印度種姓、族類群分，而婆羅門特為清貴。從其雅稱，傳以成俗。無云經界之別，總謂婆羅門國焉。」唐慧琳《一切經音義》三釋「婆羅門」：「此言訛略也。應云：『婆羅賀磨拏』。此美云：『承習梵天法者，其人種類自云：從梵天口生四姓中勝，故獨取梵名唯五天竺有諸國，即無經中梵志亦此名也。』」關於〈婆羅門〉一詩，任氏以為，是玄宗開元間〈婆羅門〉大曲的一遍，此三字為梵語譯音，淨聖清貴的意思。《樂府詩集》卷八十，載有〈婆羅門〉詩一首，如下：「迴樂峰前沙似雪，受降城外月如霜。不知何處吹蘆管，一夜征人盡望鄉。」此詩題下標明《樂苑》曰：「〈婆羅門〉，商調曲。開元中，西涼府節度楊敬述進。」其後註解此詩為李益（A.D.約755-？）〈夜上受降城聞笛〉，而《全唐詩》卷二百八十三內確實載有李益〈夜上受降城聞笛〉一首。內容描寫夜裡於受降城外聽聞笛聲的情景。《新唐書‧李益列傳》：「李益……於詩尤所長。……一篇成，樂工爭以賂求取之，被聲歌，供奉天子。至〈征人〉、〈早行〉等篇，天下皆施之圖繪。」任半塘以為，李益此辭，一稱〈征人歌〉（取末句辭意），教坊與民間皆取之，一時傳

要》卷三十三提及，〈婆羅門〉改為〈霓裳羽衣〉。[3]《教坊記箋訂》言及，〈婆羅門〉是佛曲，〈霓裳〉是道曲。此〈霓裳羽衣〉既由〈婆羅門〉改名，可知其並非法曲〈霓裳〉，二者為同名異曲。[4]又〈霓裳〉應為〈霓裳羽衣曲〉之簡稱。[5]因此，這段意謂著〈霓裳〉本為「法曲」，此「法曲」〈霓裳〉（即〈霓裳羽衣曲〉），與〈婆羅門〉或〈霓裳羽衣〉是不相同的，〈霓裳羽衣〉應由〈婆羅門〉而來，〈霓裳〉則是〈霓裳羽衣曲〉的簡稱。《樂府詩集》卷五十六載有王建（847-918）〈霓裳辭〉七言絕句十首，一曰〈霓裳羽衣曲〉。如下：

弟子部中留一色，聽風聽水作〈霓裳〉。

散聲未足重來授，直到祗前見上皇。

中管五弦初半曲，遙教合上隔簾聽。

一聲聲向天頭落，效得仙人夜唱經。

自直梨園得出稀，更番上曲不教歸。

一時跪拜〈霓裳〉徹，立地階前賜紫衣。

旋翻新譜聲初足，除卻梨園未教人。

宣與書家分手寫，中官走馬賜功臣。

唱甚遍，且有施之圖畫者。唯李益詩或唐詩之題〈征人歌〉者尚有在，則不必皆為〈婆羅門〉之辭。

3　（宋）王溥著：《唐會要》卷三十三〈諸樂〉，頁720。
4　（唐）崔令欽著，任半塘箋訂：《教坊記箋訂》，頁103。
5　（唐）崔令欽著，任半塘箋訂：《教坊記箋訂》，頁156。

伴教〈霓裳〉有貴妃，從初直到曲成時。

日長耳裡聞聲熟，拍數分毫錯總知。

弦索擬擬隔綵雲，五更初發一山聞。

武皇自送西王母，新換〈霓裳〉月色裙。

敕賜宮人澡浴回，遙看美女院門開。

一山星月〈霓裳〉動，好字先從殿裡來。

傳呼法部按〈霓裳〉，新得承恩別作行。

應是貴妃樓看，內人舁下綵羅箱。

朝元閣上山風起，夜聽〈霓裳〉玉露寒。

宮女月中更替立，黃金梯滑並行難。

知向華清年月滿，山頭山底種長生。

去時留下〈霓裳曲〉，總是離宮別館聲。[6]

　　而且，此詩題下先後引有《唐逸史》與《樂苑》二段文字，依據上述二書引文，主要論述玄宗因嚮往神仙前往月宮見到仙女的神話，仙女們穿著白色霓衣於庭院裡歌舞，玄宗曉其音律便莫記音調，召樂工依其音調譜寫〈霓裳羽衣曲〉。而且，〈霓裳羽衣曲〉是玄宗根據河西節度使楊敬述所獻〈婆羅門〉曲加工改編而成，帶有「法曲」風格。

　　《樂府詩集》〈霓裳辭〉的這十首內容：其一，描寫樂人於大山間傾聽風和水聲，感興製樂的情形；其二，方

[6]　（宋）郭茂倩著：《樂府詩集》卷五十六，頁817。（清）彭定求等編：《全唐詩》（增訂本）卷十三百〇一，頁3418-3419。

才演出一半的樂曲，其樂聲遙傳遠方，彷彿是一聲聲的仙樂從天上落下來一般；其三，論述君王召請臣子至殿庭，且賜予紫衣；其四，樂譜方才譜寫完成，除了梨園的樂工之外，未將其教予其他人來演奏。但因其樂曲動聽，因此引起書家分手傳抄，官吏們紛相傳抄賞賜功臣的盛況，越來越普遍；其五，描寫玄宗與樂工們譜寫樂曲時，貴妃在身旁陪伴，直到樂曲完成時，其樂早已耳熟能詳，就連拍數分毫的錯誤亦能分辨；其六，此為想像乘雲於天際與山地之間遨遊的情況；其七，描寫皇帝傳喚舞伎們上殿裡舞蹈〈霓裳〉，頗受歡迎的情況；其八，描述臣下以法曲〈霓裳〉作為感謝皇帝的恩德賜予；其九，夜晚的宮裡，隱隱流傳著〈霓裳〉樂聲，但此時非正表演著大型的歌舞劇，而只是幾位宮女們輪流守著寒樓中；其十，描寫為貴妃所建造的「華清池」，亦流傳著〈霓裳〉的樂聲。此外，王昆吾先生《隋唐五代燕樂雜言歌辭研究》所錄的陳叚〈霓裳羽衣歌〉一首：「聖功成兮至樂修，大道叶兮皇風流。願揣伴於竹帛，贊玄化於鴻休。」[7]，經筆者檢視詩集各書，卻不見其載於《樂府詩集》、《全唐詩》與《敦煌歌辭總編》之中。

[7]　王昆吾著：《隋唐五代燕樂雜言歌辭研究》，頁1232。

二、〈霓裳羽衣曲〉的特色

　　王灼《碧雞漫志》卷三，亦提及〈霓裳羽衣曲〉的
由來：「〈霓裳羽衣曲〉，說者多異。予斷之曰：西涼創
作，明皇潤色，又為易美名。其他飾以神怪者，皆不足信
也。……」[8]王氏所言，概言之有三說：第一，為西涼進
獻；第二，為玄宗創作；第三，玄宗據〈婆羅門〉而改編而
成。前述一段文字，王氏主要陳述〈霓裳羽衣曲〉是西涼樂
人創作的樂曲，再經明皇潤色後，換一個名字後所產生的，
也就是這部是由唐玄宗所改編而成的。王安潮先生〈〈霓裳
羽衣曲〉考〉提及：「李隆基獲〈婆羅門〉，加以潤色並製
詞，創製成了這首梨園名曲。天寶十三年（754），他又易
曲名為〈霓裳羽衣曲〉。文人的記述多有誇大浮遊之衍展，
但唐玄宗親自監督並積極參與到這一大曲的創作是確鑿可信
的，他是〈霓裳羽衣曲〉的主要作者，其中當然還有其他
樂人的參與，但在古代大都有將之全記在帝王名頭上的習
慣，今人在理解上要清楚這一點。」[9]袁綉柏、曾智安所著
的《近代曲辭研究》以為，《樂府詩集》的創作與獻納時間
必須略作辨正，二人提到「《樂府詩集》所引文獻中，已有

[8] （宋）王灼著：《碧雞漫志》卷三（台北：廣文書局，1971年9
　　月），頁13。
[9] 王安潮著：〈〈霓裳羽衣曲〉考〉，《浙江藝術職業學院學報》5
　　卷4期（2007年12月），頁43。

將其繫之於開元二十九年（741）中秋者，此實誤。」且以岳珍《碧雞漫志》〈霓裳羽衣曲〉條出的「校記」為例，岳氏提及，「根據蘇鶚的〈令薛納等與九姓共伐默啜制〉和《資治通鑑》指出，指出楊敬述為河西節度使，在玄宗開元四年（716）正月二日王建。至開元九年（722）王建，其職務被郭知運取代。」再以《新舊唐書》為證，歸納出楊敬述獻〈婆羅門〉的時間，應該在開元四年（717）至開元八年（721）之間。[10]至此可見得，後人所考證進獻〈婆羅門〉更為確切的時間。

再者，陳暘《樂書》提及〈婆羅門〉舞蹈與衣著的樣貌：「婆羅門舞，衣緋紫色衣，執錫鐶杖。唐太和（827-835）初，有康遒、米禾稼、米萬槌，後有李百媚、曹觸新、石寶山，皆善弄〈婆羅門〉者也。後改為〈霓裳羽衣〉矣。其曲開元（713-741）中西涼府節度楊敬述所進也。」[11]又《舊唐書·音樂志》：「睿宗（684-690）時，婆羅門獻樂，舞人倒行，而以足舞於極銛刀鋒，倒植於地，低目就刃，以歷臉中，又植於背下，吹篳篥者立其腹上，終曲而亦無傷。又伏伸其手，兩人躡之，旋身遶手，百轉無已。」[12]

[10] 袁綉柏、曾智安著：《近代曲辭研究》，頁95。

[11] （宋）陳暘著：《樂書》卷一百八十四，《景印文淵閣四庫全書·經部二〇五·樂類》冊211（台北：商務印書館，1983年），頁829。

[12] （後晉）劉昫著，楊家駱主編：《新校本舊唐書附索引》卷二十九〈志第九·音樂二·散樂〉，頁1073。

《新唐書・音樂志》：「睿宗（684-690）時，婆羅門國獻人倒行以足舞，仰植銛刀，俯身就鋒，歷臉下，復植於背，觱篥者立腹上，終曲而不傷。又伏伸其手，二人躡之，周旋百轉。開元初，其樂猶與四夷樂同列。」[13]關於音樂的部分，《舊唐書・音樂志》：「婆羅門樂，與四夷同列。婆羅門樂用漆篳篥二，齊鼓一。」[14]根據上述四引文，筆者整理其內容重點如下：〈婆羅門〉的「舞蹈」為執錫鐶杖，舞人倒行，仰植銛刀，俯身就鋒，臉下，復植於背。又伏伸其手，二人躡之，周旋百轉。「衣著」上則為衣緋紫色衣。「音樂」的部分，與四夷同列，採用漆篳篥二，齊鼓一演奏。舞蹈行進中，曾以觱篥者立腹上來演出。

三、〈霓裳羽衣曲〉的內容

關於白居易〈寄元微之霓裳羽衣曲歌〉，原詩如下：

我昔元和侍憲皇，曾陪內宴宴昭陽。千歌百舞不可數，就中最愛〈霓裳〉舞。……虹裳霞帔步搖冠，鈿瓔纍纍佩珊珊。娉婷似不任羅綺，顧聽樂懸行復止。磬簫箏笛遞相攙，擊擫彈吹聲邐迤。散序六奏未動

[13] （宋）歐陽修、宋祁著，楊家駱主編：《新校本新唐書附索引》卷二十二〈列傳第十二・禮樂十二〉，頁479-480。

[14] （後晉）劉昫著，楊家駱主編：《新校本舊唐書附索引》卷二十九〈志第九・音樂二・散樂〉，頁1073。

衣，陽臺宿雲慵不飛。中序擘騞初入拍，秋竹竿裂春冰拆。飄然轉旋迴雪輕，嫣然縱送遊龍驚。小垂手後柳無力，斜曳裾時雲欲生。煙蛾斂略不勝態，風袖低昂如有情。上元點鬟招萼綠，王母揮袂別飛瓊。繁音急節十二遍，跳珠撼玉何鏗錚。翔鸞舞了卻收翅，唳鶴曲終長引聲。……。由來能事皆有主，楊氏創聲君造譜。[15]

《碧雞漫志》卷三，提及「白樂天〈和元微之霓裳羽衣曲歌〉云：『由來能事各有主，楊氏創聲君造譜。』自注云：『開元中，西涼節度使楊敬述造。』鄭愚《津陽門詩》注亦稱西涼府都督楊敬述。予又考《唐史‧突厥傳》，楊敬述為暾煌谷所敗，白衣檢校涼州事。鄭愚之說是也。」[16] 又樂天〈和元微之霓裳羽衣曲歌〉云：「磬簫箏笛遞相攙，擊撼彈吹聲邐迤。」注云：「凡法曲之初，眾樂不齊，惟金石絲竹次第發聲，霓裳序初亦復如此。」又云：「散序六奏未動衣，陽臺宿雲慵不飛。」注云：「散序六遍無拍，故不舞。」又云：「中序擘騞初入拍，秋竹竿裂春冰拆。」注云：「中序始有拍，亦名拍序。」又云：「繁音急節十二遍，跳珠撼玉何鏗錚。」注云：「〈霓裳〉十二遍而曲

[15] （清）彭定求等編：《全唐詩》（增訂本）卷四百四十四，頁4991-4992。

[16] （宋）王灼著：《碧雞漫志》卷三，頁18-19。

終。」又云：「翔鸞舞了卻收翅，唳鶴曲終長引聲。」注云：「凡曲將畢，皆聲拍促速，惟〈霓裳〉之末，長引一聲也。」[17]

此詩開頭四句先提及白居易侍奉憲宗皇帝於元和（806-820）年間，曾在宮中參加廷宴，見過的宮廷歌舞不可勝數，其中最喜愛的是「霓裳羽衣舞」。再來的詩歌內容包含幾個重點，其一，先言及「舞女的衣著」部分，舞女們身著彩虹般的衣裳，頭戴鑲有珠子的飾冠；身上有許多瓔珞和玉珮，舞動時會發出清脆的聲響。舞女們的身形娉婷，好似不勝羅衣，傾聽舞曲行止有矩。輕盈旋轉的舞姿如回風飄雪，嫣然前行的步伐如遊龍矯捷。垂手時又如柳絲一般的嬌柔無力，舞裙斜飄時彷彿白雲升起。黛眉流盼說不盡的嬌美之態，舞袖迎風飄飛帶著萬種風情。就像是上元夫人招來了仙女蕚綠華，又彷彿是西王母揮袖送走了仙女許飛瓊。

其二，關於樂曲中的「演奏樂器」，白氏詩歌提及「磬簫箏笛遞相攙，擊擫彈吹聲邐迤」二句，其中「磬簫箏笛」與「擊擫彈吹」的部分，一般稱之為「擫笛吹簫」，在此詩句採「互易」的方式呈現，實為了「平仄」對文的結果；白氏詩中的「遞相攙」一語，《宋史》卷一百三十一載姜夔〈大樂議〉提及，當時樂工素質之低落有「同奏則動手不均，迭奏則發聲不屬」的情況，所謂「迭奏」就是次第發

[17]（清）彭定求等編：《全唐詩》（增訂本）卷四百四十四，頁4991。

聲，每個樂器層遞加入時，旋律必須「相屬」，也就是要綿密接續，音律則逐步相應。[18]因此，白氏的「磬簫箏笛遞相攙，擊撫彈吹聲邐迤。」便是說明了磬、簫、箏、笛等樂器相繼奏起，擊、撫、彈、吹等聲音悠長旖旎的情形。再者，白氏自注所稱「法曲之初，眾樂不齊，唯金石絲竹次第發聲」，亦提及由某項樂器先領先演奏，其他樂器再次第加入，《國語・周語下》曾記載伶州鳩對周景王云：「金石以動之，絲竹以行之。」[19]這是說明鐘磬之屬是固定音的樂器，金石「動」了之後，旋律就交給絲竹去進行，除了起始的引領作用外，也還有調校音準的作用。[20]

其三，「樂曲的結構」部分，依據詩歌的內容，可演奏「散序」六遍，舞女們的舞衣如陽臺峰上駐留的宿雲片片；「中序」的樂曲和入節拍，其聲如秋竹暴裂，如春冰化解；十二遍的曲破繁音急促而華麗，就像跳動的珠子敲擊玉片鏗鏘有聲。所謂「十二遍」是指曲破，曲破是變奏樂段，主題旋律以不同的節奏形式與旋法發展，到了入破後，節奏趨緊，速度亦逐漸加快。即蘇軾（1036-1101）〈哨遍・

[18] （元）脫脫著，楊家駱編：《新校本宋史并附編三種》卷一百三十一〈志第八十四・樂志六〉（台北：鼎文書局，1980年），頁3051。

[19] （吳）韋昭注：《國語》（附校刊札記）卷三〈周語下〉（北京：中華書局，1985年），頁43。

[20] 參見李時銘著：〈白居易〈琵琶行〉樂論之二——演奏技巧與音樂表現〉，《詩歌與音樂論稿》（台北：里仁書局，2004年8月20日初版），頁104-107。

春詞〉所言及的：「撥胡琴語，輕攏慢撚總伶俐。看緊約羅裙，急趣檀板，〈霓裳〉入破驚鴻起。」[21]最後詩歌再提出，舞曲結束後，就如飛翔的鸞鳳收斂彩翅，終曲的長鳴聲好像空中鶴唳一般。剛看此舞時驚心眩目，觀賞完了意猶未足。

至於白居易的〈霓裳羽衣歌〉注，王昆吾先生《隋唐五代燕樂雜言歌辭研究》整理其結構，如下：「一、散序六段（六遍），散板（無拍），由器樂獨奏（金石絲竹次第發聲）、輪奏，不舞，不歌；二、中序，有拍，亦名『拍序』，緩舞，似有歌；三、破，『繁音急節十二遍』，作快舞；四、結束『長引一聲』。白居易所描寫的是地方官妓的表演，未必與〈霓裳羽衣〉的教坊樂制全同。」[22]丘瓊蓀《法曲》也提到：「〈霓裳羽衣〉曲凡十二遍，前六遍為散序，無拍，第七遍為中序，至此始有拍而舞，謂之拍序，曲終則長引一聲。」[23]而且，丘氏又言：「〈霓裳〉一舞，天寶亂後即失傳，馮定重製者，已非舊時姿態。南唐昭惠后殘譜不言有舞，歐陽修《六一詩話》明明白白說有曲無舞。北宋教坊譜無舞，南宋內人亦有歌無舞，『廢而不傳』者，至此已四百多年了。可知〈霓裳羽衣〉，其舞法在天寶亂後即

[21]（宋）蘇軾著：《東坡詞》（北京：中國書店，1996年4月），頁71。
[22] 王昆吾著：《隋唐五代燕樂雜言歌辭研究》，頁157。
[23] 丘瓊蓀著：《法曲》，頁39。

散佚；其樂曲則曾延續了一個不很長的時期，而且所傳者都
非天寶當年的舊貌。」[24]「〈霓裳〉曲是以外族樂為藍本，
參酌中國樂曲而改制成功的法曲。」[25]上述王昆吾先生與丘
瓊蓀先生二人的主張，與白居易〈寄元微之霓裳羽衣曲歌〉
所描述的內容有所不同。因為，白氏的「繁音急節十二遍，
跳珠撼玉何鏗錚。」不可能是散序無拍的音樂，而是富有變
奏的樂段，且以不同的節奏形式表現主題旋律，加以發展，
到了入破後，速度也逐漸加快。王灼《碧雞漫志》卷三，也
提到：「〈霓裳羽衣曲〉，說者多異。」[26]又列舉歷來傳世
者對此曲的不同說法。因此，筆者由白詩、王氏與丘氏的整
理看來，概略可知〈霓裳羽衣〉中，「舞女的衣著」、「演
奏的樂器」與「樂曲的結構」等相關內容，及其所主張的異
與同。

[24] 丘瓊蓀著：《法曲》，頁41。
[25] 丘瓊蓀著：《法曲》，頁41。
[26] （宋）王灼著：《碧雞漫志》卷三，頁18。

王昭君

　　〈王昭君〉相關的文學體裁，自漢以後，無論詩歌、小說或民間俗文學，歷來多以此史實人物的事蹟作為唱誦與流傳的對象。[1]今探討其曲調淵源與詩歌內容，重點如下：

一、〈王昭君〉曲調的淵源

　　〈王昭君〉曲調，內容是詠漢元帝宮人王昭君遠嫁匈奴的事，另有〈王明君〉、〈明君詞〉、〈王昭君樂〉、〈昭君怨〉與〈明妃〉等別名，但不全為五言八句體。本來是漢代歌曲，晉代以後作為舞曲及琴曲。到了唐代則作吳聲歌曲，玄宗開元、天寶年間入「法曲」。[2]關也維《唐代音樂史》提及，唐代所傳的〈昭君〉，是從江南傳到北方的，前述的同名作品，有些屬於異曲同名者，另有一些則屬於訛變所致。由於古代琴譜還不完善，尤其在打譜過程中，還帶

1　參見張窈慈著：《唐聲詩及其樂譜研究》，編入「古典詩歌研究匯刊」第十二輯第二冊第七章〈從《仁智要錄》與《五弦琵琶譜》論唐代法曲和樂譜——以〈王昭君〉與〈婆羅門〉為例〉（台北：花木蘭文化出版社，2012年9月）。

2　任半塘著：《唐聲詩》（下編），頁187。葉棟著：〈唐代音樂與古譜譯讀〉，《唐樂古譜譯讀》，頁119。

有不同程度的加工改編成份，因此各派琴家對所傳的〈王昭君〉，曲調不盡相同，曲名也有變易。[3]關於「王昭君」的故事，《漢書・匈奴傳》與《後漢書・南匈奴列傳》分別記載其生平，主要說明了王昭君在漢元帝（B.C.49-33）時，以良家子的身份被選入宮作宮女。她相貌出眾，品格高尚，不以其他手段來謀求皇帝的寵愛，但也因此「入宮數歲，不得見御，積悲怨」。後來，匈奴呼韓邪單于來朝請求和親，昭君的美貌這時候才受到眾人的注意，皇帝原本有意留下她，但基於誠信，便將其送予匈奴。呼韓邪單于（B.C.?-31）封昭君為「寧胡閼氏」，二人育有一子，名為「伊屠智牙師」，後為「右日逐王」。呼韓邪過世後，昭君欲歸漢，漢成帝命其「從胡俗」，再嫁呼韓邪單于之子「復株累若鞮單于」（生卒不詳），育有二女，長女為「須卜居次」，次女為「當於居次」。王昭君死後，葬於胡地，《遼史・地理志》記載其墓為「青冢」。[4]

關於唐代以「王昭君」為主題的詩歌，曾有多位詩人撰寫。《樂苑》衍錄卷一：「王昭君亦曰王嬙，亦曰王明君。」其註提出「若以為延壽畫圖之說則委巷之談，流入風

[3] 關也維著：《唐代音樂史》（北京：中央民族大學出版社，2006年5月），頁110。

[4] （元）脫脫等著，楊家駱主編：《新校本遼史》卷四十一〈志第十一・地理志五・西京道・豐州〉（台北：鼎文書局，1980年），頁508。

騷人口中，故供其賦詠，至今不絕。」[5]《樂府詩集》卷二十九「相和歌辭」與卷五十九「琴曲歌辭」，分別錄有〈王昭君〉詩歌數首，其詩的前註載有《唐書・樂志》、《西京雜記》、《古今樂錄》、王僧虔《技錄》、謝希逸《琴論》、《琴集》與《樂府解題》之說，無不是為《漢書・匈奴傳》與《後漢書・南匈奴列傳》二正史所記載的「王昭君」，再多加補充說明。張文德所著的《王昭君故事的傳承與嬗變》中，提及《漢書》是有關王昭君最早的信史，班固去古未遠，對王昭君的描述應當說是最接近史實，最權威，也最可信從。所以，如果《後漢書》與《漢書》有牴觸之處，自當以《漢書》為準，而不應以《後漢書》作為依據。[6]根據前述所言，張氏之說，可以採信。而且，還提到王昭君的生卒年，史無確語，文獻不足徵；有關王昭君的族屬、籍貫，更是眾說紛紜；其父母的情況，亦無史無徵，不便妄測；王昭君到達匈奴後，生兒育女則從胡俗；其昭君台遺址，經考古證實為現今的湖北興山縣，而非湖北秭歸縣，因此，此地發現了許多六朝以來的斷碑殘磚。[7]又張高評〈王昭君形象之流變與唐宋詩之異同——北宋詩之傳承與開拓〉一文提及，昭君形象大抵來自三個系統：一為《漢

[5] （明）梅鼎祚著：《樂苑》，載於《景印文淵閣四庫全書・史部九・地理類》冊1395，頁553。
[6] 張文德著：《王昭君故事的傳承與嬗變》（上海：學林出版社，2008年12月），頁24。
[7] 張文德著：《王昭君故事的傳承與嬗變》，頁25、26、28。

書》、《後漢書》；二為《西京雜記》；三為《琴操》。其中尤以《西京雜記》最為廣遠昌盛。[8]其實王昭君故事的形成，唐以前可歸納為五大系統：一則《漢書‧元帝紀》、《漢書‧匈奴傳》；二則范曄《後漢書‧南匈奴傳》；三則蔡邕《琴操》；四則東晉石崇〈王明君辭‧並序〉；五則東晉葛洪《西京雜記》。前述的《後漢書‧南匈奴傳》較《漢書》的記載，昭君和番的情節更為詳盡，且蔡邕《琴操》中和親的結局是不願再嫁作閼氏，這倒是在唐聲詩中未繼承的內容，而《西京雜記》又較《漢書》與《後漢書》的內容，更加精彩，成為唐代詩歌中，昭君形象的主要基礎。

　　另外，《樂府詩集》卷二十九「相和歌辭」與卷五十九「琴曲歌辭」題下的引文，皆曾提及「王嬙，字昭君，又曰明君」之論述。漢魏時期時，因王嬙字昭君，故通稱王昭君。到晉代由於避晉文帝司馬昭名諱，改稱王昭君，或稱明

8　張高評著：〈王昭君形象之流變與唐宋詩之異同——北宋詩之傳承與開拓〉，《中央研究院中國文哲研究刊》17期（2000），頁488。張高評著：〈〈明妃曲〉之同題競作與宋詩之創意研發——以王昭君之「悲怨不幸與琵琶傳恨」為例〉，《中國學術年刊》29期（2007），再言道：「昭君和親的故事，載存於班固（32-92）《漢書》者，最為原始濫觴；其次，則《樂府詩集》所載蔡邕（133-192）《琴操》，敘述另類，情節獨特；其次，東晉石崇（249-300）〈王明君辭并序〉，誤讀歷史，移花接木；其次，則號稱葛洪（283-363）所撰《西京雜記》，踵事增華，秀異可觀；最其後，則劉宋范曄（398-446）《後漢書》所敘，情節完整，將昭君美麗形象具體化、生動化。」此文依前述各類史籍記載，加以排序且依次闡述，頁87。張高評著：〈王昭君和親主題之異化與深化——以《全宋詩》為例〉，《中國文學學報》1期（2010），再提及「王昭君故事的五個系統」頁103-105。

君；南北朝時期，王昭君與王明君同時並稱，而以稱明君者尤多。這樣的情況，到了唐宋時期後，較魏晉時更為盛行。由於唐宋詩詞中，「明君」的稱謂盛行，遼金元亦承傳不違，到了元代馬致遠的雜劇《漢宮秋》更明確的讓漢元帝封王昭君為西宮「明妃」。[9]以上即為「明君」歷代沿用的情況。

　　再者，李曉明《唐詩歷史觀念研究》，陳建華〈繼承、拓展、創新——評唐代的詠王昭君詩〉一文，亦言及唐代昭君詩歌的內容中，所涵括的觀點。[10]在此筆者也歸納唐代「王昭君」曲調的聲詩，或依其內容，或依其形式，或依其組合等，列為以下四類：

[9] 張文德著：《王昭君故事的傳承與嬗變》，頁95-96。

[10] 李曉明著：〈第三章 昭君詩片論〉，《唐詩歷史觀念研究》提及唐代昭君詩的研究，李氏將和親的觀點分為三種，第一，持肯定和贊成態度的；第二，持否定和反對態度的；第三，介於兩者之間或前後態度有變化的。其中還包括對歷史和現實的態度，肯定或否定是針對歷史的、贊成或反對是針對現實的。再者，李氏再由唐詩人詠史的作法，說明幾項重點：其一，對自己與昭君性格和命運的比附；其二，昭君與君王；其三，借昭君話題說明對人生價值的認識，其四，價值觀的判斷。最後，再談昭君議題的繼承與傳承，其內容包括：其一，昭君故實與增益；其二，話題的繼承；其三，話題的增益；其四，話題的並行；其五，話題的傳承。（北京：人民出版社，2009年3月），頁126-165。陳建華著：〈繼承、拓展、創新——評唐代的詠王昭君詩〉，《齊齊哈爾大學學報》6期（1999年），頁30-32。便言及唐以前「王昭君」相關的詩歌，概括有三個內容：第一，感嘆歲月易老，人生無常；第二，嘆畫師的無情和明妃色相誤身，以致薄命紅顏；第三，寫昭君在胡地的生活和對漢宮及故鄉追憶的情恨。再舉例說明唐詩人此類詩作的繼承、拓展與創新之處，其一，描寫對「和親」政策的態度；其二，指斥君主的軟弱無力和謀臣猛將尸位素餐；其三，指出和親的後果；其四，借明妃自況，抒自身之情恨。

二、胡地與漢室的對比

「胡地」與「漢室」對比的詩作，內容不乏從史實的詠懷與人性的自然流露來吟詠王昭君為歷史的貢獻。歷史學家許倬雲提及：「胡漢對抗，中國以和親與戰爭的兩手策略，對付匈奴，和親時的交往，雙方必有一些因接觸而轉換的人群。」[11] 又言道：「唐代中國的四周，固然有服從中國的國家，也有不少國家，獨立於『大唐秩序』之外。……（國外各族）與唐代中國相比，漢代中國除了必須面對匈奴，幾乎沒有可以平起平坐的鄰國……，唐代中國已身在列國體制的國際社會之中，不能再自居為天下之中，更不能自以為中國即是『天下』。」[12] 依此來分別「國內外的分際」，下列詩歌中的「胡地」可視為「國外」，「漢室」則視為「國內」。筆者首先列舉唐人描寫「昭君離漢」的詩作，如下：

> 合殿恩中絕，交河使漸稀。
>
> 肝腸辭玉輦，形影向金微。
>
> 漢宮草應綠，胡庭沙正飛。

[11] 許倬雲著：〈族群「主」與「客」的轉化〉，《我者與他者：中國歷史上的內外分際》（台北：時報文化出版社，2009年10月），頁83。

[12] 許倬雲著：〈唐代的中國〉，《我者與他者：中國歷史上的內外分際》，頁98-99。

願逐三秋雁，年年一度歸。

（盧照鄰〈王昭君〉）[13]

漢國明妃去不還，馬馱弦管向陰山。

匣中縱有菱花鏡，羞對單于照舊顏。

（楊凌〈明妃怨〉）[14]

　　盧照鄰的詩作，是由昭君離別漢宮，與進入胡人國度
的對比，描寫昭君二地生活的差異，作者最後則以「願逐三
秋雁」與「年年一度歸」，闡釋心仍歸漢的最終期待。楊凌
詩作，先提起明妃離漢的情景，再提及她不願離漢的無奈心
情。又如：

自古無和親，貽災到妾身。

胡風嘶去馬，漢月弔行輪。

衣薄狼山雪，妝成虜塞春。

回看父母國，生死畢胡塵。

（梁氏瓊〈昭君怨〉）[15]

[13]　（宋）郭茂倩著：《樂府詩集》卷二十九，頁428。（清）彭定求等
　　　編：《全唐詩》（增訂本）卷十九，頁209。王崑吾、任半塘編著：
　　　《隋唐五代燕樂雜言歌辭集》（下），附有校勘說明，頁1364。

[14]　（宋）郭茂倩著：《樂府詩集》卷五十九，頁855。（清）彭定求
　　　等編：《全唐詩》（增訂本）卷二九一，頁3303。

[15]　（宋）郭茂倩著：《樂府詩集》卷五十九，頁855。（清）彭定求
　　　等編：《全唐詩》（增訂本）卷二十三，頁297。

昭君拂玉鞍，上馬啼紅頰。

今日漢宮人，明朝胡地妾。

（劉長卿〈王昭君〉）[16]

跨鞍今永訣，垂淚別親賓。

漢地行將遠，胡關逐望新。

交河擁塞路，隴首按沙塵。

唯有孤明月，猶能遠送人。

（陳昭〈王昭君〉）[17]

　　梁氏瓊一詩，同以「妾」字指稱「王昭君」，又「父母國」所指為「漢宮」。詩歌中且以「胡風」與「漢月」，「狼山雪」與「虜塞春」，「父母國」與「畢胡塵」作二地的對比。劉長卿的絕句詩，寫作方式與盧氏相仿之處，在於「玉鞍」與「上馬」，「漢宮」與「胡地」，「今日」與「明朝」的對比，說明昭君離開朝廷，身處胡地的遭遇與差異處。陳昭的詩作，在二地的對比描述中，又加入了更為強烈的個人情感。盧照鄰的「肝腸」與「願逐」，到了陳昭則轉為「永訣」、「垂淚」與「唯有孤明月」，因此，此詩更

[16] （宋）郭茂倩著：《樂府詩集》卷二十九，頁430。
[17] （宋）郭茂倩著：《樂府詩集》卷二十九，頁434。（清）彭定求等編：《全唐詩》（增訂本）卷十九，頁213。

是凸顯出無奈、傷心與孤獨的傷感之情。

　　　非君惜鸞殿，非妾妒蛾眉。

　　　薄命由驕虜，無情是畫師。

　　　嫁來胡地惡，不並漢宮時。

　　　心苦無聊賴，何堪上馬辭。

　　　（沈佺期〈王昭君〉或宋之問〈王昭君〉）[18]

　　　圖畫失天真，容華坐誤人。

　　　君恩不可再，妾命在和親。

　　　淚點關山月，衣銷邊塞塵。

　　　一聞陽鳥至，思絕漢宮春。

　　　（梁獻〈王昭君〉）[19]

　　　毛延壽畫欲通神，忍為黃金不為人。

　　　馬上琵琶行萬里，漢宮長有隔生春。

　　　（李商隱〈王昭君〉）[20]

18　（宋）郭茂倩著：《樂府詩集》卷二十九，頁428。（清）彭定求
　　等編：《全唐詩》（增訂本）卷十九、九十六，頁210、1030。及
　　（清）彭定求等編：《全唐詩》（增訂本）卷五十二，頁646。王
　　昆吾、任半塘編著：《隋唐五代燕樂雜言歌辭集》（下），附有校
　　勘說明，頁1371-1372。

19　（宋）郭茂倩著：《樂府詩集》卷二十九，頁428。（清）彭定求
　　等編：《全唐詩》（增訂本）卷十九，頁210。王昆吾、任半塘編
　　著：《隋唐五代燕樂雜言歌辭集》（上），頁204。

20　（宋）郭茂倩著：《樂府詩集》卷二十九，頁431。（清）彭定求

自倚嬋娟望主恩，誰知美惡忽相翻。

黃金不買漢宮貌，青冢空埋胡地魂。

（僧皎然〈王昭君〉）[21]

漢宮若遠近，路在沙塞上。

到死不得歸，何人共南望。

（戴叔倫〈王昭君〉）[22]

北望單于日半斜，明君馬上泣胡沙。

一雙淚滴黃河水，應得東流入漢家。

（王偓〈王昭君〉）[23]

　　沈佺期或宋之問，梁獻與李商隱詩歌，皆提及漢宮內無情的畫師，使得昭君不受帝王的寵愛，胡地的生活終究不比漢宮，就此任其嫁入胡地，以雙方和親的政策，作為維持邊境安寧的政治手段。而且，李商隱詩歌中的「馬上琵琶」，是以琵琶寫怨，恰與杜甫七律的〈詠懷古跡〉五首之三：

　　等編：《全唐詩》（增訂本）卷十九、五百四十，頁212、6263。
王昆吾、任半塘編著：《隋唐五代燕樂雜言歌辭集》（下），附有校勘說明，頁1588。
[21]　（宋）郭茂倩著：《樂府詩集》卷二十九，頁431。（清）彭定求等編：《全唐詩》（增訂本）卷十九，頁212。
[22]　（宋）郭茂倩著：《樂府詩集》卷二十九，頁434。
[23]　（宋）郭茂倩著：《樂府詩集》卷二十九，頁433。（清）彭定求等編：《全唐詩》（增訂本）卷二十九，頁212。

「千載琵琶作胡語，分明怨恨曲中論。」[24]所描述的內涵，恰為吻合。僧皎然的作品，後二句言及昭君因未收買漢宮畫師，而葬死於胡地「青塚」。南朝宋劉義慶編的《世說新語》就曾提及：「王昭君姿容甚麗，志不苟求」[25]，這段話恰表現僧皎然詩句中的「黃金不買漢宮貌」。戴叔倫作品中的「到死不得歸」，亦說明昭君死後葬於異地，漢人若欲緬懷這位和親的王氏，唯有向南面望去，以表敬意。關於「青塚」一詞，蔣玉斌〈唐人詠昭君詩與士人心態〉一文提及，「青塚」是昭君的墓地，在今呼和浩特市南（即古豐州西六十里地），因塞草皆白，唯昭君墓獨青，故曰「青塚」。另外，又以「青塚」隱喻邊塞建功，蔣玉斌以為，這是唐代士人們張揚進取精神的方式，因這個意象常出現在唐詩中，從而具有某種固定情感的情韻。此名詞出現在詩中，有時為實指，有時非實指，一見它自然地想起邊塞征戰，以激起昂揚向上的精神。[26]依前文論述來看，僧皎然詩作的「青塚」，本為史實中的地點，但若將其視為「昭君出塞」，是維繫兩國和平的精神象徵，倒也無不可以。其次，王偃的詩歌，由「日半斜」與「胡沙」的環境空間，烘托昭君不捨離開漢室，馬上泣訴的情形。另外，還有下面四位詩人的「昭君」

[24] （清）彭定求等編：《全唐詩》（增訂本）卷二百三十，頁2511。

[25] （南朝宋）劉義慶著，徐震堮校箋：《世說新語校箋》〈賢媛第十九〉（台北：文史哲出版社，1989年9月），頁363。

[26] 蔣玉斌著：〈唐人詠昭君詩與士人心態〉，《西南民族大學學報·人文社科版》24卷8期（2003年），頁193。

曲調詩作，如下列作品：

琵琶馬上彈，行路曲中難。

漢月正南遠，燕山直北寒。

髻鬟風拂散，眉黛雪沾殘。

斟酌紅顏盡，何勞鏡裏看。

（董思恭〈王昭君〉）[27]

莫將鉛粉匣，不用鏡花光。

一去邊城路，何情更畫妝。

影銷胡地月，衣盡漢宮香。

妾死非關命，祇緣怨斷腸。

（顧朝陽〈王昭君〉）[28]

斂容辭豹尾，緘怨度龍鱗。

金鈿明漢月，玉箸染胡塵。

妝鏡菱花暗，愁眉柳葉嚬。

唯有清笳曲，時聞芳樹春。

（駱賓王〈王昭君〉）[29]

[27] （宋）郭茂倩著：《樂府詩集》卷二十九，頁429。（清）彭定求
等編：《全唐詩》（增訂本）卷十九，頁210。

[28] （宋）郭茂倩著：《樂府詩集》卷二十九，頁429。（清）彭定求
等編：《全唐詩》（增訂本）卷十九，頁210。

[29] （宋）郭茂倩著：《樂府詩集》卷二十九，頁428。（清）彭定求

李陵初送子卿回，漢月明明照帳來。

憶著長安舊遊處，千門萬戶玉樓臺。

（李端〈王昭君〉）[30]

最後，出自《樂府詩集》卷二十九「相和歌辭」的董思恭（生卒不詳）、顧朝陽（生卒不詳）、駱賓王（約626-684後）等詩人作品，仍以「漢月」、「漢宮」與「胡塵」、「燕山」、「胡地」作前後的對比，較前述詩作不同的是，他們多從昭君的「鬢鬟」、「眉黛」與「畫妝」著筆，且以閨閣中的「鏡裡」、「鉛粉匣」、「金鈿」、「玉筯」與「妝鏡」來呈現「昭君出塞」的史實與無奈。李端的作品，描寫李陵送走了昭君後，昭君自胡地憶起昔日漢宮的住處，詩句中隱含著獨處異地，不勝感慨之景，在此是「明明照帳」與「長安舊遊」，前者所指漢月照進胡人所居的帳篷內，恰與長安的舊地，有所對應。

三、象徵與譬喻的運用

復次，列舉離開漢室後，隋唐詩人描寫「胡地昭君」的詩作，如下：

等編：《全唐詩》（增訂本）卷十九，頁210。

[30]（宋）郭茂倩著：《樂府詩集》卷二十九，頁434。

昔聞別鶴弄，已自軫離情。

今來昭君曲，還悲秋草并。

（隋・何妥〈昭君詞〉）[31]

漢使南還盡，胡中妾獨存。

紫臺綿望絕，秋草不堪論。

（崔國輔〈王昭君〉）[32]

一回望月一回悲，望月月移人不移。

何時得見漢朝使，為妾傳書斬畫師。

（崔國輔〈王昭君〉或作無名氏）[33]

玉關春色晚，金河路幾千。

琴悲桂條上，笛怨柳花前。

霧掩臨妝月，風驚入鬢蟬。

緘書待還使，淚盡白雲天。

（上官儀〈王昭君〉）[34]

[31]（宋）郭茂倩著：《樂府詩集》卷二十九，頁433。

[32]（宋）郭茂倩著：《樂府詩集》卷二十九，頁427。（清）彭定求
等編：《全唐詩》（增訂本）卷十九，頁209。

[33]（宋）郭茂倩著：《樂府詩集》卷二十九，頁427。（清）彭定
求等編：《全唐詩》（增訂本）卷十九、七百八十六，頁209、
8955。

[34]（宋）郭茂倩著：《樂府詩集》卷二十九，頁428-429。（清）彭

日暮驚沙亂雪飛，傍人相勸易羅衣。

強來前帳看歌舞，共待單于夜獵歸。

（儲光羲〈王昭君〉）[35]

胡風似劍鎪人骨，漢月如鉤釣胃腸。

魂夢不知身在路，夜來猶自到昭陽。

（胡令能〈王昭君〉）[36]

戎途飛萬里，回首望三秦。

忽見天山雪，還疑上苑春。

玉痕垂淚粉，羅袂拂胡塵。

為得胡中曲，還悲遠嫁人。

（張文琮〈昭君詞〉）[37]

　　何妥（生卒不詳）先以「別鶴」比喻夫妻離散，滿懷傷痛之意，再提起吟詠「昭君」曲，以此發抒「秋草」萋萋之嘆。再來，崔國輔（678-755）有作品二首，皆以「妾」

　　定求等編：《全唐詩》（增訂本）卷十九、四十，頁210、511。

[35] （宋）郭茂倩著：《樂府詩集》卷二十九，頁430。（清）彭定求等編：《全唐詩》（增訂本）卷十九，頁211。

[36] （清）彭定求等編：《全唐詩》（增訂本）卷七百二十七，頁8404。

[37] （宋）郭茂倩著：《樂府詩集》卷二十九，頁434。（清）彭定求等編：《全唐詩》（增訂本）卷三十九，頁508。

字來指稱「王昭君」，前首的「漢使」與「胡中」採對比起興，「紫臺」意謂著遠方的「漢宮」，「秋草」則指當前的「胡地」，此首詩歌感慨漢使節送走了昭君後，便只剩昭君獨處於異鄉之地，遠處的漢宮樓臺，早已渺茫不可見，僅有眼前的秋草雜亂叢生。後一首崔國甫的作品與第四首上官儀作品，同以「望月」提出思鄉的內涵，因這個意象所呈現的明月千里，恰是表現遙寄相思的感受。尤其，崔國輔詩作後面的「何時得見漢朝使，為妾傳書斬畫師。」正是作者代昭君之筆，對畫師表現出強烈不滿的詩句。此外，上官儀於詩作中，又以「玉關」與「金河」之路遙，「琴」與「笛」聲之悲怨，「霧」與「風」之蕭寒，提起心中的哀怨之情。第五首儲光羲（707-約760）的作品，描寫昭君入胡地之後，氣候的景象，與胡人一同欣賞歌舞，以及等待單于歸來的情形。胡令能的作品，「胡風似劍」與「漢月如鉤」的比喻，論述昭君身處異地，夢中心懷舊地之嘆。最後，張文琮（生卒不詳）詩中，開頭以「飛萬里」，形容路途之遙，速度之快，與「三秦」之地恰形成一對比。張氏以「玉痕」象徵眼淚的垂落，「羅袂」象徵女子的衣袖。描寫女子身在胡地，身不由己的慨嘆。因此，以上詩作多採以「象徵」與「譬喻」的方式，描寫已嫁入「胡地」的昭君。

四、連章詩的多面陳述

另外，還有同是撰寫「王昭君」的「連章詩」，如下：

> 漢道初全盛，朝廷足武臣。何須薄命妾，辛苦遠和親。
> 掩涕辭丹鳳，銜悲向白龍。單于浪驚喜，無復舊時容。
> 萬里胡風急，三秋辭漢初。唯望南去雁，不肯為傳書。
> 胡地無花草，春來不似春。自然衣帶緩，非是為腰身。
> （東方虬〈王昭君〉四首）[38]

> 自嫁單于國，長銜漢掖悲。容顏日憔悴，有甚畫圖時。
> 厭踐冰霜域，嗟為邊塞人。思從漢南獵，一見漢家塵。
> 聞有南河信，傳聞殺畫師。始知君惠重，更遣畫蛾眉。
> （郭元振〈王昭君〉三首）[39]

[38] 東方虬〈昭君怨〉之其一、其二、其四，皆出於（宋）郭茂倩著：《樂府詩集》卷二十九，頁429。（清）彭定求等編：《全唐詩》（增訂本）卷十九，頁211。僅有其三（斯五五五），出自於王重民輯錄，陳尚君修訂：《補全唐詩》卷一百（北京：中華書局，2008年），頁10307。東方虬〈昭君怨〉其一、其二、其三與其四，皆載於徐俊纂輯：《敦煌詩集殘卷輯考》（北京：中華書局，2000年6月），頁508-509。

[39] （宋）郭茂倩著：《樂府詩集》卷二十九，頁429。（清）彭定求等編：《全唐詩》（增訂本）卷十九，頁211。王昆吾、任半塘編著：《隋唐五代燕樂雜言歌辭集》（下），附有校勘說明，頁1376。

滿面胡沙滿鬢風，眉銷殘黛臉銷紅。

愁苦辛勤憔悴盡，如今卻似畫圖中。

漢使卻回憑寄語，黃金何日贖蛾眉。

君王若問妾顏色，莫道不如宮裡時。

（白居易〈王昭君〉二首）[40]

錦車天外去，毳幕雲中開。魏闕蒼龍遠，蕭關赤雁哀。

仙娥今下嫁，驕子自同和。劍戟歸田盡，牛羊遶塞多。

（令狐楚〈王昭君〉二首）[41]

萬里邊城遠，千山行路難。舉頭唯見月，何處是長安？

漢庭無大議，戎虜幾先和。莫羨傾城色，昭君恨最多。

（張祜〈昭君怨〉）[42]

西行隴上泣胡天，南向雲中指渭川。

毳幕夜來時宛轉，何由得似漢王邊。

[40] （宋）郭茂倩著：《樂府詩集》卷二十九，頁431。（清）彭定
求等編：《全唐詩》（增訂本）卷十九、四百三十七，頁212、
4871。王昆吾、任半塘編著：《隋唐五代燕樂雜言歌辭集》
（下），附有校勘說明，頁1534。

[41] （宋）郭茂倩著：《樂府詩集》卷二十九，頁212。（清）彭定
求等編：《全唐詩》（增訂本）卷十九，頁212。

[42] （宋）郭茂倩著：《樂府詩集》卷五十九，頁855。（清）彭定
求等編：《全唐詩》（增訂本）卷二十三，頁298。

胡王知妾不勝悲，樂府皆傳漢國辭。

朝來馬上箜篌引，稍似宮中閒夜時。

日暮驚沙亂雪飛，傍人相勸易羅衣。

強來前殿看歌舞，共待單于夜獵歸。

彩騎雙雙引寶車，羌笛兩兩奏胡笳。

若為別得橫橋路，莫隱宮中玉樹花。

（儲光羲〈明妃曲〉四首）[43]

　　東方虯（生卒不詳）三首皆為五言絕句，第一首論述國家盛世當前，派遣眾多武臣攻略之，何需昭君薄命，辛苦和親。[44]東方虯在此清楚表明不主張和親。第二首提及昭君嫁入胡地，掩涕辭漢宮，儘管單于至此和親歡喜，但卻不見昭君昔日的容顏。第三首首先提到胡地的氣候不同於漢室，後二句再以雁子不願傳書來表達，在異地無人聞問與對外聯絡極為不便的情況。第四首亦提及胡地的氣候與花草為著眼點，說明異地風俗不同，語言和飲食也有差異，昭君正因而消瘦，本詩採以胡地愁人的景色來烘托離恨之情，讀來委婉感人。郭元振（656-713）三首亦為五言絕句詩，第一首同

[43] （清）彭定求等編：《全唐詩》（增訂本）卷一百三十九，頁1418。

[44] 李曉明著：〈第三章 昭君詩片論〉，《唐詩歷史觀念研究》，提及依照此詩第一首的首句，原注：「一作今，一作初。」以為，無論是作「方」或「今」，對於作者當時生活的唐代情景皆符合，但如作「方」和「初」，便對於昭君出塞的漢元帝有所不符。頁130。

是撰寫「昭君和親」之悲，塑造一「容顏憔悴」的景象；第二首將「邊塞」與「漢家」作一對比，說明二地的景致與生活的差異處；第三首作者以「殺畫師」與「君惠重」，為昭君的境遇作一強而有力的辯解。再來白居易的詩作二首，不同於郭氏的詩作，他未直接指刺畫師的錯誤，而是提出異地的環境，才是促成昭君「眉銷殘黛臉銷紅」與「愁苦辛勤憔悴盡」的原因所在；第二首則言及聯絡昭君與君王的使節，見得昭君生活不如從前，昭君亦提醒使節，莫說自己的處境，整首委婉烘托出異地生活對昭君的影響與不易。至於令狐楚的二首詩，第一首以「錦車」與「氈幕」，「魏闕」與「蕭關」的對比烘托兩地的環境不同；第二首再將昭君下嫁的生活與環境作一相關的論述。張祜〈昭君怨〉二首，先提及邊城遙遠，行路困難，以此說明邊疆的環境；再說明漢朝廷缺乏長遠謀略，昭君作為維持兩國和平的籌碼，這種方式值得人們深思。最後，儲光羲四首〈明妃曲〉，第一首作者以胡漢的不同，烘托出二地的差異與心寄漢室之情；第二首描寫胡王用箜篌等樂來為明妃解思鄉之愁；第三首此詩曾出現於《樂府詩集》，題標為〈王昭君〉，因此這裡不再贅述；第四首提出明妃所處的胡地之物與樂。根據張高評〈王昭君形象之流變與唐宋詩之異同——北宋詩之傳承與開拓〉一文所言，唐人敘寫昭君流落異域之恨所描述的視角，可整理五點：其一，思念故國；其二，路遠不歸；其三，斬殺畫師；其四，不慣胡沙；其五，諸種

因緣交會，而歸於顏色憔悴。[45]筆者則以為，「連章詩」雖僅有一詩題，但各首之間，內容無不與題目有所繫聯，且以不同的視角闡釋胡漢之差異，或言昭君和親之悲，或言昭君之憔悴。原則上，詩人們仍是以肯定的態度，為史實人物的事蹟，作為傳誦的對象。

五、不屬於聲詩的詩作

除了上面所列舉的詩作以外，還有其他吟詠王昭君的詩作，但不屬於聲詩，如下：

我本良家子，充選入椒庭。

不蒙女史進，更無畫師情。

蛾眉非本質，蟬鬢改真形。

專由妾命薄，誤使君恩輕。

啼落渭橋路，歎別長安城。

今夜寒草宿，明朝轉蓬征。

卻望關山迥，前瞻沙漠平。

胡風帶秋月，嘶馬雜笳聲。

毛裘易羅綺，氈帳代帷屏。

自知蓮臉歇，羞看菱鏡明。

45　張高評著：〈王昭君形象之流變與唐宋詩之異同——北宋詩之傳承與開拓〉，《中央研究院中國文哲專刊》，頁517。

釵落終應棄，鬟解不須縈。

何用單于重，詎假閼氏名。

駃騠聊強食，挏酒未能傾。

心隨故鄉斷，愁逐塞雲生。

漢宮如有憶，為視旄頭星。

（隋·薛道衡〈王明君〉）[46]

斂眉光祿塞，遙望夫人城。

片片紅顏落，雙雙淚眼生。

冰河牽馬渡，雪路抱鞍行。

胡風入骨冷，夜月照心明。

方調琴上曲，變入胡笳聲。

（隋·薛道衡〈明君詞〉）[47]

自矜妖豔色，不顧丹青人。

那知粉繢能相負，卻使容華翻誤身。

上馬辭君嫁驕虜，玉顏對人啼不語。

北風雁急浮清秋，萬里獨見黃河流。

纖腰不復漢宮寵，雙蛾長向胡天愁。

琵琶弦中苦調多，蕭蕭羌笛聲相和。

[46] （宋）郭茂倩著：《樂府詩集》卷二十九，頁433。

[47] （宋）郭茂倩著：《樂府詩集》卷二十九，頁433。

可憐一曲傳樂府，能使千秋傷綺羅。

（劉長卿〈王昭君〉）[48]

漢家秦月地，流影照明妃。

一上玉關道，天涯去不歸。

漢月還從東海出，明妃西嫁無來日。

燕支長寒雪作花，蛾眉憔悴沒胡沙。

生乏黃金枉圖畫，死留青塚使人嗟。

（李白〈王昭君〉）[49]

掖庭嬌幸在蛾眉，爭用黃金寫豔姿。

始言恩寵由君意，誰謂容顏信畫師。

微軀一自入深宮，春華幾度落秋風。

君恩不惜便衣處，妾貌應殊畫壁中。

聞道和親將我敵，選貌披圖遍宮掖。

圖中容貌既不如，選后君王空悔惜。

始知王意本相親，自恨丹青每誤身。

[48] （宋）郭茂倩著：《樂府詩集》卷二十九，頁430。（清）彭定求
等編：《全唐詩》（增訂本）卷十九，頁211。王昆吾、任半塘編
著：《隋唐五代燕樂雜言歌辭集》（上），此詩後註有幾點，第
一，錄《樂府詩集》二九《相和歌辭》；《全唐詩》一五一題《王
昭君歌》；第二，又入明蔣克謙《琴書大全》，《唐聲詩》中亦列
有《王昭君》調。頁204。

[49] （宋）郭茂倩著：《樂府詩集》卷二十九，頁430。（清）彭定求
等編：《全唐詩》（增訂本）卷十九，頁211。

昔是宮中薄命妾，今成塞外斷腸人。

九重恩愛應長謝，萬里關山愁遠嫁。

飛來北地不勝春，月照南庭空度夜。

夜中含涕獨嬋娟，遙念君邊與朔邊。

毳幕不同羅帳目，氈裘非復錦衾年。

長安高闕三千里，一望能令一心死。

秋來懷抱既不堪，況復南飛雁聲起。

（伯二七四八〈王昭君怨諸詞人連句〉）[50]

　　薛道衡（540-609）、劉長卿（709-780）與李白的詩作，內容不乏從地理環境、史實人物與女子的心情來加以陳述昭君的處境，可謂是五七雜言體的長篇敘事詩。伯二七四八連句的內容，既敘述歷史事件又表達情感的愁苦，以呈現昭君所面臨的情景與內心惆悵的心境。薛道衡有三十個五言句，全詩以「昭君」第一人稱的寫作方式，口述事件的經過與心境。劉長卿作品的句型則為「五五七七七七七七七七七七七」，描述昭君容華誤身與琵琶傳怨的情景。李白作品的句型則為「五五五五七七七七七七七」，短暫描寫「昭君」一生的敘述。前述四首詩作，因不符合聲詩之條例第三：「聲詩限五、六、七言的近體詩，唐代的四、五、七言古

[50] 王重民輯錄，陳尚君修訂：《補全唐詩拾遺》卷二（北京：中華書局，2008年），頁10360。孫望輯錄，陳尚君修訂：《全唐詩補逸》卷十七（北京：中華書局，2008年），頁10557。

詩、古樂府、新題樂府及雜言詩等，不屬之。」[51]因此，五七言雜言體並非正體的近體詩，這裡的四首詩作，不屬於聲詩。伯二七四八連句就其形式上，則是首七言二十八句的連句，共一百九十六字。又每四句似可視為一組詩，因為它的平仄與韻腳上多有對應與叶韻，但是非一韻到底，中間有多次換韻。第一組四句押上平聲「四支韻」，韻腳「眉」、「姿」、「師」；第二組四句押上平聲「一東韻」，韻腳是「宮」、「風」、「中」；第三組押入聲「十一陌韻」，韻腳是「掖」、「惜」；第四組押上平聲「十一真韻」，韻腳是「親」、「身」、「人」；第五組押去聲「二十二禡韻」，韻腳是「謝」、「嫁」、「夜」；第六組押下平聲「一先韻」，韻腳為「娟」、「邊」、「年」；第七組押上聲「四紙韻」，韻腳是「里」、「死」、「起」。[52]所以仍未符合聲詩的條件。最後，還有安雅〈王昭君〉一首，如下：

自君信丹青，曠妾在掖庭。

悔不隨眾例，將金買幃屏。

惟明在視遠，惟聰在聽德。

[51] 任半塘著：《唐聲詩》（上編），頁93。黃坤堯著：〈唐聲詩歌詞考〉，《中國文化研究所學報》，頁111-143。

[52] 余照春婷編輯，盧元駿輯校：《增廣詩韻集成》，出自《詩詞曲韻總檢》，頁1-2，8-9，29-30，42-44，84-87，140，165-166。

奈何萬乘君，而為一夫惑。

所居近天關，咫尺見天顏。

聲盡不聞叫，力微安可攀。

初驚中使入，忽道君王喚。

拂匣欲粧梳，催入已無筭。

君王見妾來，遽展畫圖開。

知妾枉如此，動容凡幾迴。

朕以富宮室，每人看未畢。

故勒就丹青，所期按聲實。

披圖閱宮女，爾獨負儔侶。

單于頻請婚，倏忽悮相許。

今日見蛾眉，深辜在畫師。

故我不明察，小人能面欺。

掖庭連大內，尚敢相矇昧。

有怨不得申，況在朝廷外。

往者不可追，來者猶可思。

鬱陶胡余心，顏後有怲怲。

所談不容易，天子言無戲。

豈緣賤妾情，遂失邊番意。

二八進王宮，三十和遠戎。

雖非兒女願，終是丈夫雄。

脂粉總留著，管弦不將去。

女為悅己容，彼非賞心處。

彈音論樂——聆聽律動的音符【修訂版】

188

禮者請行行，前驅已抗旌。

琵琶馬上曲，楊柳塞垣情。

抱鞍啼未已，牽馬私相喜。

顧恩不告勞，為國豈辭死。

太白食毛頭，中黃沒戍樓。

胡馬不南牧，漢君無北憂。

預計難終始，妾心豈期此。

生願足鴛鴦，死願同螻蟻。

一朝來塞門，心存口不論。

縱埋青塚骨，時傷紫庭魂。

綿綿思遠道，宿昔令人老。

寄謝輸金人，玉顏長自保。[53]

安雅的〈王昭君〉是首長篇敘事詩，五言七十六句，共三百八十字。詩歌每四句有一韻，且其平仄與韻腳上多有對應與叶韻。中間多次換韻，韻部及韻腳的情況，依次為「下平九青韻」，韻腳為「青」、「庭」、「屏」；「入聲十三職韻」，韻腳為「德」、「惑」；「上平十五刪韻」，韻腳為「關」、「顏」、「攀」；「去聲十五翰韻」，韻腳為「喚」、「箏」；「上平十灰韻」，韻腳是「來」、

53 徐俊纂輯：《敦煌詩集殘卷輯考》，此詩又見伯二五五五卷（簡稱甲卷）、伯四九九四與斯二〇四九拼合卷（簡稱乙卷），題同。頁124-125。

「開」、「迴」;「入聲四質韻」,韻腳是「室」、「畢」、「實」;「上聲六語韻」,韻腳是「女」、「侶」、「許」;「上平四支韻」,韻腳是「眉」、「師」、「欺」;「去聲四寘韻」,韻腳是「易」、「戲」、「意」;「上平聲一東韻」,韻腳是「宮」、「戎」、「雄」;「去聲六御韻」,韻腳作「著」、「去」、「處」;「下平八庚韻」,韻腳作「行」、「旌」、「情」;「上聲四紙韻」,韻腳作「已」、「喜」、「死」;「下平十一尤韻」,韻腳作「頭」、「樓」、「憂」;「上平十三元韻」,韻腳作「門」、「論」、「魂」;「上聲十九皓韻」,「道」、「老」、「保」。[54]前述除了「上平四支韻」與「上聲四紙韻」在詩歌中使用兩次相同的韻部外,其餘皆更換不同的韻部陳列。由於此首非一韻到底,因此,仍未符合聲詩的條件。

根據張文德《王昭君故事的傳承與嬗變》所言,「和親」是漢王朝處理與周邊少數民族政權關係的一種手段和政治策略,是軍事進攻間歇的彈簧與調節器。而且,張氏又評價昭君出塞的歷史作用[55]曾永義《俗文學概論》提及,

[54] 余照春婷編輯,盧元駿輯校:《增廣詩韻集成》,出自《詩詞曲韻總檢》,頁1-2,8-12,27-28,34-36,39-41,62-64,66-68,71-73,84-87,88-89,102-103,116-117,120-121,126-127,132-133,154,168-169。

[55] 張文德著:《王昭君故事的傳承與嬗變》,有以下重點:其一,西漢有三種不同性質的「和親」,西漢初是「屈辱求和」,蓄勢待發;中期是「安邊結托」,遠交近攻;後期是「羈縻安撫」,示德

漢代自高祖起始，所謂的「和親」是為了安定邊將、諧和外夷。一方面期待藉由婚媾後的血緣來羈縻匈奴，一方面也用大量的金帛來賄絡匈奴，以此希冀匈奴能接受中國禮教而與中國達成和平。高祖時，曾以當時的公主下嫁冒頓單于；後來的惠帝、文帝與景帝也對匈奴和親；武帝以公主先後事烏孫王祖孫二人；到了元帝時又嫁王嬙。但是元帝未依往例以宗室女封公主而和親，卻僅以宮女遣嫁。[56]

筆者整理上述分類四節的「昭君」詩作後，無不呈現以下幾個特點：第一，昭君與胡漢的關係；第二，唐詩中的昭君，還有著悲愁與怨嘆的人格特徵；第三，昭君的歷史定位，象徵著「和親」政策的得與失。

柔遠。其共同的原則是「有利於我」，不是為了民族間的「平等友好」。西漢和親的歷史證明，漢匈能否和睦相處並不取決於「和親」，而主要取決於雙方實力的消長。漢王朝若無強大的綜合國力和軍事威懾，匈奴不可能臣服歸順，更不會有西漢後期民族和解新局面的到來。其二，昭君出塞十八年前，漢朝與匈奴已經和平共處。漢匈五十年沒有征戰，張氏以為這是匈奴畏威懷德的結果，而非完全歸功於昭君和親。昭君出塞只是增進信任、加強和鞏固漢匈間已經存在的和睦關係。頁37-38。

[56] 曾永義著：《俗文學概論》，關於「漢元帝未依往例以宗室女封公主而和親，卻僅以宮女遣嫁」一事，作者推判「可能因為那時漢強胡弱，南匈奴等同漢之藩屬，『和親』又是單于所求。所以，元帝以宗室的立場『賜』與昭君，而且賜號『寧胡閼氏』，意謂使匈奴從此寧靜的單于王后。至於呼韓邪單于『驩喜』的理由，可能有二：一是從此南匈奴有靠山，不必擔憂北匈奴；二是可能王昭君極為美麗，故而『驩喜』。」（台北：三民書局股份有限公司，2003年），頁495-496、498。

台灣歌謠名曲

望春風（閩南語歌謠）

　　〈望春風〉的作者李臨秋（1909-1979），一九〇九年四月二十二日生於台北，大龍峒學校畢業，因進入永樂座服務而與影劇歌唱結緣，開始為流行歌曲作詞。一九三〇年代正是台灣史上台語歌謠蓬勃發展的時期。一九三二年時，李臨秋初試啼聲，即一鳴驚人；次年，創作〈望春風〉時，呈現出日治時期當地人民的心聲。於一九七九年二月十二日病逝於大稻埕家中。李臨秋的台語歌詞創作經今人整理有近二百首之多，灌錄成唱片者有一百八十多首，分別於戰前和戰後發表歌詞作品，他稱作品為「七分俗，三分雅」，其內容涵括吟詠當時愛情的苦澀，青春的美好，對人生的感慨，離別的無奈，生活的剪影，懷舊的情感等題材，頗具有反映當時的時代意義。其歌曲則由鄧雨賢（1906-1944）王雲峰（1896-1969）、蘇桐（1910-1974）、姚讚福（1909-1967）、廖欽崧、王塗生等人創作，或少數採以新詞舊調的方式演唱，或作為電影配詞與樂。

　　〈望春風〉的創作源於一九三三年春天，散步於淡水河畔遠眺觀音山所作之詞。[1]他當時眼見十七八歲的少女，垂

1　張窈慈著：〈從李臨秋的歌謠談舊曲新唱的詩樂藝術〉，《大同大學通識教育年報》 第7期（2011年7月）。

頭沉思，因而揮筆寫出對女子青春的禮讚，且提出此為「為天下少女而作」。〈望春風〉既為一九三三年的創作，恰可視為日治時代台灣人心聲的作品代表。次年由古倫美亞唱片公司委由純純[2]演唱並灌錄成曲盤發行。本首屬於戰前的作品，當時台灣正處於皇民化運動與戰爭時期，因為受到日本殖民政府的強力壓迫而停止，直到戰後，李臨秋才重拾文筆，繼續創作。歷年來，〈望春風〉歌詞在李臨秋筆下至少經過六個不同版本。版本一如下：

獨夜無伴守燈下，清風對面吹。

十七八未出嫁，見著少年家。

果然縹緻面肉白，誰家人子弟。

想欲問他驚呆勢，心內彈琵琶。

思欲郎君做尪婿，意愛在心內。

[2] 鄭恆隆、郭麗娟著：《台灣歌謠臉譜》「純純，本名劉清香，一九一四年生，是家中的獨生女，父母以擺麵攤維生，拗不過女兒的堅持，終於答應讓純純在十三歲那年放棄未完成的公學校教育，加入戲班學戲，因扮相俊俏又天生一副好嗓子，沒幾年純純就成了當家小生，迷倒不少市井小民，一有她的戲就跟著戲班跑。」（台北：玉山社，2002年2月），頁47。

詩何時君來採，青春花當開。

忽聽外頭有人來，開門該看覓。

月老笑阮恚大獃，被風騙不知。

（版本一）

　　鄧麗君（1906-1944）的版本收錄在《鄧麗君音樂手札》的第八張CD專輯[3]，前後兩段曲風不同，前為輕快，後為抒情。前面有數個小節前奏，伴奏為輕快的八個十六分音符，且有低音的Bass為樂曲作襯底之用，演唱者聲音清亮。第二段間奏後，曲風不同，伴奏節奏轉為較緩的「♫ ♫ ♫ ♫」，同樣有低音的Bass以單音延續著另一旋律的進行。同有演唱者轉為抒情，屬為行板的速度。第二次的旋律，再次反覆演唱時，同樣回到輕快的八個十六分音符，直至後面速度轉為緩慢。歌詞在版本一的基礎下，再稍作修改，「十七八」則作「十七八歲」，「心內彈琵琶」前則有一「唉呦」作銜接，「詩何時君來採」改為「等待何時君來採」。

　　一九三三年所錄製的歌曲，由純純（1914-1943）演唱，樂器演奏的部分，「前奏使用了吉他的單音獨奏，部分間奏則使用了小喇叭與薩克斯風之和聲，在第一段與第二段歌詞之間，持續使用了前述的獨、伴奏型態，進入歌詞前半

[3]　鄧麗君演唱：《鄧麗君音樂手札》的第八張CD專輯（台北：普金傳播公司，2005年）。

段則以小提琴為襯底旋律，而背景節奏部分有另一把吉他淡淡地演奏著，而全曲末了則以艾薩克斯風和吉他獨奏互為伴奏，最後再以和弦畫下全曲句點。」[4]至於鳳飛飛（1953-2012）的版本，一九九二年收錄在《想要彈同調》[5]，聲音清亮，速度緩板，全曲速度一致，背景為電子的合成音樂，伴奏以二條分解和弦為主線配樂。進入第二次的主要旋律時，伴奏的配樂增為許多器樂，且採以轉調的方式，進入第二段主題。間奏亦各聲部層次分明，旋律穿插出現，主唱出現後，伴奏以和聲伴奏，除此之外，尚有其他和聲者與其一同演唱。筆者以為，鳳飛飛的版本，較鄧麗君的演唱，風格更為柔和與清麗。歌詞與下面的版本三最為接近，僅有最後第四句的「聽見外頭有人來」，改作「聽見外面有人來」。

　　至於江蕙（1961-）出自《紅線》專輯[6]的〈紅線〉一曲，開頭與中間即以〈望春風〉的詞為引子，前者為「獨夜無伴守燈下，春風對臉吹。十七八歲未出嫁」的清唱旋律，中間再作一次「獨夜無伴守燈下，春風對臉吹。十七八歲未出嫁，見到少年家」的清唱，尚且，歌詞將「望春風」一詞化入歌詞之中。整首歌詞同是詮釋傳統女性等待伊人的來到，其中歌詞如下：「牽一咧有緣的人，來做伴，嘸通辜負

[4]　黃信彰著：《李臨秋與望春風的年代》（台北：台北市政府文獻委員會，2009年4月），頁73。

[5]　鳳飛飛演唱：《想要彈同調》（台北：EMI唱片公司，1992年8月）。

[6]　江蕙演唱：《紅線》（台北：EMI唱片公司，2002年12月）。

阮苦等的心肝。望啊望春風唱甲，鼻酸嘴也乾，底叨位，阮
心愛的阿娜達。啊——」，「等彼咧人，尾指結著紅線，替
阮趕走寂寞的運命。姻緣線甲刮乎深，愛哭痣點乎無看等你
來，甲阮牽手，甲阮疼。」[7]這首音樂在江蕙獨特的唱腔演
唱下，曲折多變，尤其旋律演唱至高音時，歌詞恰點出此歌
詞的主題所在，其樂曲的張力與爆發力，頗能傳達出此內涵
的意境。

　　至於日籍的一青窈（1976-）所演唱台日版的〈望春
風〉，因其聲腔為中音域聽來與鳳飛飛的樂曲，頗為不同，
演唱者於曲中略加些轉音，使得旋律中穿插著明顯的變
化。整首伴奏則以分解和弦來演奏。另外，尚有其他版本
如下：

[7]　〈紅線〉一曲，由森祐士填詞作曲，江蕙所演唱，其歌詞為：
「（獨夜無伴守燈下，春風對臉吹。十七八歲未出嫁。）等彼咧
人，尾指結著紅線，娶阮去看著春天的Sakura。卡新的棠揀一領，
目尾水粉斟酌抹。啊～時間也攔早。蠟燭點幾枝，已經袂記哩啦！
婚期無人攔再敢問我，無穿彼領新娘棠，莫怪春天會畏寒。啊～傷
風嘛慣習啦。牽一咧有緣的人，來做伴，嘸通辜負阮苦等的心肝。
望啊望春風唱甲，鼻酸嘴也乾，底叨位，阮心愛的阿娜達。啊～～
等彼咧人，尾指結著紅線，替阮趕走寂寞的運命。姻緣線甲刮乎
深，愛哭痣點乎無看。等你來，甲阮牽手，甲阮疼。牽一咧有緣的
人，來做伴，嘸通辜負阮苦等的心肝。望啊望春風唱甲，鼻酸嘴也
乾，底叨位，阮心愛的阿娜達。啊～～（獨夜無伴守燈下，春風對
臉吹。十七八歲未出嫁，見到少年家。）牽一咧有緣的人，來做
伴，嘸通辜負阮苦等的心肝。望啊望春風唱甲，鼻酸嘴也乾，底叨
位，阮心愛的阿娜達。啊～～等彼咧人，尾指結著紅線，替阮趕走
寂寞的運命。姻緣線甲刮乎深，愛哭痣點乎無看。等你來，甲阮牽
手，甲阮疼。姻緣線甲刮乎深，愛哭痣點乎無看。等你來，甲阮牽
手，甲阮疼。」

春天逍遙花樹下，清風對面吹。

十七八歲未出嫁，得想少年家。

意愛才子清秀白，世家人子弟。

卜講出嘴怕歹勢，心內彈琵琶。

風流郎君作夫婿，暗想在心內。

等待何時君來採，青春花當開。

忽聽外頭有人來，開門緊看見。

鸚鵡笑阮　大獃，被風騙不知。

（版本二）

獨夜無伴守燈下，清風對面吹。

十七八麻未出嫁，見著少年家。

果然縹緻面肉白，誰家人子弟。

想要問伊驚呆勢，心內彈琵琶。

想要郎君做夫婿，意愛在心內。

等待何時君來採，青春花當開。

聽見外頭有人來，開門該看見。

月娘笑阮　大獃，被風騙不知。

（版本三）

獨夜無伊守燈下，清風對面吹。

十七八歲未出嫁，見著少年家。

果然繡緻面肉白，誰家人子弟。
想卜問伊驚呆勢，心內彈琵琶。
思要郎君做夫婿，意愛在心內。
等待何時君來採，青春花當開。
聽見外頭有人來，開門該看見。
月娘笑阮　大獃，被風騙不知。
（版本四）

孤單無聊在樹下，清風對面吹。
十七八才未出嫁，逢著少年家。
聽聲活潑言語白，誰家人子弟。
想要問伊驚呆勢，心內彈琵琶。
想欲郎君做夫婿，意愛在心內。
等待何時君來採，青春花當開。
聽著外頭有人來，開門卜接待。
月老笑阮　大獃，被風騙不知。
（版本五）

獨夜無伊守燈下，清風對面吹。
十七八歲未出嫁，見著少年家。
果然繡緻面肉白，誰家人子弟。
想卜問伊驚呆勢，心內彈琵琶。
思要郎君做夫婿，意愛在心內。

等待何時君來採，青春花當開。

聽見外頭有人來，開門該看見。

月娘笑阮　大歎，被風騙不知。

（版本六）[8]

　　上述六種版本大致為五六七雜言穿插，歌詞各版本不同處在於歌詞中，有些詞彙使用不同，如：「獨夜無伴」或作「獨夜無伊」或作「孤單無聊」，「獨夜無伴守燈下」或作「春天逍遙花樹下」或作「孤單無聊在樹下」，「十七八」或作「十七八歲」或作「十七八麻」或作「十七八才」，「見著少年家」或作「得想少年家」或作「逢著少年家」，「果然縹緻面肉白」或作「意愛才子清秀白」或作「果然綉緻面肉白」或作「聽聲活潑言語白」，「誰家人子弟」則或作「世家人子弟」，「想欲問他驚呆勢」或作「卜講出嘴怕歹勢」或作「想要問伊驚呆勢」或作「想卜問伊驚呆勢」，「思欲郎君做尫婿」或作「風流郎君作夫婿」或作「想欲郎君做夫婿」或作「思要郎君做夫婿」，「意愛在心內」或作「暗想在心內」，「詩何時君來採」或作「等待何時君來採」，「忽聽外頭有人來」或作「聽見外頭有人來」或作「聽著外頭有人來」，「開門該看覓」或作「開門緊看見」或作「開門該看見」或作「開門卜接待」，「月老笑阮忿大

8　黃信彰著：《李臨秋與望春風的年代》，頁73-74。

「獸」或作「鸚鵡笑阮，大獸」或作「月娘笑阮，大獸」或作「月老笑阮，大獸」。依前述之說，作者一首樂曲歌詞版本數種，可能有幾個原因，造成以下現象：第一，作者歌詞首次完成後，屢經修改，因而有數種版本歌詞傳唱，或演唱者為演唱之便，略作歌詞更動；第二，詩歌原意近似，且各版本大同小異，此小異處在於同一語意可用不同詞彙表達，因此能夠用不同的詞彙，抽換演唱，便產生了好幾種歌詞來；第三，由於傳唱最好以順口、流暢的語詞為主，所以歌詞尚須搭配樂曲，方能流傳久遠，感人摯深。

關於〈望春風〉樂曲，目前有二部合唱與四部合唱的樂譜。整首旋律為中國五聲音階，旋律的演奏上，一開始前兩小節為上行的音階，後兩小節旋律再轉為下行，四小節的行進恰為一樂句的完成。第七、八小節的旋律則又回到宮調式音階的C音，旋律到此，可視為樂曲的第一段。再來樂曲的第二段，唱奏著另一段的旋律，第十一、十二小節最後面的三個音出現一大三與小三的音程，恰為一大三和弦。第十三小節旋律的行進方式，與第九小節相仿，到了第十四小節後，再來則出現下行音階。樂曲最後的二小節，為整首樂曲作一結尾，最後則回到此樂調的C音上。旋律與歌詞的搭配，依據歌詞的內容亦可分為前後二段，二段中間再各分兩個樂句。樂曲前後各段之間，第一段旋律則為歌詞的前二行，歌詞演唱著女子孤單一人，想念伊人的情景；第二段旋律則為歌詞的後二行，歌詞描述著男子的容貌不凡，卻也讓

女子的心事，不知如何提起。全首歌詞為含蓄而內斂地表達著傳統女子對於情感上的保守態度。樂曲全部一次結束後，再反覆一次相同的旋律，演唱第三、四行的歌詞。

二部合唱[9]的旋律，恰為完全一度、完全四度、完全五度、完全八度與大小三度音程的演唱。尚且，二部旋律的行進，節奏大致一致，僅有第七小節與第十五小節兩部略有不同。四部合唱[10]的曲由鄧雨賢所作，歌詞為李臨秋作詞，歌曲為張清郎（1939－2011）所編。整首樂曲主要歌詞一次演唱後，再重複一次歌詞演唱。樂曲可分為二大段落，各大段落間再分作兩個部分，第一大段落，屬於降A大調，前奏鋼琴彈奏四小節，再來主旋律獨唱二個樂曲後，開始有四聲部的演唱，此處為八小節的4/4拍，間奏是二十一小節的3/4拍；第二大段落，樂曲亦以3/4拍起始，有三十二小節的旋律演奏，屬為二部和聲。第二部分，轉為降E大調的四小節間奏，採以和弦的方式呈現，再來的四小節降A大調間奏也是，後面於是開始演唱四聲部的主題十六小節。

以上即為二部和聲與四部和聲的樂曲結構。尚且，〈傳唱百年千年的望春風——李臨秋百年冥誕紀念〉一文，還提及：「李臨秋作品曾被改成多種形式演出，如：一九七〇年由作曲家蕭泰然（1938-2015）改編成〈望春風弦樂曲〉，

9　鄭恆隆、郭麗娟著：《台灣歌謠臉譜》，頁79。

10　國立編譯館主編：《台灣歌曲合唱集》（台北：樂韻出版社，1994年），頁86-94。

郭美貞（1940-2013）指揮華美弦樂團演出；一九七八年陳茂萱（1936-）改編成同聲四部合唱曲，一九八一年已故許常惠（1929-2001）也改編成混聲四部合唱曲；一九九七年歌手陶喆（1969-）改寫〈望春風〉，此曲原是由李臨秋作詞，鄧雨賢作曲的〈望春風〉再加上黎錦光（1907-1993）作詞作曲的〈夜來香〉，由歌手陶喆主唱，開啟老歌新唱R＆B復古風的潮流。」[11]陶喆的版本是出自於他個人的第一張音樂專輯《陶喆》，[12]其樂曲的開頭有一說白，媽媽提醒一女子應該「作個好女兒、作個好媳婦，以後作個好媽媽，這是當女人應該要作的事。」整首樂曲與傳統的歌詞，頗為不同，且以搖滾的樂風呈現，配樂也常使用和聲唱和。陶喆的〈望春風〉，僅唱李臨秋原創的第一段，歌詞為「獨夜無伴守燈下，清風對面吹。十七八歲未出嫁，想著少年家。果然標緻面肉白，誰家人子弟。想未問伊驚壞勢，心內彈琵琶。」至此中間有個搖滾的間奏，下一段樂曲歌詞則改為「誰說女人心難猜，欠個人來愛。花開當折直需摘，青春最可愛。自己買花自己戴，愛恨多自在。只為人生不重來，何不放開懷。誰說女人心難猜，欠個人來愛。花開當折直需摘，青春最可愛。」「誰說女人心難猜」，這裡第二段的旋律，在此轉調後演唱至樂曲的最

[11] 郭玉茹著：〈傳唱百年千年的望春風──李臨秋百年冥誕紀念〉，《臺北文獻直字》168期（2009年6月），頁44。
[12] 陶喆演唱：《陶喆》（台北：金點唱片公司，1997年12月）。

後。全曲速度一致，歌者在原有的曲調基礎上，將樂曲的
旋律加上變奏，且又在變奏的旋律裡，運用演唱技巧，添
加些轉音，使得音色更富於變化。

　　再者，二〇〇三年大陸作曲家杜鳴（1956-）曾改編
〈望春風〉，由林克昌（1928-2017）指揮於長榮交響樂團
（Evergreen Symphony Drchestra）於創團音樂會上演出；
次年，吳明博改編作混聲四部合唱曲，由國立實驗合唱團
發表於西班牙。[13]另外，與〈望春風〉題材相關的創作，尚
有鍾肇政（1925-2020）所改編的小說《望春風》，鍾肇政
在描繪鄧雨賢的小說《望春風》的前言中提及：「如果你
是中年以上的人，讓我提提『月夜的鼓浪嶼』〈月のコロ
ンス〉吧。或者〈軍夫の妻〉、〈譽れの軍夫〉吧。也許
可以引起你一段遙遙遙遠的記憶——時當『支那事變』、
『大東亞戰爭』的時期，或許那時你還是個孩童、青年，
想來這些歌曲你一定也唱過，至少也聽得很熟很熟的。是
不是？……在小學裡，它們成為必教必唱的教材，於是每
個孩童，在台灣的每一條街頭巷口，在每一個窮鄉僻壤，
都高聲朗唱。」[14]由此可見，這些歌曲對當時學子與一般
民眾的影響力。國外的部分，〈望春風〉傳唱於台灣、中

[13]　郭玉茹著：〈傳唱百年千年的望春風——李臨秋百年冥誕紀念〉，
　　《臺北文獻直字》，頁45。

[14]　鍾肇政著：《望春風》（台北：草根出版事業有限公司，2001年7
　　月），頁6-7。

國與日本，更在東南亞地區也風靡一時，成為台灣在日治時代最具「國際化」的台語流行歌曲。二〇一八年八月十九日由新竹縣文化局所主辦，莊文貞指揮，長榮交響樂團（Evergreen Symphony Drchestra）、翁倩玉（1950-）與殷正洋（1961-）所領銜主演的〈鄧雨賢先生紀念音樂會〉，恰演出東亞各國作曲家所新創的管弦樂曲。東京愛樂交響樂團（Tokyo Philharmonic Orchertra），莫斯科國家音樂院管弦樂團（Moscow Conservatory）灌錄成演奏曲由上揚唱片公司發行CD出版。[15]一九三七年五月間，由吳錫洋等人籌募台資成立的「第一映畫製作所」，在籌拍影片《望春風》時委請日籍導演安藤負責執導，配樂部分則由王雲峰譜寫。由於看好李臨秋的原創身分及文學造詣，於是就請他為該電影撰寫劇本。因此，一齣八部《望春風》劇本的問世，成為李臨秋跨入電影劇作的首部曲。[16]

[15] 郭玉茹著：〈傳唱百年千年的望春風──李臨秋百年冥誕紀念〉，《臺北文獻直字》，頁45。

[16] 黃信彰著：《傳唱台灣心聲─日據時期的臺語流行歌》（台北：台北市政府文化局，2009年5月），頁69。

四季紅（閩南語歌謠）

〈四季紅〉是李臨秋（1909-1979）一九三八年的詞作，鄧雨賢作曲，最初發行唱片時，由歌手純純（1914-1943）、豔豔來演唱。[1]這是一首男女對唱的情歌，他以四季的變化，有春花、夏風、秋月、冬雪來描述男女熱戀

的情境，樂曲相當輕快、活潑。男女對唱的部分，男生想對女生訴說情意，那種眉目傳情的模樣，表現得淋漓盡致。一般來說，台語歌曲描寫男女愛情歌詞內容者，很多陳述著哀怨、悲愁與失意的一面，較少如〈四季紅〉一般，有著歡愉而輕快的樂曲與節奏。〈四季紅〉歌詞，如下：

> 青春花清香，雙人心頭齊震動。有話想要對你講，不知道也不通。都一項，敢也有別項。肉哎笑，目睭降，你我戀花朱朱紅。夏天風輕鬆，雙人坐船在遊江。有話想要對你講，不知通也不通。都一項，敢也

[1] 張窈慈著：〈從李臨秋的歌謠談舊曲新唱的詩樂藝術〉，《大同大學通識教育年報》第7期（2011年7月）。

有別項。肉哎笑，目睭降，水底日頭朱朱紅。秋天月
照窗，雙人相好有所望。有話想要對你講，不知通也
不通。都一項，敢也有別項。肉哎笑，目睭降，嘴唇
胭脂朱朱紅。冬天霜雪凍，雙人燒酒飲袂妄。有話想
要對你講，不知通也不通。都一項，敢也有別項。肉
哎笑，目睭降，青春面色朱朱紅。[2]

另有遺稿曲名為〈朱朱紅〉，如下：

春天花清香，雙人心頭齊震動。有話想卜對你講，不
知通也不通。都一項，敢也有別項。肉哎笑，目睭
降，你我嘴唇朱朱紅。秋天風輕鬆，雙人心頭有所
望。有話想卜對你講，不知通也不通。都一項，敢也
有別項。肉哎笑，目睭降，你我嘴胎朱朱紅。冬天風
西東，雙人燒酒喝不茫。有話想要對你講，不知通也
不通。叨一項，敢也有別項。肉哎笑，目睭降，青春
面色朱朱紅。[3]

此首曲名因帶有「紅」字，容易被聯想為中國共產黨的
代表色彩，於是在國民黨徹退來台後，此曲名被換作「四季
謠」。八〇年代末期，台灣的國民小學校內的小學生，還曾

2　黃信彰著：《李臨秋與望春風的年代》，頁106。
3　黃信彰著：《李臨秋與望春風的年代》，頁106。

遭到督學嚴厲指正，命令不得在校園中傳唱該曲及其他台語歌。相類似的事件，亦常發生在當時的生活中。總之，國民政府為與中國共產黨的紅色旗幟有所區分，因而嚴厲禁止各種與「紅」相關的世事，成為當時社會的一種特殊的形態。

　　早年歌手純純、豔豔所演唱的〈四季紅〉，聽來頗為輕快，速度較後來的其他歌者演唱較快，節奏拍點清楚。方瑞娥（1953-）的《農村曲精選輯2》[4]，曾演唱過〈四季紅〉一曲，其歌詞與上述的版本，略有些不同。如：第一句的「青春花清香」，她唱作「春天花正清香」；原「夏天風輕鬆」，她作「夏天風真輕鬆」；原「秋天月照窗」改作「秋天月照紗窗」；原「冬天霜雪凍」改作「冬天風真難當」；原「青春面色朱朱紅」改作「愛情熱度朱朱紅」。樂曲唱來活潑輕快，伴奏以鍵盤樂器低聲演奏另一旋律；管樂則是曲中重要的伴奏配器，常常出現在曲中歌者演唱的樂句結尾，作為陪襯之用；前奏的旋律最後與歌詞第二個段落結束時，皆以哨音的特殊效果呈現。李靜美（1952-）與詹宏達的〈四季紅〉版本[5]，屬於男女對唱，由管弦樂團來伴奏，他們所演唱的歌詞則與前面歌詞的版本，略有不同，歌詞如下：

[4]　方瑞娥演唱：《農村曲精選輯2》（台北：麗歌唱片廠股份有限公司，1985年）。

[5]　李靜美、詹宏達演唱，李臨秋詞：《李臨秋/百年音樂繪影》（台北：上揚音樂，2010年4月）。

春天花當清香，雙人心頭齊震動。有話想要對妳講，不知通也不通。都這項，敢也有別項。肉吱笑，目睭降，你我戀花朱朱紅。夏天風正輕鬆，雙人坐船耍遊江。有話想要對妳講，不知通也不通。都這項，敢也有別項。肉吱笑，目睭降，水底日頭朱朱紅。秋天月照紗窗，雙人相好有所望。有話想要對妳講，不知通也不通。都這項，敢也有別項。肉吱笑，目睭降，嘴唇胭脂朱朱紅。冬天風真難當，雙人相好不驚凍。有話想要對妳講，不知通也不通。都這項，敢也有別項。肉吱笑，目睭降，愛情熱度朱朱紅。

整首樂曲屬於中國七聲音階，二位演唱者皆以抒情且略帶活潑的方式演唱，音色可謂活潑且略帶變化。樂曲的前四小節為二部男女合唱，第五至第八小節由第二聲部、男聲部來演唱，直到第九至第十小節二聲部採以相為互應的方式，先由女聲演唱，再由男生輪流唱奏。到了第十一小節、第十二小節則又回到女聲部演唱，最後的三小節則為男女二部和聲，直到結尾。二人情感的表達上，一氣呵成。全曲以管弦樂團伴奏，小提琴與長笛為主要伴奏，它們的旋律恰與二位演唱者互為呼應，尚且，另有打擊樂器作拍點敲擊，擊樂且與器樂作對應式的後半拍敲奏。這種將台灣歌謠搭配管弦樂團的呈現方式，詞曲的表現上，與早年的歌者演唱相較之

下，讓人別有不同的感受。

　　再者，與〈四季紅〉內容相近，以「春」、「夏」、「秋」與「冬」為主──「四季」為題材的，尚有〈對花〉一曲。〈對花〉為一九三八年戰前的作品，由鄧雨賢先生譜曲，原唱為純純、青春美，樂曲輕快活潑，屬為男女對唱歌曲。歌詞以「春梅」、「夏蘭」、「秋菊」、「冬竹」來提起男女愛情甜蜜的滋味，其歌詞如下：

　　　春梅無人知，好花含蕊在園內（女）。
　　　我真愛，想欲採（男），做你來（女），糖甘蜜甜的
　　　世界（男女合唱）。
　　　夏蘭清香味，可惜無蝶在身邊（女）。
　　　真歡喜，我來去（男），免細膩（女），少年不好等
　　　何時（男女合唱）。
　　　秋菊花舖路，閒人袂曉來迫迌（女）。
　　　這呢好，極樂道（男），較大步（女），來看青草含
　　　秋露（男女合唱）。
　　　冬竹找無伴，落霜雪凍風真寒（女）。
　　　大聲嘩，我來看（男），緊卡偎（女），啥人知咱的
　　　快活（男女合唱）。[6]

6　黃信彰著：《李臨秋與望春風的年代》，頁99。

　　歌詞共分為四段，三、五與七雜言穿插於其中，李靜美與詹宏達所對唱的〈對花〉，由管弦樂團與鋼琴伴奏，器樂的編制上，較〈四季紅〉為大，氣勢亦較為開闊。歌詞中藉「春梅」、「夏蘭」、「秋菊」、「冬竹」起興，進而表現男女的戀情，這樣的方式實與鄧雨賢所編曲〈四季紅〉，各段開頭的「春天花清香」、「夏天風輕鬆」、「秋天月照窗」、「冬天霜雪凍」；王雲峰所編曲的〈四季相思〉，各段開頭的「春到百花開」、「夏日熱無比」、「秋宵月光暝」、「冬天雨那濺」；王塗生所編譜的〈四季譜〉，曲中各段的「春風送香來」、「夏日熱無比」、「秋月光織織」、「冬天雨那泠」；廖欽崧編曲的〈四時春〉，「春梅暗憂悶」、「夏蘭香過崙」、「秋菊候時運」、「冬竹尋無群」，有異曲同工之妙。

　　〈對花〉一曲，由於是男女對唱，因此有男聲部、女聲部獨立演唱與二聲部齊唱的段落出現，整首樂曲抒情而流暢。樂曲的前四小節為女聲部獨唱，再來的第五、六小節為男聲部演唱，第七、八小節再換為女聲部演唱，從第五、六小節到第七、八小節，形成二部輪唱的形態，旋律的音階亦由男聲部的低音，轉向女聲部的高音域，呈現一從低到高音階的樂段。最後，兩聲部齊唱，樂句則回到宮調式音階的主音上。歌詞的部分，本有三段，每段的第一至第四小節，歌詞為敘事的陳述；再來的第五至第八小節，為男女二人吐露情感的對話歌詞；第九至第十二小節再回到敘事的回應。由

於這每一段歌詞所呈現的意義，皆表現了前述的三個層次，因此歌者在歌詞與音樂情感的詮釋上，也展現了三層次的演唱，聽來頗有一層勝過一層，反覆吟詠的效果。

　　如第三、第四小節的旋律，為二個下行的音階，「好花含蕊，在園內」歌詞中的「好」與「在」字皆為去聲字，後面分別緊接著「花含蕊」與「園」字皆為平聲字，其歌詞與音樂的關係，恰與楊蔭瀏先生〈字調與樂調關係之推論〉的「字調的音勢作用」所言：「去聲字有最大的向下音勢，……它後面會迫使平入聲字隨著它的音勢向下。」[7]吻合。又如第七、第八小節的「做你來」，音樂上為上行的音階，且「你」字為仄聲字，後面的「來」字則為平聲字，音樂與歌詞至此漸次推進，這樣的方式，又與楊氏〈字調與樂調關係之推論〉一文中「字調的音勢作用」所提出：「上聲字有最大的向上音勢，……但它卻至少能將它後面的陰平陰入聲字向上推進。」[8]的理論吻合。此外，值得一提的是，第三段歌詞的「這呢好，極樂道」，實際由男聲部所演唱的歌詞則改為「這呢好，這快樂」，這是一般民間唱法的唱詞。其餘原創作詞與演唱者所演唱之詞，大致相同。

[7] 楊蔭瀏著：《中國音樂史綱》（台北：樂韻出版社，2004年10月），頁260。

[8] 楊蔭瀏著：《中國音樂史綱》，頁260。

一個紅蛋（閩南語歌謠）

　　〈一個紅蛋〉一曲，為李臨秋（1909-1979）一九三二年戰前的作品，由鄧雨賢（1906-1944）所譜曲，林氏好（1907-1991）與純純所演唱。[1]歌詞大致為描寫一結婚已久的夫妻，因無法傳宗接代，見到他人送來的紅蛋，不禁油然生起莫名的悲哀，其實也是訴說著傳統婦女婚後為了傳宗接代的悲哀。關於其歌詞，如下：

　　　　思要結髮傳子孫，無疑明月遇烏雲。

　　　　夫婿耽誤阮青春，噯唷，一個紅蛋動心悶。

　　　　慕想享福成双對，那知洞房空富貴。

　　　　含蕊牡丹無露水，噯唷，一個紅蛋引珠淚。

　　　　春野鴛鴦同一衾，傷情目屎難得禁。

　　　　掛名夫妻對獨枕，噯唷，一個紅蛋潛亂心。

　　　　情愛今生全無望，較滲水甌墜落甕。

　　　　堅守活寡十外冬，噯唷，一個紅蛋催苦痛。[2]

[1]　張窈慈著：〈從李臨秋的歌謠談舊曲新唱的詩樂藝術〉，《大同大學通識教育年報》第7期（2011年7月）。

[2]　黃信彰著：《李臨秋與望春風的年代》，頁98。

〈一個紅蛋〉有四段歌詞，一般演唱以此版本為主，無論是江蕙（1961- ）特殊的聲腔，黃妃（1974- ）略帶磁性的演唱，抑或李靜美（1952- ）的渾厚圓潤，蔡幸娟（1966- ）甜美的嗓音，皆隱約地透露著歌詞詞意中所欲傳達哀怨的心情。整首樂曲反覆三次，節拍2/4拍，歌詞演唱四段，曲風輕快活潑。此旋律的每個樂句，皆從每小節強拍的後半拍起始，尚且，除了樂曲最後一個樂句的附點拍，提前到樂句的第一個小節外，其餘樂曲中的每個樂句的第二小節，其第二拍皆為附點拍，即為一拍半。因此，這裡的歌詞，為了配合節奏，也必須較其他樂拍為延長，延長的字音有仄聲字「髮」、「月」、「誤」、「福」、「屎」、「鱉」、「寡」，也有平聲字「唒」、「房」、「丹」、「鴛」、「妻」、「生」。這首樂曲的主旋律，各音之間呈現大二、大三、小三、完全四度與完全八度等四種音程。另有遺稿名作〈斷髮出家〉，與〈一個紅蛋〉的歌詞詞意頗為相近：

　　思要結髮傳子孫，清夜明月遇烏雲。
　　我君耽誤阮青春，噯唒，斷髮出家暗心悶。
　　春意滿身成双對，洞房花燭空富貴。
　　含蕊牡丹無露水，噯唒，斷髮出家吞珠淚。
　　情愛誰人不希望，掛名夫妻了忐工。

今生像蘸墜捲甕，噯唷，斷髮出家忍苦疼。[3]

　　此歌詞僅有三段，不同於〈一個紅蛋〉的四段，尚且，歌詞中的「一個紅蛋」，在此抽換成「斷髮出家」一詞。此外，另有〈一個心肝〉的詞，「我君約卜來阮樂，暗中歡喜地等候。給阮相像風頭狗，噯唷，一個心肝亂操操。叫伊拐在厝角後，等阮出聲才浮頭。父母未睏不敢走，噯唷，一個心肝亂操操。」上述兩段式歌詞，亦可搭配〈一個紅蛋〉的曲調來演唱。

[3]　黃信彰著：《李臨秋與望春風的年代》，頁98。

補破網（閩南語歌謠）

　　關於〈補破網〉一曲，李臨秋（1909-1979）源於一九
四八年戰後的創作，它原先為舞台劇《補破網》的主題曲，
由秀芬所演唱。[1]歌詞描述著挽回一女子情感的內容，曲名
為「漁網」，最為普遍而通俗的說法，是將「漁網」取意於
台語諧音「希望」的意思，意味著戰後的台灣應秉持著「希
望」的決心邁向未來。但其實不同背景的人，對此曲有著
不同的詮釋。此歌曲當紅之際，恰逢時代的變遷，以及一
九四七年的二二八事件，使得電影與歌曲遭到禁演與禁唱
的命運。根據曾慧佳的《從流行歌曲看台灣社會・台語歌
曲的演變》一文，提及直到一九七六年李雙澤先生在西洋
民謠演唱會公開演唱，方才打破這樣的禁忌。[2]一般傳唱的
歌詞，如下：

　　　　見著網，目睭紅，破甲這大孔。想欲補，無半項，誰
　　　　人知阮苦痛。今日若將這來放，是永遠免希望。為著
　　　　前途針活縫，尋傢司補破網。

[1] 張窈慈著：〈從李臨秋的歌謠談舊曲新唱的詩樂藝術〉，《大同大
　　學通識教育年報》第7期（2011年7月）。
[2] 曾慧佳著：《從流行歌曲看台灣社會》（台北：桂冠圖書股份有限
　　公司，2000年11月），頁68。

手拿網，頭就重，悽慘阮一人。意中人，走叨藏，那無來鬥幫忙。枯不利終罔珍動，舉網針接西東。天河用線做橋板，全精神補破網。

魚入網，好年冬，歌詩滿漁港。阻風雨，駛孤帆，阮勞力無了工。雨過天晴漁滿港，最快樂咱雙人，今日團圓心花春，從今免補破網。[3]

此為三、五、六、七雜言歌詞，一共分為三段，原先歌詞僅有二段，最後一段是作者後來加上的；樂曲全曲以3/4拍演奏，各樂句以八小節為一樂句，共有四樂句；各段歌詞各樂句的字數，各段一致，原則上為一字一拍或一字二拍。從樂曲的結構來分析，前面兩個樂句，即前八個小節與九至十六個小節，兩個樂句的節奏略有變化，但變化不多，歌詞的字數上，兩段一致。樂曲的第三個樂句，先出現上行再轉為下行，上行的音階，在此作為樂曲的發展部。最後一個樂句，與前面的樂曲出現相同的音型「♩. ♪♫♩.」，直到最後為全曲作個結束。

李靜美（1952-）所演唱的〈補破網〉，樂曲抒情，以管弦樂團伴奏，其聲腔渾厚，聽來頗為動人。鳳飛飛（1953-2012）《台灣民謠歌謠專輯（五）》[4]的版本，樂曲

[3] 黃信彰著：《李臨秋與望春風的年代》，頁109。
[4] 鳳飛飛演唱：《台灣民謠歌謠專輯（五）》（台北：歌林唱片公司，1982年9月）。

同為抒情的三拍子，演唱者音色清亮，以合成音樂伴奏，三段歌詞之外，伴奏三次除有主旋律伴唱外，其他的和聲配器則略有些微的變化。林慧萍（1963- ）《林慧萍台語歌謠專輯》[5]的版本，歌詞僅有前二段，聲腔中略帶些轉音的變化。齊秦的演唱則為歌聲清亮。另外，尚有遺稿如下，此亦為李氏最早發表的版本：

見著網，目眶紅，破到才大空。有卜補，無半項，誰人知阮苦痛。今日若將這來放，是永遠無希望。為著前途潛活縫，尋傢俬補破網。
手偎網，頭就重，悽慘阮一人。意中人，走都峻，那無來肇相幫。姑不利終罔振動，才夯，網針接西東。天河用線做橋板，全精神補破網。[6]

上面各段與前面一般演唱歌詞的不同處，在於此遺稿僅有兩段歌詞，歌詞中且出現了「同音異字」的現象，如「破甲」作「破到」，「這大孔」作「才大空」，「免希望」作「無希望」，「針活縫」作「潛活縫」，「尋傢司」作「尋傢俬」，「走叨藏」作「走都峻」，「那無來鬥幫忙」作「那無來肇相幫」，「枯不利終罔珍動」作「姑不利終罔振

5 林慧萍演唱：《林慧萍台語歌謠專輯》（台北：歌林唱片公司，1984年9月）。
6 黃信彰著：《李臨秋與望春風的年代》，頁109。

動」，「舉網針接西東」作「才夯，網針接西東」。整體言之，有些詞彙經修改後，前後意義相近，原則上得須符合三項要件，第一，歌詞的音必須一致或相近；第二，歌詞的意義必須相同，或不可意義相差逕庭；第三，單字詞原來與修改後的意義不同，有可能是作者本身有意修改歌詞，因此依時間的先後順序來看，即造成兩處歌詞文意上的差異。

花樹下（客家歌謠）

　　原創為古秀如作詞，謝宇威（1969-）作曲。本是台灣高雄美濃聚落的一處老地名，是作者家族的來源地，當年因樹上盛開著美麗的花朵而得名。在探訪故鄉後，發現花樹下已無花無樹，而看似排水溝的美濃河早年是可行船的，如今僅剩花樹下的藍衫店及九十多歲的老師傅，詩中的老師傅名叫謝景來，他是現今僅存能製作客家藍衫的老師，老師傅身體仍硬朗，但花樹下卻已被夷為平地。

　　這是古氏生平的第一首客家詩詞，內容訴說著老家雜貨店早已消失，藍衫也已從生活退場，只在舞台現身，家族像迸開的種子四散開花結果、落地生根，花樹下弦簫鼓樂、走府辦貨的過往，早就隨著水路淤塞，告別在落葉飛舞的風中。配合謝宇威所譜下的動人旋律，是一首容易親近且耐人尋味的歌曲。

　　爾後，福爾摩沙合唱團於二〇〇六年十月七日至十日錄音，在國立台北藝術大學音樂廳、台北縣三和國中音樂廳演奏，由蔡慶俊製作，蔡昱珊編曲與彈奏鋼琴，出版發行CD。

　　數年後，楊覲仔（1974-）藝術總監暨指揮的揚音樂集女聲合唱團和混聲合唱團所演唱的〈花樹下〉同聲合唱，曾

於二〇一五年十月十六日在新竹縣政府文化局演藝廳前的羅馬競技場舞台首演，該場次主題為「世界客屬第二十八屆懇親大會」；二〇一七年七月一日再次於新竹縣政府文化局演藝廳演出，該場主題為「當我們童在一起」；二〇一九年四月二十日又演唱此曲，該場演出主題為「抗疫不抗藝、竹縣挺文藝」。此曲改編自蔡昱珊的合唱曲，前段以淡淡的和聲鋪陳，再由女高音柔美的旋律引領聽眾進入往日時光。其餘三部則以和聲輕托旋律，結束以琴聲作結。整首樂曲餘音流暢，滿溢真摯溫暖的懷想。

　　同樣以「花」為題材的民謠，尚有一九三八年李臨秋（1909-1979）創作的詞、鄧雨賢作曲的〈對花〉閩南語歌謠；另有一九三八年李臨秋創作、鄧雨賢作曲的〈四季紅〉，閩南語歌謠也是。三首曲風，各有特色。

以上照片由新竹縣竹北市「揚音樂集」提供

十八姑娘（客語歌曲）

　　源自鄧雨賢（1909-1979）作曲、周添旺（1910-1099）作詞的〈黃昏愁〉，發表於一九三七年。流行音樂創作者謝宇威（1969-）與作曲家鄧雨賢同為客家人，期待更能貼近原作者的內心世界，二〇〇三年按照原曲的詞意改成客家歌詞。樂曲由蔡昱珊編曲，福爾摩沙合唱團於二〇一四年十月二十八日發行CD。

　　原〈黃昏愁〉為一九三七年戰前時期作品，歌詞一共三段，分別為「夕陽斜西，天色黃昏，小鳥雙雙歇在山崙。美麗鳥聲笑吻吻，獨阮這時傷情怨青春。啊！前途欲如何，心又悶悶亂紛紛。」「回想昔日初戀時代，會曉快樂（勿會）曉悲哀。雖然雙人相意愛，不過為著環境來阻礙。啊！好花不能開，好風又攔毋吹來。」「黃昏太陽漸漸欲落，歸巢的鳥飛過山河。孤單站在小山坡，自嘆終身啥人通偎靠。啊！江水也奏出，親像怨嘆的音波。」

　　謝宇威改編後的客語歌詞為「十八介姑娘一蕾花呀，一蕾花，白白介牙齒紅紅介嘴唇得人惜，敢作得問你，掛肚牽腸為麼儕，那位細阿哥，按有福氣配鳳凰啊！」「十八姑娘一蕾花啊！一蕾花。十八介姑娘一蕾花呀，一蕾花，老妹妳就係芙蓉花呀，芙蓉花。滿山介花香桃花開來菊花黃，盼

世上鴛鴦雙雙對對情意長啊！」「姑娘十八一蕾花，一蕾花啊！姑娘十八一蕾花，一蕾花。」歌曲為女聲三部，採以卡農、迴旋式的章法演唱，速度Allegretto（稍快）、抒情地。

　　楊覲仔（1974-）藝術總監暨指揮的揚音樂集女聲合唱團和混聲合唱團所演唱的〈十八姑娘〉同聲合唱，曾於二〇一七年七月一日在新竹縣政府文化局演藝廳首演，該場演出主題為「當我們童在一起」，詮釋出姑娘十八的美麗姿態，無不讓人歡喜愉悅，音樂也讓人聽來意猶未盡，餘音繞樑，三月不知肉味。

照片由新竹縣竹北市「揚音樂集」提供

新詩合唱名曲

再別康橋

徐志摩（1897-1931）先生〈再別康橋〉的詩歌，如下：

輕輕的我走了　正如我輕輕的來
我輕輕的招手　作別西天的雲彩
那河畔的青柳　是夕陽中的新娘
波光裡的豔影　在我心頭蕩漾

軟泥土的青荇　油油的在水底招搖
在康河的柔波裡　我甘心做一條水草
那榆蔭下的一潭　不是清泉是天上的虹
揉碎在浮藻間　沉澱彩虹似的夢

尋夢　撐一枝長蒿　向青草更青處漫溯
滿載一船星輝　在星輝斑斕裡放歌
但我不能放歌　悄悄是別離的笙簫
夏蟲也為我沉默　沉默是今晚的康橋

悄悄的我走了　正如我悄悄的來
我揮一揮衣袖　不帶走一片雲彩

本詩徐志摩寫於第三度造訪英國劍橋大學後，在返國的船上寫下這首詩歌，一九二八年十一月六日完成，同年十二月十日刊於《新月》月刊第一卷第十號，後收入《猛虎集》，四段詩歌恰呈「起承轉合」四段。此詩出版後，詩被多次譜上樂曲。流行歌手張清芳（1966-）曾演唱此首新詩。這裡欲介紹的是周鑫泉合唱譜曲、李達濤（1941-）曲，本曲是八十年後的二〇〇八年，周鑫泉老師在美國麻州查理士河畔的劍橋（Cambridge），度過了二十載浮雲遊子的歲月後所完成。全首樂曲透過不同手法，賦予原曲每樂段（stanza）特殊的風格外，更保留了七〇年代民歌時期的純樸滋味。[1]楊覲伃（1974-）藝術總監暨指揮的揚音樂集女聲和混聲合唱團所演唱的〈再別康橋〉，曾於二〇一八年五月二十七日的「西班牙狂想」，二〇一八年六月二十四的 "Light of Hero" 以及二〇一八年七月一日的 "Her Story" 等音樂會中演出。詩歌起始的第一段與第二段，樂曲的音色與聲量偶有波瀾起伏，經由分部旋律與鋼琴伴奏的陪襯後，音色有如流水清風一般地靜謐和輕柔；尤其，樂曲進行至詩歌的第三段時，各聲部漸次變強，激昂地唱出「尋夢，撐一枝長蒿，向青草更青處漫溯；滿載一船星輝，在星輝斑斕裡放歌。」使得樂曲達到最高峰，恰唱出詩歌原作徐志摩的心聲；而「但我不能

[1] 參見周鑫泉著、朱如鳳樂譜編輯：〈再別康橋（為女聲三部與鋼琴伴奏）〉，《周鑫泉合唱作品》（台北：斐亞文化藝術股份有限公司，2009年）。

放歌」後，樂曲回到原速（Tempo），數個樂句聽來雲淡風輕；最後，「我揮一揮衣袖，不帶走一片雲彩」二句，則簡短有力地完結整首樂曲。

以上照片由新竹縣竹北市「揚音樂集」提供

雪花的快樂

依據周鑫泉老師所言，引用徐志摩（1897-1931）的詩歌，在〈雪花的快樂〉採用「起承轉合」的段落，如下：

假如我是一朵雪花，

翩翩的在半空裡瀟灑，

我一定認清我的方向

——飛颺，飛颺，飛颺，

這地面上有我的方向。

不去那冷漠的幽谷，

不去那淒清的山麓，

也不上荒街去惆悵

——飛颺，飛颺，飛颺，

你看，我有我的方向！

在半空裡娟娟的飛舞，

認明瞭那清幽的住處，

等著她來花園裡探望

——飛颺，飛颺，飛颺，

啊，她身上有硃砂梅的清香！

那時我憑藉我的身輕，
盈盈的，沾住了她的衣襟，
貼近她柔波似的心胸
——消溶，消溶，消溶
溶入了她柔波似的心胸。

此曲於二〇〇九年由青韻合唱團委託創作，主要獻給翁佳芬老師。楊覲伃（1974-）藝術總監暨指揮的揚音樂集女聲和混聲合唱團所演唱的〈再別康橋〉，曾於二〇一七年十二月二十四日的「斗枓冬指」，二〇一八年五月二十七日的「西班牙狂想」以及二〇二一年一月九日的 "Be Hopeful" 等音樂會中演出。這首徐志摩的詩歌經譜曲後，曲風顯得潔淨而單純，雪花也經由旋律的詮釋，如雪花般地旋轉和延宕，但雪花有著它的堅定與執著，目的只為抵達它最終的歸宿，這首樂曲很適合在雪地的冬季裡演唱。再者，徐志摩的詩歌在周鑫泉的音符裡，由涓涓清流、雪花從天空隨意地飄灑般的鋼琴導奏開始，清新地描繪樂韻的輕靈和豪爽。隨後跟著詩中的九個「飛颺」和三個「消溶」，嘗試創造出一種既奔放、溫柔而又優美纏綿的意境。樂歌分為四段，恰吻合徐志摩詩歌「起承轉合」的寫作，如此悠然歡愉的樂音，不僅帶領了人們迎向美好的情境，更讓情繫冷冬的雪花悠然自主地

飄落著，散發出冬日的輕盈與瀟灑。[1]

以上照片皆由新竹縣竹北市「揚音樂集」提供

[1] 參見周鑫泉著、朱如鳳樂譜編輯：〈雪花的快樂〉，《周鑫泉合唱作品》（台北：斐亞文化藝術股份有限公司，2015年）。

我的音樂論評

我看〈長恨歌〉的新詮釋

　　白居易（772-846）〈長恨歌〉一首，歷來學者多從〈長恨歌〉版本的考辨，〈長恨歌〉與〈長恨傳〉的關係，〈長恨歌〉的主題與藝術，〈長恨歌〉在唐宋引起的評論，〈長恨歌〉與宋人重意的詩學表現，〈長恨歌〉與宋人重理的詩學表現，歷代諸家評說〈長恨歌〉，當代探討〈長恨歌〉主題評述，白居易（772-846）對〈長恨歌〉的基本看法，以及〈長恨歌〉的影響等，論述〈長恨歌〉文學性與史實評價。而今，以音樂呈現舊題材〈長恨歌〉的黃自（1904-1938）清唱劇，是黃自（1904-1938）於一九五七年的新創作，清唱劇〈長恨歌〉本是取材於白居易（772-846）詩歌的內涵譜曲，韋翰章（1906-1993）填詞，黃自（1904-1938）未完成的第四、第七與第九等三個樂章則由林聲翕（1914-1991）補遺。詩歌中，既呈現史實與人物的敘事性，又展現文人豐厚而細膩的抒情性。音樂上，清唱劇共有十個章節，各段標題為白居易（772-846）的詩句，歌詞內容則以白話的語句，化用古體詩中的史實與人物，次遞敘事演唱；歌詞的各章，又使用男女聲獨唱、合唱、重唱、朗誦等各種不同的演唱方式，試圖藉由音樂來詮釋〈長恨歌〉的意涵，呈現文學中敘事兼抒情的特徵。

韋翰章（1906-1993）的歌詞，平易淺白，各章節以新詩的文體呈現，既有歷史人物的獨特形象，也有後人對〈長恨歌〉的新詮釋，還有文人筆下的誇飾與想像。音樂的部分，趙如蘭（1922-2013）於〈黃自的音樂〉[1]一文，曾提及：「黃自的旋律是流暢的，他要唱一個什麼音，他先給充分預備好了去路，待會兒自自然然就會到那兒，絕不為了唱一句好聽的樂句硬裝上去。」[2]旋律上，「黃自的節奏當然變化很多，大體說來是傾向於穩重派，就是長音在先，短音在後的多。」[3]而且，「黃自他的曲子嚴守了詞曲的節奏，而作者聽者都不覺得節奏的約束，好像詞句壓根兒就是這麼唱似的。」[4]〈長恨歌〉清唱劇的詞與樂，恰如趙元任（1892-1982）言說的黃自（1904-1938）音樂那般，能如實的呈現出別出新裁的演奏形式。

如今，文學與音樂的新藝術，舉凡「梁山伯與祝英台」的舊題材，自唐以後的文獻與詩詞，多以其故事為本。藝術上，不僅止於歌仔戲、地方戲曲的演出，更有近代新創的音樂劇、舞台劇、流行歌曲、小提琴協奏曲、雙鋼琴演奏與崑曲的藝術表現。又如，台灣歌謠中的「四月望雨」，歌詞由李臨秋與周添旺創作，鄧雨賢譜曲，近年，藝術團體亦將其

[1] 參見趙如蘭著：〈黃自的音樂〉，《趙元任音樂論文集》（北京市：中國文聯，1994年），頁86-89。
[2] 參見趙如蘭著：〈黃自的音樂〉，《趙元任音樂論文集》，頁86。
[3] 參見趙如蘭著：〈黃自的音樂〉，《趙元任音樂論文集》，頁87。
[4] 參見趙如蘭著：〈黃自的音樂〉，《趙元任音樂論文集》，頁87。

改編成音樂劇，成為具有台灣地方特色與文化代表的「台灣音樂劇首部曲」。筆者以為，依據白居易（772-846）〈長恨歌〉一詩，還有現有的韋翰章（1906-1993）歌詞，以及黃自（1904-1938）的音樂，亦能改編成舞台上的新音樂劇，再融入男女聲獨唱、合唱、重唱、朗誦的不同詮釋，無非也是一項文學與音樂新藝術的展現。

新「老鼠娶新娘」音樂劇

　　二〇二〇年，歲次庚子年肖鼠，與「鼠」相關的國內民間童話「老鼠娶新娘」，流傳已久。村長選婿的動機，在於尋找「世界第一強者」，無論是「大黑貓」、「太陽」、「烏雲」、「風」還是「牆」，無不竭盡所能來參與這場「比武大會」，但凡是失敗者即被淘汰，那般撕殺、逞英雄的遊戲規則，讓村長直到最後才想起「老鼠阿郎」的可貴。屬於「十二生肖」之首的「鼠」，二〇一二年時，錢南章先生（1948-）就曾為《十二生肖》[1]編曲創作，台北愛樂合唱團、臺灣國樂團演出，其中，首段的「鼠」，便是取材自民間傳說的「老鼠娶親」，樂曲內容融合了口技、戲劇、俚語及寓言，實為生動活潑。

　　二〇一六年再改編自「老鼠娶親」的台灣當代音樂劇——《老鼠娶親之公主不想嫁》誕生了，以「相信自己」為主軸，為舊故事賦予新意義，再加入音樂、舞蹈與視覺藝術，呈現一嶄新的面貌。高天恒為故事編劇、朱怡潔為詞曲

[1] 據二〇一二年，春/夏，錢南章先生所言，關於《十二生肖》「它是：詩、詞、音樂、音效、戲劇、遊戲、即興、服裝、道具、面具、玩具、小品、童話故事，獨唱、合唱、樂團，寫人、寫動物、寫意、寫景、寫心，嚴肅、也調皮……關於歌詞，許多地方，是經過反覆、重組的。許多音效，更是原詩原詞沒有的……」

創作、愛樂劇工廠演出，故事大綱為「人人羨慕的貝蒂公主，在十八歲成年禮的前夕，拒絕接受老鼠王國的傳統，根據公主成年禮當天的『比武大會』，參賽的有太陽王子、烏雲大俠、北風公子、牆壁博士與小凱老鼠，凡獲勝的勇士就有機會能娶回老鼠王國的貝蒂公主，並接受加冕成為新任的老鼠國王。住在老鼠王國孤兒院裡的青青和小凱，因緣際會下認識了貝蒂公主，他們帶領貝蒂公主勇敢對抗命運，為自己開創新生的道路。」故事中再穿插「做自己」、「老鼠們的小確幸」、「相聚的分秒」、「什麼時候」、「王國傳說」與「相信自己」等六段新編音樂，是部可愛、活潑又逗趣的台灣新編音樂劇。

　　根據朱怡潔所言：「創作《老鼠娶親之公主不想嫁》那年，我還是個新手媽媽。身為母親，我渴望為孩子營造無憂無慮的烏托邦。但我深知：無論我如何保護，隨著孩子日漸長大，他們勢必會認識許多外人，遲早要面對人與人之間的種種衝突。……我更想幫助孩子盡快弄懂的，是人性。孩子需要了解每個人行為背後隱含的想望，進而萌生同理心，做出適切的應對，發展出無往不利的人際關係。讀好書、聽好故事，便是洞察人性的捷徑。」[2]由此見得，朱氏新編音樂劇的創作動機與精神。

[2]　參見高天恒故事、朱怡潔音樂：《老鼠娶親之公主不想嫁》，新北市，拾穗藝術出版，2016年7月。

二〇二〇年七月二十六日於台中國家歌劇院[3]演出《老鼠娶親之公主不想嫁》，雖非首演，曲目依序為「傳說」、「做自己」、「老鼠們的小確幸」、「相聚的分秒」、「公主出巡」、「老鼠哪有這麼帥」、「什麼時候」、「王國傳說」、「傳說再現」、「燃燒吧，太陽！」、「神秘的烏雲」、「北風之詩」、「Mr. Wall」、「相信自己」、「鼠城招親」共十五段。其中，音樂劇中有許多活靈活現的人物，包括顛覆傳統的公主、逆來順受的皇后、唯利是圖的國王、愛冒險又怕貓的孤兒青青、害羞的男主角小凱。由於每個人都不是完美的，若能知己知彼，欣賞他人優點，接納別人弱點，便能使平凡變偉大，既提升自己也鼓舞別人。朱氏當年在創作主題曲「相信自己」時，想到自己也曾缺乏信心，自覺一事無成。但是，孩子的來臨，讓她遇見自己，體悟到每個人的價值，也賦予得來不易的孩子更美的世界。

近年的音樂劇，為台灣表演藝術圈掀起一股熱潮，它是「用音樂敘事的獨立樂種」，需有人導演、作曲、作詞、編劇、編舞與演員表演所組成。原創者經改編傳統的故事情節後，賦予故事新的概念與意義，使得舊有的故事不再陳腐，而是歷久彌新的新創作。況且，原先國內只有民間的劇場、

3　位於臺中市西屯區七期重劃區的臺中國家歌劇院，造型前衛，以「美聲涵洞」概念，採用曲牆、孔洞與管狀的設計，整棟建築沒有樑柱支撐，無九十度牆面，近年曾獲得國家建築「金質獎」，二〇一六年九月三十日啟用開幕。

工作室與劇團等團體製作音樂劇，如今國內大專院校已有表演藝術系與研究所多年的設置，使得西元二〇一九年全台灣有超過一百三十檔次的多樣類型音樂製作演出，呈現出台灣近十年來音樂劇蓬勃發展的現象，值得全民一探究竟。

童年的回憶、動畫、音樂

　　一九九一年〈童年的回憶〉國樂合奏曲，原名為〈童年的回想〉，是當代作曲家盧亮輝先生為行政院文化建設委員會所委託創作的曲目。全曲旋律抒情而恬淡，敘事童年歡樂的時光和天真無邪的心靈，採用各項的國樂樂器，反覆演奏製造出回憶的氛圍。此曲有兩個主題，以Ａ－Ｂ－Ａ方式呈現，最先從音色清脆的鐵琴開始，藉著簡單的旋律拉開回憶的序幕，緊接著三角鐵、揚琴、胡琴與中國笛，逐漸加入全體樂團，反覆演奏相同的旋律，引領聽眾走入回憶中；快板後，由中國笛主奏第二主題旋律，並利用二胡的擊弓、琵琶的輪弦及大、小軍鼓模仿童年時童子軍訓練的情況；末段時，各樂器再以相同的旋律，輪奏的方式再現主題，直至孩子進入夢鄉後，為全曲畫下祥和的句點。

　　其次，當今的同儕們，無人不知，無人不曉，一九八二年歌手張艾嘉（1953-）、羅大佑（1954-）演唱的流行樂曲，由羅氏作詞、作曲，內容為：「池塘邊的榕樹上，知了在聲聲叫著夏天。操場邊的鞦韆上，只有蝴蝶停在上面。黑板上老師的粉筆，還在拚命嘰嘰喳喳寫個不停。等待著下課，等待著放學，等待遊戲的童年。」敘述了一九五〇年代後的「童年」情景。這與已故歌手鳳飛飛（1953-2012）所

演唱的〈憶童年〉，由連水淼作詞、和慶清作曲：「童年
的我，住在廟後，前有青山，後有溪流。每天盼望，過年
過節，新衣新帽，從腳到頭。小的時候，鎮上街坊，午後
陣雨，結伴水戰。一時貪玩，被罰了一晚，雨聲依稀，在
我耳旁。……歲月輾轉，心智的成長，他鄉異方，我怯思
鄉。童年往事，深印心上，雖不再有，卻是難忘。內心深
處，真情的流露，赤子情感，永不變換。」的情景，有著
異曲同工之妙。

　　清代沈復（1763-？）蘇州（今江蘇蘇州）人〈兒時記
趣〉，出自《浮生六記》：「余憶童稚時，能張目對日，明
察秋毫。見藐小微物，必細察其紋理，故時有物外之趣。
夏蚊成雷，私擬作群鶴舞空，心之所向，則或千或百，果然
鶴也；昂首觀之，項為之強。又留蚊於素帳中，徐噴以煙，
使之沖煙飛鳴，作青雲白鶴觀；果如鶴唳雲端，為之怡然稱
快。……」作者憑著敏銳的觀察力和豐富的想像力，更把夏
蚊、叢草、土礫、蟲蟻與癩蝦蟆吞蟲等趣事，躍然紙上。

　　一九八六年歲次丙寅開歲〈憶童年〉，70*40公分，收
錄《不同凡馬：韓錦田八十回顧展》[1]是新竹縣當代國畫家
韓錦田先生（1941-）的畫作，題字：「叮噹叮噹鈴聲尖，
我的冰棒涼又甜，大街小巷都走遍，口袋只賣兩毛錢。」畫

[1]　韓錦田著、韓眺柏總編輯、韓言松副總編輯、韓美林封面題字：
　　《不同凡馬：韓錦田八十回顧展》，新竹市，涉墨山莊新竹市寶山
　　路365巷5之一號，2020年1月，頁10。

中一位孩童一手側背著「新芳冰岩」的袋子，一手拎著鈴鐺沿街叫賣，身後還跟隨著一隻小狗的情景。韓氏又註解「生於台灣光復後之輩中，友朋皆有訴苦之經歷。憶余幼時賣冰棒、牧牛、做雜工，隨著社會繁榮，現在小孩已生活於安祥幸福的日子裏，此景已不復見矣。」再者，二〇〇七年歲次丁亥〈憶童年〉，52*45公分，收錄《不同凡馬：韓錦田八十回顧展》[2]，題字：「童伴憶舊笑哈哈，小時無知偷摘瓜，那知農夫種辛苦，有時番薯也常挖。」亦為韓氏於「夏月與童伴談舊漫事。」呈現出早年童伴憶舊的歡樂時光。

而今，自2G時代（第二代行動通訊技術，Second Generation）至5G時代（第五代行動通訊技術5th generation mobile networks或5th generation wireless systems）的發展，不過短短約二十年的光景，科技改變了我們的生活方式，也改變了二十與二十一世紀孩子們的「童年」。以寓教於樂的卡通節目，呈現出逗趣、活潑與生活化的劇情，贏得孩子們的心。而不再只是昔日的抓蟲、賞鳥與街坊的嬉戲，還有各個國家拍攝的卡通節目，充滿了現代孩子們的「童年」。

一九八四年「湯瑪士小火車」（Thomas and Friends，2003年之前為Thomas the Tank Engine & Friends）敘述一群住在虛構島嶼「多多島」的擬人化鐵路機車與公路車輛的冒

[2]　韓錦田著、韓眺柏總編輯、韓言松副總編輯、韓美林封面題字：《不同凡馬：韓錦田八十回顧展》，新竹市，涉墨山莊新竹市寶山路365巷5之一號，2020年1月，頁167。

險經歷。這些作品源自於艾屈萊為他當時正從麻疹中復原的兒子Christopher所說的故事。二〇〇四年「小豬佩奇」又名「粉紅豬小妹」（Peppa Pig）是由英國阿斯特利貝加戴維斯（Astley Baker Davis）所創作、導演和製作的一部英國學前電視動畫片，故事敘述她與家人的生活，幽默有趣味，蘊涵傳統家庭的觀念與珍貴的友誼，鼓勵孩童們親身體驗生活。二〇〇九年「瑪莎與熊」（Masha and The Bear）是由俄羅斯Animaccord動畫工作室所作的3D電腦動畫影集。故事改編自同名俄羅斯童話故事，描述著女孩瑪莎在森林裡與熊、各種動物相處的故事。瑪莎是個頑皮的小女孩，總是讓熊感到頭痛，但是熊總是在幫助瑪莎生活上的大小事。

二〇一〇年「小巴士TAYO」是韓國3D兒童電視動畫片，由Iconix Entertainment、韓國教育廣播公社和首爾市政府共同製作，角色以首爾的巴士為藍圖。二〇一一年「救援小英雄波力Poli」（Robocar Poli）是由Roi Visual所製作的韓國動畫片，動畫故事中主要教導兒童學習正確的安全常識與注意事項。劇情是記述布姆鎮裡所住的許多居民與交通工具，因經常發生意外，因此為了保護大家的安全，英勇的救援小隊將同心協力克服困難與危險，幫助朋友們。二〇一八年的「寶寶巴士奇妙救援隊」則是來自中國的科幻動畫，人物包括機智勇敢的奇奇、冷靜果敢的妙妙、憨厚開工程車的壯壯，以及飛行員兔一一。他們面對突發的危險、意外傷害，與火災進行火速救援，不僅不怕危險，也富有愛心和責

任感，總是能以智慧化解危機。

　　當今的音樂製作人謝欣芷女士創作了許多的親子音樂專輯，包括二〇〇六年《春天佇陀位》、二〇一〇年《幸福的孩子愛唱歌》、二〇一三年《寶貝的呢喃歌》、二〇一五年《走吧！唱歌旅行去》、二〇一六年《最棒的就是你》、二〇一八年《一起唱首朋友歌》、二〇一九年《寶貝的生活歌》等；張雅菀監製、吳心午製作編曲，二〇一六年的《童玩心樂章》，皆是近代兒童律動與音樂的代表作品，孩童們耳熟能詳。再者，靜思人文的二〇〇五年《小太陽的微笑》、二〇〇七年《地球的孩子》、二〇〇八年《有禮·真好》、二〇〇九年《幸福的臉》、二〇一〇年《小樹的願望》、二〇一三年《心想好意》等；馬來西亞張蔚乾、黃慧音作曲監製的二〇〇四年《童心菩提心》、二〇〇九年《大自然的孩兒》，以及張蔚乾作曲、魏嵐作詞西元二〇一三年的《彩虹秋天》，皆以樂教的方式淨化孩童的心靈，即證嚴法師所倡導的「期許人人向青山學習，以樸素純真的心，守誠、正信；用樸實、純真的態度，努力耕耘自己的心田，並殷勤向外耕耘一片片福田。」家中的族人們早已皈依佛教，更以釋惟覺老和尚的「對上以敬，對下以慈，對人以和，對事以真。」四箴言，作為言行的圭臬。

　　最後，我的「童年」，也是沉浸在國樂團，與接受西洋音樂教育的洗禮下中度過的，這回不去的「童年」，可真是令人難忘啊！

新銳藝術45　PH0269

新銳文創
INDEPENDENT & UNIQUE

彈音論樂
——聆聽律動的音符【修訂版】

作　　者	張窈慈
責任編輯	楊岱晴
圖文排版	蔡忠翰
封面設計	蔡瑋筠

出版策劃	新銳文創
發 行 人	宋政坤
法律顧問	毛國樑　律師
製作發行	秀威資訊科技股份有限公司
	114 台北市內湖區瑞光路76巷65號1樓
	電話：+886-2-2796-3638　傳真：+886-2-2796-1377
	服務信箱：service@showwe.com.tw
	http://www.showwe.com.tw
郵政劃撥	19563868　戶名：秀威資訊科技股份有限公司
展售門市	國家書店【松江門市】
	104 台北市中山區松江路209號1樓
	電話：+886-2-2518-0207　傳真：+886-2-2518-0778
網路訂購	秀威網路書店：https://store.showwe.tw
	國家網路書店：https://www.govbooks.com.tw

出版日期	2022年5月　BOD二版
定　　價	350元

讀者回函卡

國家圖書館出版品預行編目

彈音論樂：聆聽律動的音符/張窈慈著. -- 二版.
-- 臺北市：新銳文創, 2022.05
　面；　公分
BOD版
ISBN 978-626-7128-05-3(平裝)

1.音樂欣賞

910.38　　　　　　　　　　　　111004232